광장에, 서

Tide of Candles

캔버스위에 혼합재료

360×1620cm

2017

촛불이 꺼져서는 안됩니다.
촛불로 내일을 계속 비추기위해서는 다른 한손에 책을
들어야 한다고 감히 주장하겠습니다.
촛불과 책은 함께 가야합니다.
권력과 자본은 이 둘이 함께 있는 것은 제일 싫어하기
때문입니다.

임 옥 상

벽 없는 미술관

1970~2000

진실의 문턱에 다가가기 위해 우리 모두는 아파야 한다!
맞서자. 이 세계에 한 인간으로 부딪쳐 보자!

나는 모든 것에 관계할 것이다. 그 어디에고 들러붙는다.
끈끈하게 들러붙어 흥건히 쏟아놓는다. 그리고 접목한다.
신성하다는 예술의 탈로 얼마나 많은 기만이 있는가.
껍질을 벗기는 것이다. 까고 뒤집어 폭로하는 것이다.
진실의 문턱에 다가가기 위해 우리 모두는 아파야 한다.
아름답고 밝은 것은 그대로 좋다. 더 나아지기 위해 어둡고 칙칙하고 질척이는 곳을 더듬으며
그곳에서 우리는 넘어지고 까져야 한다.
인습의 굴레, 역사의 층, 철학의 늪, 예술의 허위,
문명의 우상 그 모두를 헤쳐 내 눈으로 귀로 혀로 손으로 만져 느껴 보자.
맞서자.
이 세계에 한 인간으로 부딪쳐 보자.

Looking back upon old days leads to rebuilding our future to come.

I think there must be differences before and after candle lights.

It originates from the question; Why did candle lights glow in the dark?

Of course, old indictments and absurdity of Lee Myeong-Bak and Park Geun-Hye brought immediately about collapse of our society. However, I believe fundamental reasons of the collapse were within ourselves.

So, I took out of my old works from the dust. I have to ask again and ask what was going wrong and what was lack of for the historical regression.

Candle lights should not fade away.

If we light up the future by candle lights, I insist, we hold a book in the other hand.

Candle lights and books should have the same way for the better tomorrow.

Why? Because power and money hate the most to see both candle lights and books close together.

2017

Lim Ok-sang

지난 날을 다시 보기 하는 것은 다가올 내일을
다시 찾기위한 것일 겁니다. 나는 촛불 전과 후가
달라야 한다고 생각합니다.

그것은 왜 촛불이 타올랐어야 했느냐는 질문에서 비롯한것입니다.
물론 이명박근혜의 적폐가 그 직접적인 원인이었지만
더 근본적으로는 이를 발호케한 우리 모두에게 보다 큰 원인이
있었다고 나는 믿습니다.

그래서 나는 나의 지난 작품들을 먼지털어 꺼내 봅니다.
무엇이 잘못되엇기에 도대체 무엇이 부족햇기에
역사적 퇴행을 불렀는지 묻고 또물어야 겠습니다.

촛불이 꺼져서는 안됩니다.

촛불로 내일을 계속 비추기위해서는 다른 한손에 책을
들어야 한다고 감히 주장하겠습니다.

촛불과 책은 함께 가야합니다.

권력과 자본은 이 둘이 함께 있는 것은 제일 싫어하기
때문입니다.

2017

임 옥 상

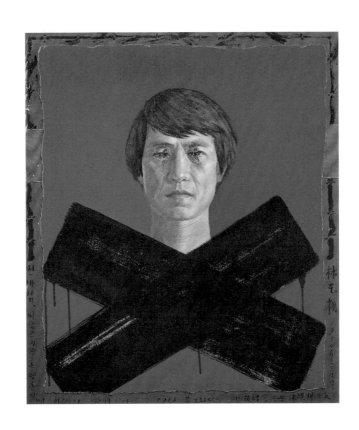

자화상 **自畫像**
Self-portrait
아크릴릭
67×78cm
1983

내 그림

내가 그림에 대해서 깊이 반성하기 시작한 것은 대학원 논문을 쓰기 위해 이 책 저 책—이미 대학 때 읽었어야 할 책들—을 읽으면서부터였다. 당시 내 그림은 너무나 상식적인 명제로부터도 벗어나 있었으며 '미술은 생각과 느낌을 표현하는 것이다', '미술은 시대의 반영이요 산물이다', '가장 지역적인 것이 가장 세계적인 것이다', '사람들은 자유롭기 위해 그림을 그린다' 등 어느 것 하나에도 답하지 못했다. 당시 나는 현대병에라도 걸린 듯 새로운 형식에 대한 실험에만 몰두했다. 그러나 이 새로운 형식이라는 것은 결국 모두 미국의 것들일 뿐만 아니라, 그 연장선의 것들이었다. 나의 삶, 나의 현실과는 전혀 무관한 것들이었다.

나는 초조했다. 현대다, 세계다 하면서 새로운 것을 한다고 했던 것들이 결국 국적도 없고 개성도 없는 남의 것의 모방이었다니. 나는 처음부터 다시 시작해야 한다고 결론을 내렸다. 그리고 이전과는 전혀 다른 그림을 그리기 시작했다. 추상적인 작품은 그리지 않겠다고 결심했다. 내 그림의 대상이 미국 사람이 아닌 바에야 한국 사람에 맞는 그림을 그리는 것이 당연하다고 생각했다(지금도 마찬가지지만 당시 대중들은 추상적인 작품을 이해하기에는 너무도 먼 거리의 '삶의 현실'에서 살고 있었다).

우리 이웃의 감동을 얻어내기 위해서는 구상 작품을 만드는 것이 옳으리라는 생각에 작업을 시작했다. 물론 우리의 역사와 현실을 그려야 하며, 이는 우리의 전통과 단절되어서는 안 되리라 굳게 믿으면서……. 이런 의식의 변화 과정에서 나는 우리의 역사와 현실을 구체적으로 재확인해 보는 시간을 갖게 되었다.

그리고 오늘의 현실이 얼마나 구조적으로 왜곡되고 굴절되어 있는가를 다시 한번 절실히 느꼈다. 소위 예술이니 문화니 하는 것들은 결국 현실의 모순구조를 은폐하기 위한 허위의식의 도구에 불과하다는 참담한 현실을 인식하였다.

지금이야말로 무엇보다도 표현이 중요한 시기다. 국전이고 뭐고 입선 한 번 안 해도 좋다. 나는 내 길을 간다. 나는 한 번도 국전이나 그 밖의 공모전에 기웃거리지 않았다. 〈고추〉, 〈소변 금지〉, 〈지성인〉, 〈유관순〉, 〈손짓〉 등을 그리던 시기, 이러한 나의 의지가 혼자의 힘만으로는 어림없다고 생각했다. 그래서 만든 것이 '십이월전'이다. '현실과 발언'의 동인을 만나게 되는 1979년까지 '십이월전'에서 매우 활발한 활동을 벌였다.

시대의 전위에 서서

나는 시대의 전위에 서야 한다고 믿었고, 전위란 시공을 초월하는 것이 아니라 자신이 몸담고 있는 이 사회에서의 전위여야 함을 강조하였다. 그러나 '전위'에 내려진 독재의 서슬은 시퍼랬다. 긴급조치가 거듭되면서 나의 젊음은 산산조각났다.

나는 사람들에게 가장 가까이 있는, 누구나 잘 알고 공감할 수 있는 자연으로부터 이야기를 이끌어 내야겠다고 생각했다. 그래서 소재로 삼은 것이 땅·물·불·대기 등 자연이다. 나는 의도적으로 캔버스도 정사각형으로 썼다. 소위 서양의 황금 비례를 기본으로 하고 있는 캔버스는 그것 자체가 이미 평안하고 안정적임을 드러내는 것이기 때문에 우리의 현실과는 맞지 않는다고 여겼기 때문이다. 당시 내 그림들을 보면 대부분 좌우대칭인데, 우리가 처한 현실이 극한 상황이라는 의식의 발로인 셈이다. 이때 그린 그림이 〈불〉 연작, 〈땅〉 연작, 〈나무〉 연작, 〈꽃밭 I·II〉, 〈들불 I·II〉 등이었다.

자연과 그 현상들을 그렸기 때문에 대중들도 이해하기 쉬웠다. 가장 이해하지 못한 사람들이 오히려 전문 미술인들이었다. 그들은 도그마에 빠져 있었기 때문에 사실을 그대로 받아들이지 못했다. 내가 그림을 그리면서 가장 중심에 둔 것은 '미술에 있어서의 은유와 상징'이다. 당시는 사

회적으로 너무도 살벌했으므로 고도의 미술적 묘를 구사해야만 했다. 완벽한 예술적 장치로 위장하기 위해 많은 노력을 하였다. 불투명하고 기름기로 번쩍거리는 유화가 싫어서 나는 색깔을 덮어가면서 그리지 않고 투명하게 축적시키면서 그림을 완성했다. 즉 색을 한 켜 한 켜 올리면서 그림이 자연스럽게 완성되도록 하였으며, 결과적으로 유화 특유의 기름기가 제거된 아주 검박한 그림으로 표현할 수 있었다.

현실을 발언하는 그림

1979년 '현실과 발언' 동인의 창립은 내 그림에 큰 변화를 주었다. 그림 문제를 사회와의 소통에 관한 것으로 집약하면서 미술의 이러한 역할을 가장 중요한 목표로 내세웠다. 미술의 소통에 관한 문제를 구조적으로 살피기 시작하면서 미술에 들씌워졌던 베일을 걷고, 신비·순수·환상·자유·영원 등을 가차 없이 버렸다. 현실을 직시하고 발언할 수 있어야 한다는 것이다.

나는 은유와 상징에다 직선적이고 구체적인 리얼리즘의 시각을 첨가하였다. 일상의 문제가 급부상하면서 주도면밀하게 모든 것이 닫혀진 이런 사회에서는 미술이 신문이나 텔레비전 등 언론 매체의 역할까지 할 수 있어야 한다고 생각했다. 광주를 피로 물들이고 등장한 전두환 정권의 우민 정책과 통제 정책에 짓눌려 어느 것 하나도 제대로 표현할 수 없었던 시기가 아니었던가. 이것이 게릴라전이 되었든 테러가 되었든 '진실'을 알려야 할 사명이 나에게 주어진 것이다. 나는 한 손에 칼을 들고 한 손에 붓을 들어 현실에 맞섰다. 〈신문〉, 〈얼룩〉, 〈거리-사과〉, 〈거리-아침〉, 〈거리-뱀〉, 〈색종이〉, 〈도깨비〉, 〈촬영〉, 〈종이 호랑이〉 등이 이때 그린 그림이다.

그렇지만 나는 이것만으로 만족할 수 없었다. 당시 나는 전주에 살고 있었다. 나의 생활에는 '시골-농촌'이 자리 잡고 있었다. 서울에서의 생활과는 많이 달랐다. 나는 농부의 입장이 되어 세

상을 바라보았다. 나의 어린 시절을 보냈던 영원한 고향, 농촌의 정서로 세상을 다시 볼 수 있는 계기를 갖게 된 것이다. 〈보리밭 I·II〉, 〈귀로 I〉, 〈무우〉, 〈배추〉 등이 이러한 정서가 담긴 작품들이다.

자연의 시간, 즉 계절의 순환이나 기후의 변화 및 재해는 농부들에게는 숙명이다. 봄에 씨 뿌리고 가을에 거두는 자연의 섭리를 근본적으로 거부할 수는 없다. 한편 나는 역사와 전통으로부터 단절된 미술의 끈을 어떻게 이어갈까를 고민하였다. 그래서 찾아 나선 것이 한지공장이었고, 그 결과 만들어진 것이 일련의 종이부조 작업들이다. 종이는 그 물질의 속성상 현실을 즉각적으로 받아내지 못한다. 노동이라는 긴 시간을 필요로 하며, 질료 자체가 받아들이고 흡수하여 내면화하기 때문에 공격용 무기가 될 수 없다. 나는 이를 통해 밖으로 향하는 적개심을 안으로 삭이는 법을 익힐 수 있는 좋은 경험을 얻었다. 〈가족 II〉, 〈검은새〉, 〈귀로 II〉, 〈정안수〉등이 당시의 종이부조 작품이다.

'현실과 발언' 활동과 1981년 개인전을 통하여 나는 작가로서의 비교적 순탄한 길을 걷게 되었지만 한편으로 이는 당국의 탄압을 불러들였다. 〈땅 II〉, 〈땅 IV〉, 〈얼룩〉, 〈웅덩이 II〉를 압수한 (1982년) 당국은 나에 대해 철저한 감시를 늦추지 않았다. 불안한 가운데에서도 1984년 서울미술관 개인전을 무사히 마친 나는 돌연 그해 가을, 프랑스로 유학을 떠났다.

그림을 통한 의사소통의 가능성

프랑스에서 나는 〈아프리카 현대사〉를 그렸다. 처음에는 이미 한국에서 틈틈이 준비한 한국현대사를 그릴 계획이었다. 그러나 프랑스는 한국을 주제로 한 그림을 거들떠보지 않았다. 너무나 먼 나라 이야기요, 그들의 관심을 끌기에는 너무나 작고 보잘것없는 나라였기 때문이다.

나는 한국과 아프리카의 현대사가 제3세계적 시각에서 볼 때 아무런 차이가 없음을 깨달았다. 그리하여 아프리카의 현대사에 한국사를 오버랩시켜 그림을 그리기 시작했다. 1부는 아프리카 대륙사를, 2부는 아프리카 인들의 유럽에서의 삶을, 3부는 미제국주의하에서 아프리카 인의 가난한 삶을 그렸다. 1부와 2부의 일부는 프랑스에서 완성하고, 2부의 일부와 3부는 한국에 돌아와 완성하였다.

나는 후반 부분을 마무리 짓고 1988년에 전시회를 열었다. 한국에서 그린 후반부가 프랑스 현지에서 그린 그림과 여타 부분 차이가 있다는 것보다도, '왜 하필 지금 뜬금없이 아프리카 현대사냐?'라는 되풀이되는 질문 공세가 나를 더욱 곤혹스럽게 만들었다. 그러나 다행히도 이 전시회는 나의 예측과는 다르게 일반 대중들에게서 갈채를 받았다. 그들이 이해하기 쉽다는 것이 첫 번째 이유였다. 두 번째는 아프리카의 현대사를 그린 그림이지만 한국의 현대사회를 그대로 읽을 수 있다는 것이었고, 세 번째는 이 척박한 시기에도 불구하고 다른 나라로 시선을 한번 돌릴 수 있는 여유를 주었다는 점에서 오히려 기획이 돋보이며, 네 번째는 한 장의 두루마리 그림 형식이 역사를 그리기에 어울린다는 점 등이었다.

〈아프리카 현대사〉의 성공과 실패를 차치하고라도, 나는 여기서 자본주의하에서의 세계사적 모순을 나름대로 정리하려 노력하였다. 또 그림을 통한 의사소통의 가능성(국적에 관계없이)을 어느 정도 타진해 볼 수 있었으며, 대중적 그림형식으로서의 벽화 양식에 대해서도 어느 정도 가늠할 수 있었다. 프랑스에서 돌아온 나는 정말 한 손에는 칼을, 한 손에는 붓을 들고 정신없이 시간을 보냈다. 민주화운동의 중심부에서 눈코 뜰 사이 없이 뛰었다. 이 시기에 그린 그림들이 〈우리 동네 춘하추동〉, 〈6·25 전·후의 김씨 일가〉, 〈우리 시대 풍경〉(1990년 전주 온다라 미술관 개인전) 연작, 〈칼〉, 〈경찰이 사람을 죽여〉, 〈고 박종철을 애도함〉, 〈발 닦아주기〉, 〈우루과이라운드〉, 〈한반도는 미국을 본다〉 등이다. 1985년 만들어진 민족미술협의회를 중심으로 그림이 시대 변혁의 한 역할을 할 수 있다는 확신을 가졌다. 전주 미술인들과 함께 '들·바람·사람들' 동인을

만들어 활동한 시기도 이때다. 그러나 이 시기는 학교와 그림, 그리고 민주화운동을 놓고 갈등하던 시기이기도 하다. 나는 선택의 기로에 섰다. 그림을 계속 그릴 것인가 학교에 전념할 것인가? 나는 전자를 택할 수밖에 없었다. 1992년 2월 전주대학에 사표를 제출하고 13년간의 대학교수 생활에 종지부를 찍었다.

다시 자연으로, 사람 속으로

서울로 생활의 중심을 옮긴 나는 고양시 능곡에 작업실을 만들었다. 능곡은 일산 신도시와 맞닿아 있는 전형적인 도시 변두리였다. 한창 개발 중인 이곳은 시멘트 숲(아파트)이 우후죽순처럼 하루가 다르게 치솟고 불도저와 포크레인, 레미콘의 소음으로 정신이 없었다. 이때 그린 그림을 1995년 개인전 '일어서는 땅'에서 소개했다. 흙의 기운, 흙의 외침, 흙의 분노, 흙의 모성, 흙의 생명성을 통하여 파탄지경에 있는 문명 세계를 되돌아보게 하고 싶었다.

이 〈일어서는 땅〉 연작은 1992, 93년 2차에 걸친 실크로드 여행의 영향이 크다. 유럽 및 미국이라는 소위 서구 문명사회만을 돌아보았을 뿐인 나에게 실크로드기행은 전혀 새로운 경험이었고 기회였다.

그러나 '일어서는 땅전'은 민중운동 진영으로부터 냉대를 받았다. 구체적이지 못하고 너무나 세계 지향적―당시 김영삼 정부의 슬로건은 세계화였다―이라는 이유에서였다. 나는 기분이 상했다.

서울로 올라온 나에게 주어진 첫 번째 임무는 민족미술협의회의 대표였다. 나는 폼으로 뛰어야 할 일임을 부정하지 않고 1993년부터 2년간 일하였다. 이 과정에서 나는 운동으로 할 수 있는 일이 있고 전혀 할 수 없는 일이 있음을 절감하였다. 끝없는 소모전에 낭비한 시간을 생각하면

지금도 아쉬움이 많이 남는다. '그림마당 민'이 문 닫던 일, 현대미술관에서 개최했던 '민중미술 15년전'. 모두 힘들고 할 말이 많은 일들이었다.

동구권과 구소련이 몰락하고 미국이 초강대국으로 자리 잡은 이 시기는 80년대의 거대담론에서 일상의 담론으로, 즉 극도로 미세화하고 분열해 가는 '80년대 현상'의 배반의 시기였으며, 포스트모더니즘이 휩쓰는 해체의 시기였다. 신자유주의의 강풍에 모든 것이 휩쓸려 나가던 때였다. '사회 속의 개인'은 이제 '개인 속의 개인'이라는 자아의 늪으로 계속 빠져 들었다. 이렇게 급격히 변화해 가는 현실에 좀더 적극적으로 맞서기 위해서는 다른 접근이 필요하다고 느꼈다. 그러던 중 제1회 광주 비엔날레에 참가했다.

고심 끝에 '포스터' 연작과 컴퓨터 게임 및 터치 스크린을 만들었다. 그해 포스터를 선택한 것은 미술관 미술의 한계점을 지적하고 일품주의 미술에 내 나름대로 저항하기 위한 것이었다. 또한 사람들이 거리에 주목해 줄 것을 기대하는 거리 퍼포먼스도 하였다. 컴퓨터 게임은 정치에 대한 패러디이자, 급부상하고 있는 청소년들의 컴퓨터 게임에 예술인들이 보다 적극적으로 관심을 가져야 한다는 메시지를 남겨야겠다는 사명감에서 만들었다. 터치 스크린은 인터랙티브한 요소를 끌어들이기 위해서였다. 그러나 이 모두는 철저하게 무시당하고 말았다. 아무도 주목하지 않았다. 컴퓨터 게임은 출품조차 못했고, 포스터는 관람객이 만여 장이나 사갔지만 공식적으로 인정받지는 못하였다. 역시 그들에 이것들은 공식적인 미술이 아니라 '마이너 아트'였던 것이다.

거리에서 대중 속으로

1997년 개인전 '역사의 징검다리'는 95년의 문제를 보완한 전시였다. 전시장에 물을 끌어들였다. 물의 두 속성을 이용하여 역사를 재조명하였다. 물은 반영이자 흡수다. 반영은 우리를 다시

보게도 하지만 흡수는 블랙홀과도 같이 모든 것을 죽음의 저편으로 견인한다. 역사도 마찬가지가 아닐까. 나는 그해 여세를 몰아 뉴욕의 얼터너티브 미술관 초대전을 가졌다.

《뉴욕 타임스》와 《아트 인 아메리카》의 호평을 받는 화려한 전시회였으나, 이 전시는 80년대에 대한 뒤늦은 갈채였다. 〈아프리카 현대사〉와 근작들을 가지고 갔는데, 워낙 〈아프리카 현대사〉가 큰 비중을 차지하여 다른 작업들은 조명을 받기가 힘들었다.

90년대는 매우 힘들고 어려운 시기였다. 특히 IMF는 국가 중심의 형식적 민주화를 정당화시키는 결과를 낳았는데, 어려운 가운데에서도 꾸준히 진전되고 있던 사회·경제적 민주화의 물결을 퇴행의 길로 되돌려놓고 말았다. 나의 90년대는 이러한 이유로 인해서 우울했고 그만큼 실망스러웠다.

그러나 나는 1999년 인사동의 거리에 서면서 다시 힘을 얻었다. 전시장이라는 벽을 뚫고 시민들과 직접 만나면서 나는 무한한 가능성을 직접 목도했다. 지금도 매주 일요일이면 나는 부푼 기대를 가슴에 안고 대중들과 만나고 있다. 미술은 제도 속에서는 빈사 상태에 있으나 일반 시민들 속에서는 여전히 엄청난 생명력으로 살아 있다는 것을 발견하면서…….

변화하는, 그러나 변하지 않는 변주곡

나의 작품 주제는 일관되지만 형식적으로나 내용적인 면에서는 계속 변해왔다. 초기에는 서양화 전공인 만큼 주로 캔버스에 유화를 그렸지만 먹을 포기하지 않았으며 종이부조를 하기 위해 흙을 만졌다. 자연스럽게 입체 조소로 나아갔고 환경조형물을 작업하면서 스테인리스스틸·철·동·돌 등 모든 재료에 관심의 폭을 넓혔으며, 80년대부터 컴퓨터에 익숙해지기 위해 꾸준히 준비했다. 요즘은 설치미술에도 자연스럽게 접근하고 있다.

'서대문형무소 설치전'(1999)에서는 본격적으로 설치 작업에 뛰어들었다. 영암 구림마을 '흙

프로젝트 1'(2000), 서울대학교박물관의 '역사와 의식전'(2000), 지하철 7호선 '달리는 미술관'(2000) 등과 '민족상생 21'(2000) 등은 내게 미술의 폭을 넓힐 수 있었던 좋은 계기였다. 이러한 나의 시도는 계속될 것이다.

비록 작품 주제의 기본 줄기는 변하지 않았지만 그 주제의 변주는 계속되어 왔다. 역사적 맥락이나 정치·경제적 입장에서만 보았던 사회를 환경·생태적으로 보는 시각을 갖게 되었다는 의미이다. 이에 따라 저간에 땅이나 흙의 문제에 천착하던 나는 이제는 갯벌·지뢰 등의 문제에까지 관심을 갖게 되었으며, 환경 단체와 많은 NGO 단체들과 연대해 활동하고 있다. 문화 개입, 문화 연대, 환경 예술인 국제 연대, 갯벌 살리기 문화예술인 모임 등은 내가 본격적으로 활동하는 단체들이다.

새 천년은 시민의 사회다.

따라서 미술문화 활동도 시민문화 운동으로서 그 역할을 해야 할 것이다.

2000.

한바람 임 옥 상

1980年代

1990年代

年代

임옥상의 작품을 보면 즉시 작가의 창조적 상상력의 발상이 비상함을 감지하게 된다. 그것은 정상적인 시각 대상의 자연이 기이한 상황으로 전환되고 있다는 현상에서이다.

넓고 시원한 초원이 그 멀리서 화염에 휩쓸리고 있는 광경, 잡초와 수목이 있는 삼각진 산 언덕 밑에 느닷없이 지면에 박혀 있는 큰 통나무, 화려한 꽃나라의 기상, 동서양 풍경화의 합체 등이 그 예가 된다.

초원의 화염은 서정적 시감과 극적인 감흥을 공존시키고 있고, 국부적 자연 현상에 돌발적인 통나무의 개입은 자연생태의 신기한 현상을 극화시키고 있으며, 꽃나라의 화려하고 아름다운 외양과 그로테스크한 내면과의 상반적 공존은 심리적 충격을 주고 있다.

한편 동양화풍의 자연과 서양화의 자연을 대립적으로 동시에 공존시키지 않고 유합시키고 있는 점에서 시각적인 충격을 낳게 한다.

이렇듯이 임옥상은 감정, 심리, 시각 등 다면의 인간성을 통하여 자극과 충격을 주는 극작적 발상을 제시하고 있다.

임영방 _미술평론가, 동국대학교 석좌교수

작가 임옥상과 그의 작품 세계는 우리 시대의 '화두'와도 같다. 임옥상의 예술 세계를 이해하는 것은 우리 시대 미술의 사회적 의미와 역사적 위상을 이해하는 일이다. 우리 시대의 비평적 실천이 지녀야 할 전망에 대해 생각이 미치게 되면 나로서는 늘 같은 결론에 도달하곤 했다. 그것은 임옥상의 작품 세계에 대한 비평적 인식의 최고치(리얼리즘)가 이 시대 비평의 최고치(리얼리즘)가 될 것이라는 것이다.

임옥상의 세계(작가적·작품적)는 그 자체로 하나의 살아 있는 매개요 매체이다. 모순을 매개하는 현실 구성력의 총체성이다. 그러나 그의 현실 구성력은 정치·경제적 모순의 계기들이 의식에 반영된 것으로서의 수동적인 것이 아니라, 스스로 생산적인 역동성을 갖는 성질의 것으로서의 모순이 지닌 구성력이다. 그의 세계는 그 내용이 지닌 모순을 극대화해 재현하고 있다. 그는 신화가 있을 수 없는 시대에 '신화'를 부여하면서 시대를 예술로 승화시킨다. 이런 의미에서 그의 예술 세계에 대한 인식은 이 시대의 예술을 인식하고자 할 때 우선 던져지게 되는 화두라고 할 수 있다.

임옥상의 예술 세계는 우리 시대의 가장 귀족적인 의식과 대중적인(중산층적인) 의식, 민중적 의식 전부를 포괄하는 스펙트럼을 지닌다. 그는 이 각각의 문화적 수준 사이에 놓인 욕망과 의지, 지각 체험의 차이와 증오, 열등감과 자기 은폐, 그 차이의 간극을 메우는 '제도 문화'로서의 공공적 문화의 권위주의적 통속성에 대해 알고 있는 작가이다. 그가 역사와 만나곤 하는 이 조우가 지금 우리 시대가 보여주는 몇 안되는 가장 '도전적'인 예술적 실행 중의 하나일 것이라는 사실이다. 우리는 한 시대와 한 개인이 만나고 있는 역사의 파노라마, '시대의 예술'을 보고 있는 것이다.

강성원 _미술평론가

왜 우리는 유화를 그리는 걸까

대학 3학년 때 그린 그림이다.
당시 우리들은 액션 페인팅 계열의 추상화를 많이 그렸다.
왜 우리가 유화를 그려야 하는지,
또 왜 서양 책을 뒤적이면서
무언가를 찾아야 하는지 명확히 알지 못하면서도
이미 흐르고 있는 분위기에 휩쓸려
그냥 그림을 그려 나갔다.
교수들은 어떤 교육 프로그램도 준비하지 못했고,
실기실에 들어와 학생들이 그리는 것을
그것도 한 달에 한 번 정도나 될까 말까 하게
색이 어떻느니 구도가 어떻느니
몇 마디 조언을 해 주는 것으로 강의를 대신했다.

탈 面具
Mask
유채
80×120cm
1970

캔버스를 살 돈이 없어, 겨우겨우 그린 그림

캔버스를 살 돈이 없던
대학 시절,
나는 이미 그려진 그림 위에
그림을 또 그렸다.
그러다 보니 대학 때 그린 그림이
별로 남아 있질 않다.
몇 점 남아 있는 그림 가운데서도
이 그림은 어떤 힘이 느껴진다.
살아 있는 힘.
가난의 힘일까?
아니면 내 젊은 날,
그것 자체로의
생짜 힘일까?

나부 裸婦
Naked Women
캔버스 위에 유채
130×97cm
1970

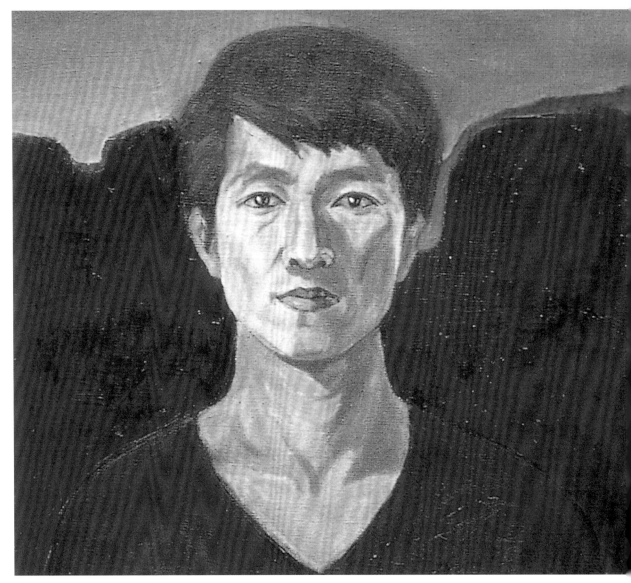

자화상 1 自畵像 1 Self-portrait 1, 유채, 42.5×55cm, 1973

순서 없는 세월

대학원 다닐 때 그린 그림이다.

생각하면 세월은 순서가 없다. 추억 속에서 시간은 뒤죽박죽으로 섞이고 연결된다.

온갖 실수와 후회 속에서도 왠지 애틋하게 다가오는 시절들.

우리 기쁜 젊은 날. 아, 다시는 돌아오지 않을 시간들이여.

고추 辣椒 Pepper, 유채, 98×112cm, 1974

나는 나의 식민지성을 극복하고자 한다

내 그림의 내용과 형식을 바꿔야겠다고 다짐하고 각고 끝에 그린 첫 번째 작품이다.
당시 나의 최대 관심사는 어떻게 하면 식민지성을 극복할 수 있는가 하는 것이었다.
분단도 박정희의 유신독재도 식민지의 잔재라고 생각했기 때문이다.

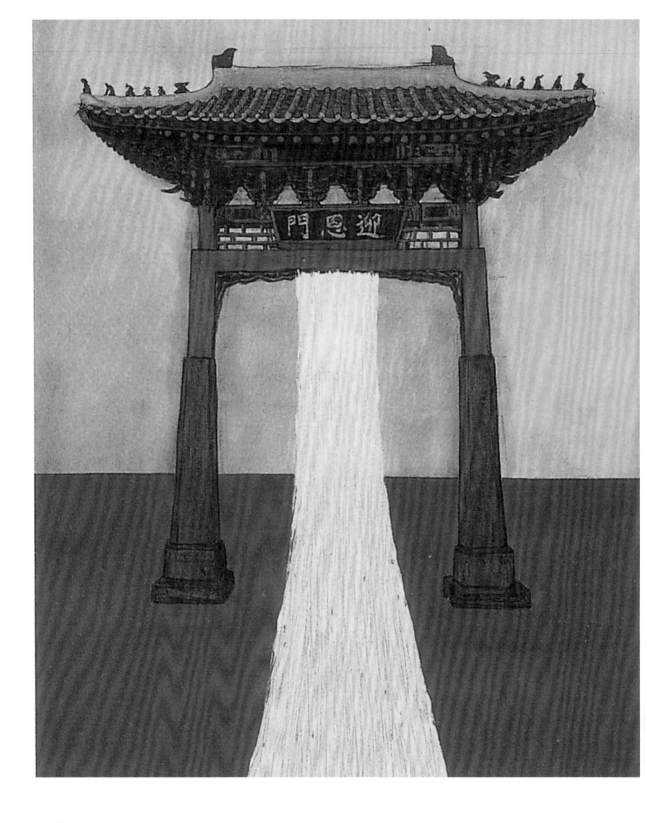

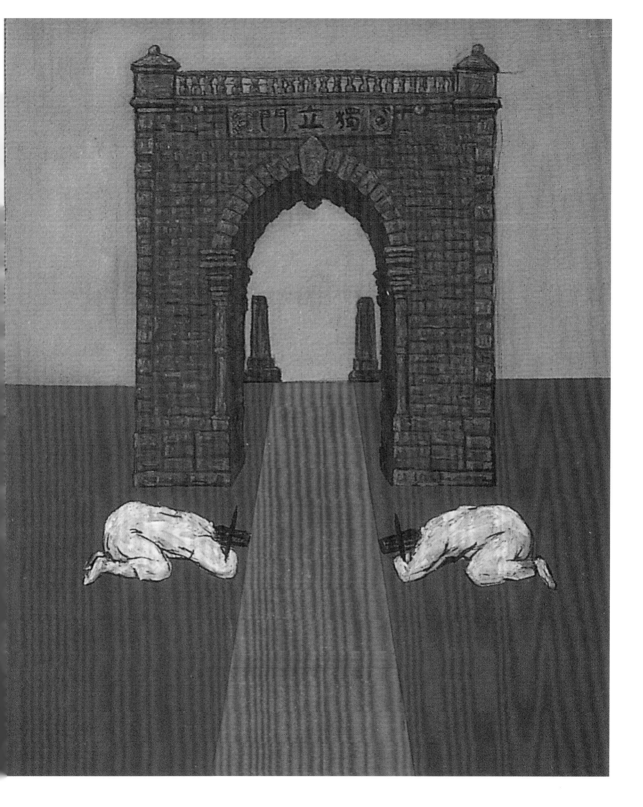

◀영은문을 헐고

두 그림을 한 쌍으로 하여 그렸다.
중국의 '은혜를 맞는다'는 영은문을 헐고 '스스로 서겠다'고 독립문을 세웠으나,

◀독립문을 세우다

그 독립문 또한 서양식 설계로 만들어진 것이다.
결국 중국 대신 서양쪽으로 방향만 튼 것이 오늘의 역사이고 현실이라는 풍자를 담았다.

살아 있는 땅, 어머니인 땅 ▶

땅의 분노
땅의 열정
땅의 영성

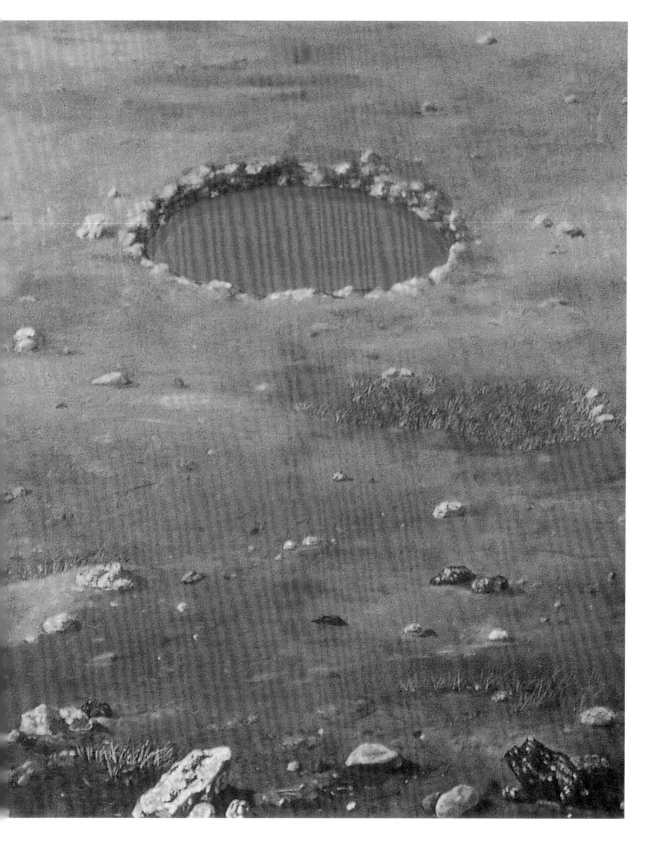

몸짓

얼마나 허망한 것들인가.
더욱이 참으로 안타까운 것은
이 땅에서 우리들의 삶이
그 우스운 정치와
알게 모르게 근원적으로
연결되어질 수밖에 없다는
사실의 허상함이다.
그래,
정치를
우리들 삶에서 떼어내 버리자!

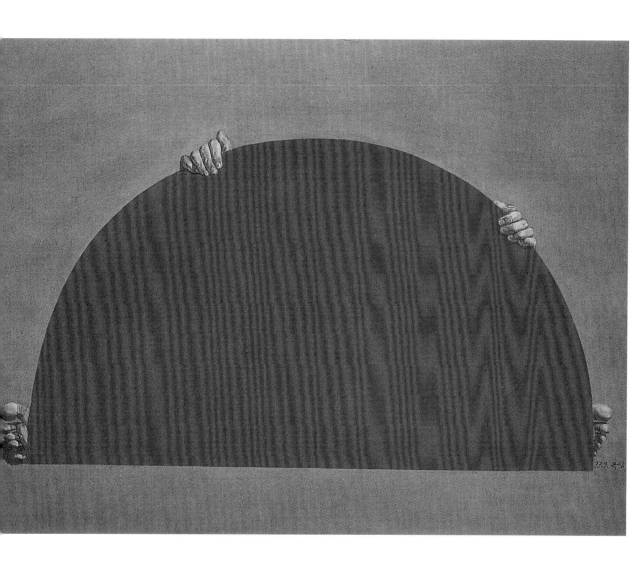

달맞이꽃의 슬픔

무슨 슬픔이 있어 꽃은 해를 피해 달을 맞아 피는 것일까
슬픔은 슬픔이 모여 언제 분노가 되는 것일까

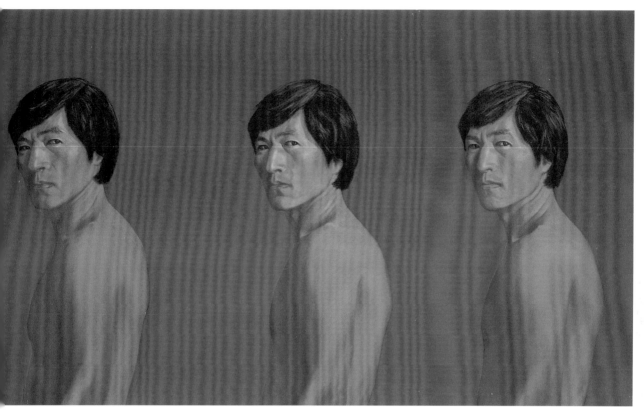

자화상 自畫像 Self-portrait, 유채, 146×89cm, 1978

성난 얼굴로 돌아보라

눈을 감고 싶었다.
보기 싫은 것 안 보고 듣기 싫은 것 안 듣고
그저 내 안으로 내 안으로 도피하고 싶었다.
하지만 그럴 수 없었다 눈을 떠야 했다.
눈을 뜨고 바로 보아야 했다.

동그라미를 그린다

초원에 동그라미를 그린다.
아무 욕심 없이
그저 무심히 그린다.
동그라미 안쪽으로 들어가도 보고
바깥으로 걸어도 보고
멀리 떨어져
풀과 언덕
동그라미
모두 큰 눈으로 본다.
혹시 바람은 불지 않는지,
벌레들은 어디 있는지.

땅1 地1
The Earth 1
유채
110×110cm
1976

전 국토를 시장으로, 삼천리 강산을 광고판으로!

'삼천리 금수강산을 우리의 대형 광고판으로 모조리 덮을 수만 있다면……'
아마도 자본가들의 거짓 없는 욕심일 것이다.
뻔뻔스럽게도 모든 상업적인 것은 다른 것들에 비해 면책 특권이 주어진다. 점검이 없다.

산수 2 山水 2 Landscape 2, 화선지에 먹＋유채, 128×64cm, 1976

포스터 하나 붙이려 해도 허락을 받는 이 현실 속에서 저런 비도덕적이고 터무니없고
폭력적이며 선정적인 상업 광고들은 이 산야 어디에서도 떳떳하다.
이 불감증, 이 탐욕, 이 안하무인!

나는 '색色' 썼다

'이제 표현의 시대는 지났다'라는 표현이 당시를 풍미하고 있었다.
이 그림은 점 찍기로 대표되는 '한국적 모노크롬 시대'에 그린 그림이다.
나는 자조적으로 묻곤 하였다.
"아니 표현도 해보기 전에 붓을 꺾어야 한단 말인가?"
나는 비웃으며 '그래, 표현과 발언의 시대가 갔는지 안 갔는지 두고 보자'며
메시지 가득한 그림을 그려 나갔다.
백색·백의민족·선비·노장사장을 운운하면서,
흑백만이 우리 색이며 주체적 한국 역사, 한국 미술사, 한국적 민주주의로
'박정희 유신'을 침이 마르도록 칭송할 때,
나는 한국적인 것이 무엇인지 모르지만 색을 쓰는 것이 미술이라고 생각해
쓰고 싶은 색을 마음대로 쓰면서 그림을 그렸다.
그러다 보니 국전에도,
그밖의 어떤 공모전에도 내가 설 자리는 없었다.

소변금지 小便禁止
Decency Forbids
유채
60호
1976

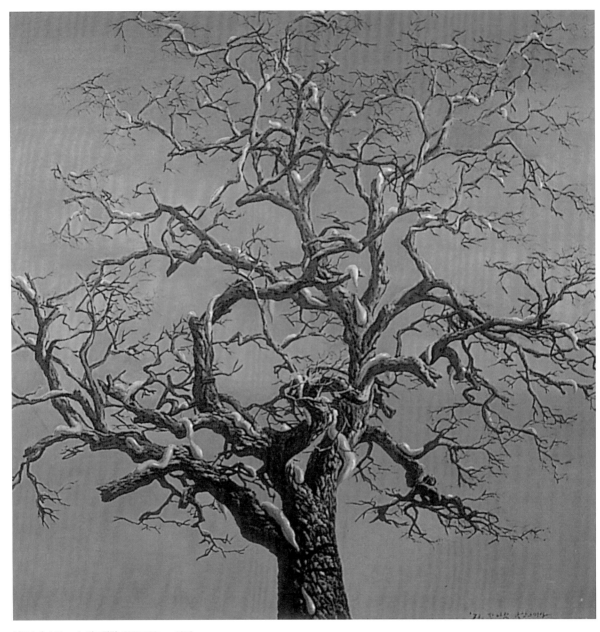

나무 1 木 1 Tree 1, 아크릴릭, 130×130cm, 1978

흔들리는 나무를 보라

나무는 흔들릴수록 더욱 깊이 뿌리를 내린다.

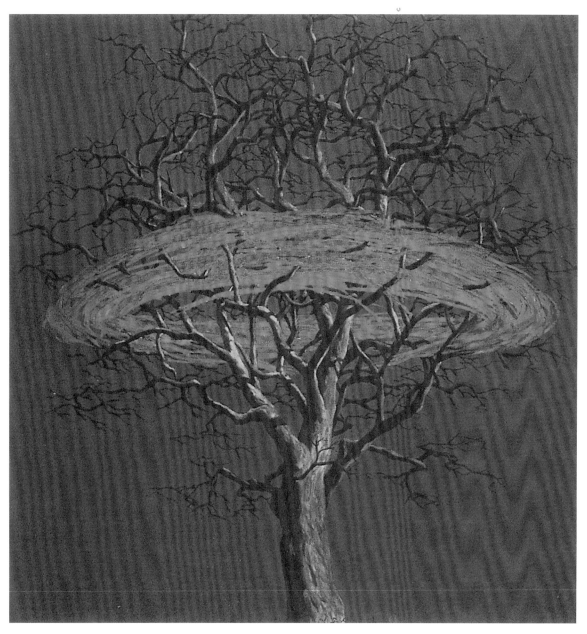

나무 2 木 2 Tree 2, 유채, 131×131cm, 1978

성난 나무를 보라

나무에도 신기神氣가 있다.

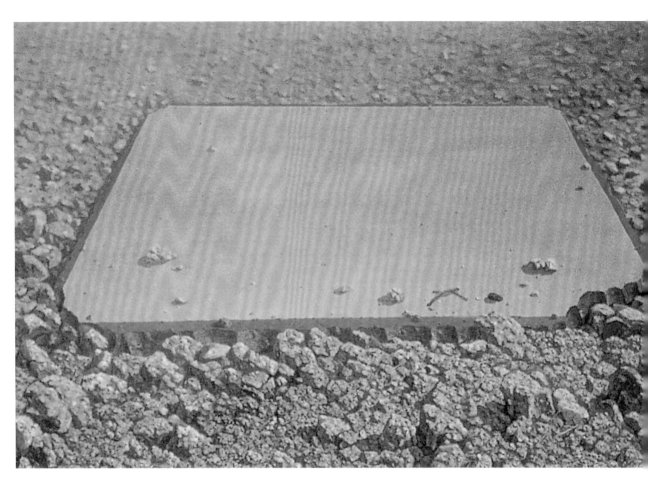

땅 2 地 2 유채 The Earth 2, 176×104cm, 1977

땅 위에 직접 그리다

캔버스에 그림 그리는 것에 한계를 느낀 나는 땅 위에서 직접 행위하고 싶었다.

하지만 막상 생각을 옮기려 하니 보통 문제가 아니었다.

공해 문제도 그렇고 시간도 그렇고 장소도 그렇고…….

그래서 꼭 땅 위에 직접 행위하는 것만이 능사가 아니라,

그려 보는 것도 괜찮겠다는 생각으로 땅 위에 직접 그리기 시작했다.

실제 만들어 놓은 것만은 못하지만 또 다른 장점이 있었다.

즉 광활한 공간을 마음대로 쓸 수 있고

주위를 마음대로 처리해낼 수 있다는 점 등이다.

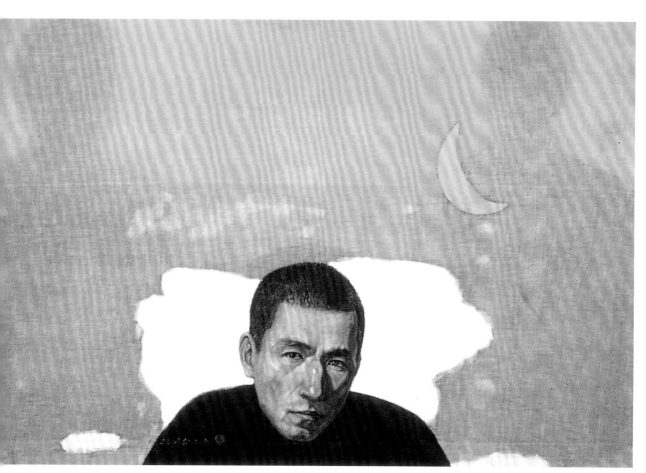

자화상 2 自畫像 2 Self-portrait 2, 유채, 120×80cm, 1976

거울 앞에 서는 일, '나'와 직면하는 일의 어려움

자신과 직면한다는 것은 쉬운 일이 아니다.
우리들은 자신을 아낀다고 주장하면서도 실은 항상 남에게 매달리고 의존하고 남의 식대로
자신의 삶을 만들어간다. 그리하여 삶이 힘들 때는 모든 책임이나 원인, 결과를 자신이 아닌
남에게서 찾는다. 자신은 늘 정당하다. 자신에게만 관용을 베푼다.
또한 남의 시선과 남의 평가와 남의 잣대에 맞추어 억지로 자신을 꾸미고 위장하고 거짓말한다.
거울 앞에 서 본 적이 있는가.
여기 또 다른 나, 타자가 있다.
자기인데 자기가 아닌 낯선 자가 서 있다.

그저 맨몸으로 말없이 지켜만 보고 있는 선한 이들

외국인이 많이 찾는 공공장소라든가 관광지,
또는 고급 각료나 부지들의 눈에 잘 띄는 곳에 붙이기 위해 그린 그림이다.
여기저기 경찰이 눈에 많이 보이면 범죄를 예방하는 데 효과가 있듯이,
'민초'들이 눈에 자주 보이면 그들에 대한 최소한의 예우는
생기지 않을까 하는 기대감에서 말이다.
그들은 맨몸이다.
무장도 하지 않았다.
남을 해칠 수도 없고 해치지도 않는다.

한국인 韓國人
Korean
유채
84×158cm
1978

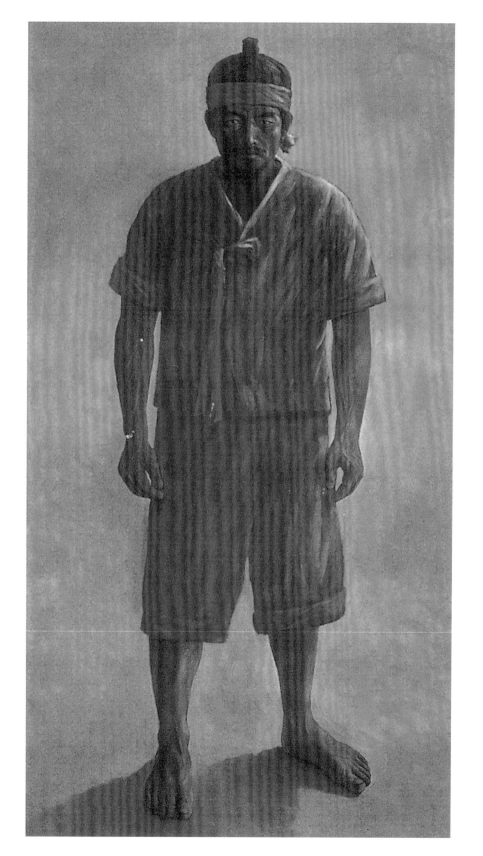

땅-붉은 땅 地-紅地 The Earth-Red, 유채, 145×97cm, 1978

누가 우리의 땅을 이렇게 만들었는가

우리의 대지는 황무지 그 자체였다.

물 한 방울, 풀 한 포기 모두를 거부한 불모지 그 자체였다.

그럼에도 나는 땅을 버릴 수가 없었다.

나의 나, 우리의 밑둥이가 묻혀 있는

그것을 차마 버릴 수가 없었다.

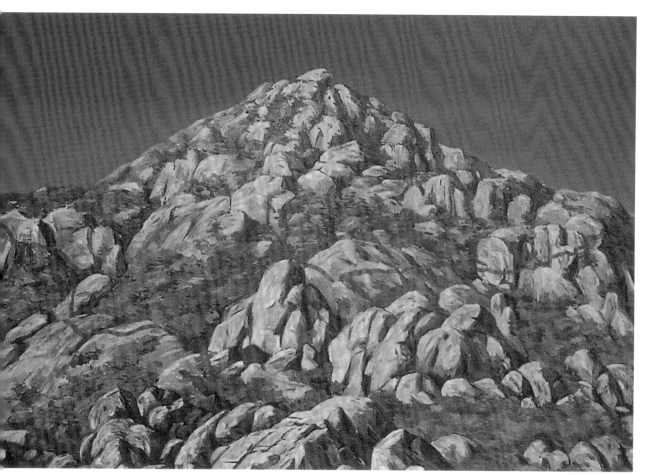

땅—선 地-線 The Earth-Line, 유채, 146×112cm, 1978

말하지 않는 자연에 선을 긋는 사람들

선에 따라 자연은 그 성격을 달리한다.
선의 이쪽과 저쪽. 선은 자연에 성격을 준다.
선은 선을 긋는 사람의 마음대로다.
자연은 결코 말하지 않는다.
자연의 의지와는 무관하기 때문이다.

나는 그림 그린다. 숨쉬기 위해, 살기 위해

모두가 침묵하고 있을 때

말문이 철저히 막혀 버릴 때,

누군가는 말을 했어야 했을 때,

우리는 어떻게 말할 수 있을까.

말하는 순간 모든 것을 잃어야 하는 절체절명의 순간에,

목숨까지도 내놓아야 하는 그 시절에

말할 수 있는 방식으로 무엇이 있었는가.

화가는 그림으로 말한다.

애매성, 모호성!

화가는 이 형形과 색色의 껍질 너머로 말할 수 있어야 한다.

시대와 그 시대의 모순 때문에 상처받고 사는 이들은 그 애매성을 잘 읽어 준다.

'나는 거부한다.

이 숨막히는 고요와 정적을 허위와 불의에 가득한

이 시대 전체를 송두리째 거부한다.'

이 작품의 메시지다.

나는 명당의 결정적인 혈에 말뚝을 박았다.

말뚝 橛

Spile

유채

131×131cm

1978

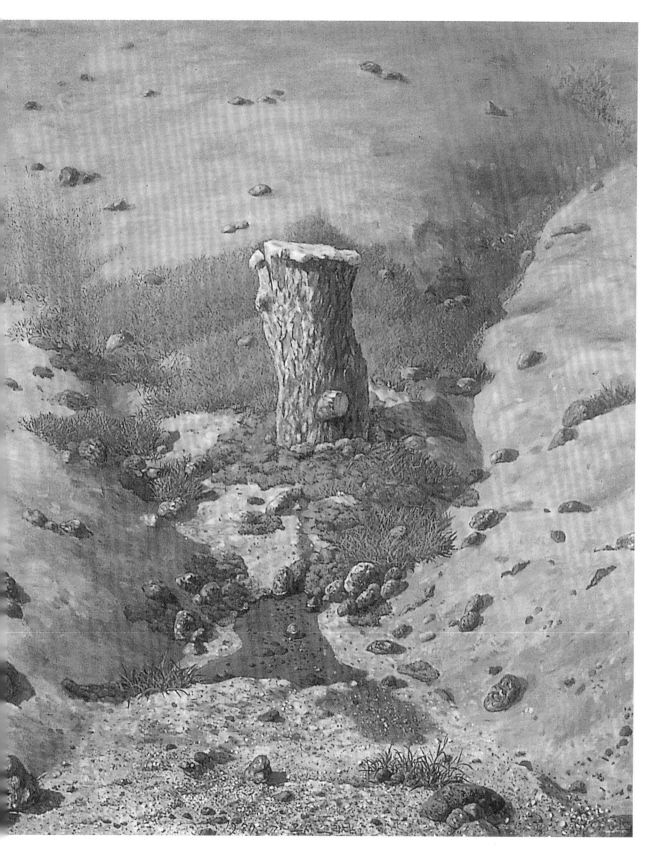

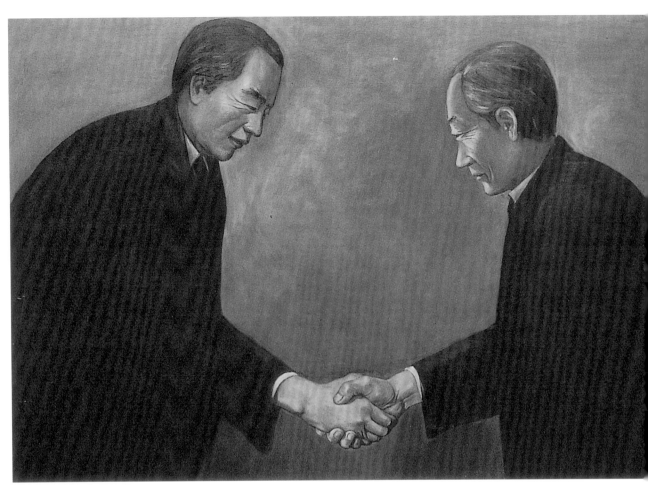

악수 搖手 Handshaking, 유채, 130×99.5cm, 1978

우아한 만남, 더러운 악수

흑백 그림, 흑막, 뒷거래
한일 정객들의 검은 음모를 암시하고자 했다.
굳은 악수에 특히 유의해서 그렸다.
저들처럼 웃음이, 까닭모를 웃음이 맺히는 것을 애써 참으며……

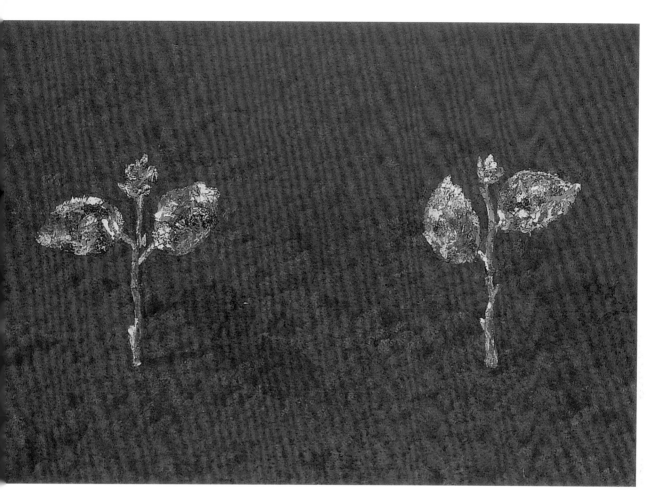

새싹 芽 Sprout, 유채, 170×100cm, 1978

병든 새싹, 뒤틀린 시대의 상처

황폐한 땅에서 자라난 식물은
생태계가 파괴되어 괴상한 모습을 띨 수밖에 없다.
우리들 생生이 상처 속에서 뒤틀리고 메말라 가듯.
저 어린 싹들이, 그 여린 속살이 가슴을 긁어대는 소리가 들리는가.

작은 것

작은 마음들이 모여 불을 지핀다.
작은 분노들이 모여 불을 밝힌다.

작은 깨달음들이 모여 불씨를 붙인다.
작은 열정들이 모여 불을 활활 키운다.

혁명은 작은 것들에서 출발한다.
혁명은 작은 것들이 흩어지지 않고 모여 함께 할 때
아무도 모르는 순간에 폭발한다.

불 1 火 1
Fire 1
유채
131×131cm
1979

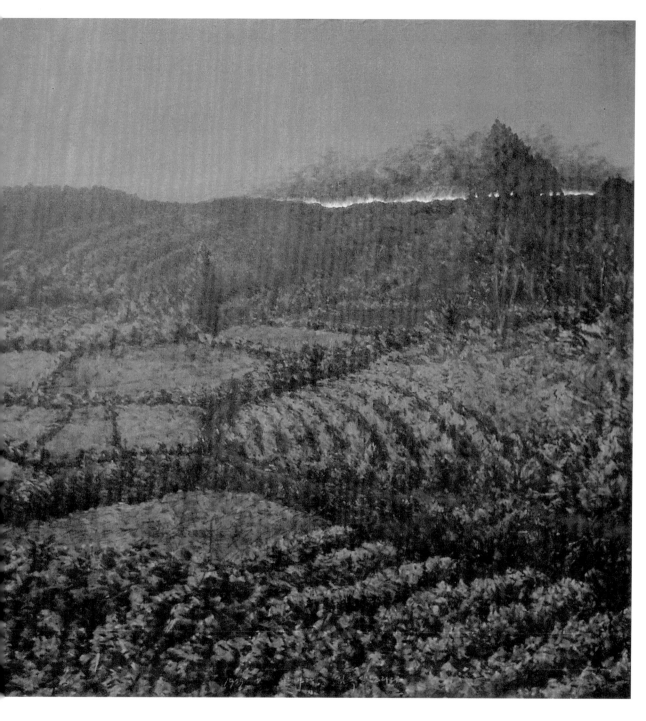

혁명은 불이다

불이 타오른다.

모든 것을 태운다.

연기가 바람을 타고 춤을 추고 불똥이 튈 때마다

그 열기가 전신으로 확확 뿌려진다.

불꼬리가 미친 듯 환희에 차서 날뛴다.

혁명은 어떤 것일까? 과연 불은 혁명일 것인가?

잠자고 있는 의식을 깨워야 한다.

언제나 게으르고 순치될 준비가 되어 있는 우리의 의식을

일깨워 불꽃으로 살려내야 한다.

아무도 그 누구도 나의 내면의 불은 결코 살려낼 수가 없다.

나 자신만이 모든 것을 녹여내는 활화산으로 만들 수 있다.

정녕 불은 혁명이다.

요원의 불길처럼 타오르는

꺼질 수 없는

꺼져서는 안 되는

불길을

우리, 가슴에 간직하자.

불 2 火 2
Fire 2
유채
126×126cm
1979

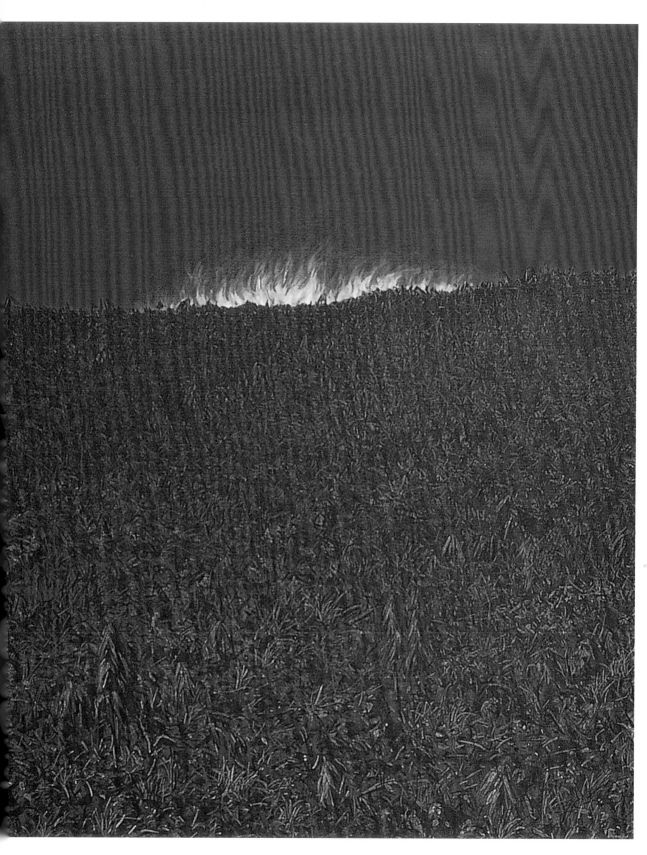

1980 年代

임옥상은 매우 특이한 개성의 소유자이다. 그 특이함은 우리의 상식 혹은 상투적 감성에 충격을 가하는 형태로 드러난다. 현대미술은 흔히 상식 혹은 관습의 사슬을 넘어서는 데 있다고들 하지만, 임옥상만큼 그 말에 합당하는 화가도 우리 화단에는 드물성 싶다.

임옥상은 또 유례가 드물 만큼 힘과 순발력을 갖춘 화가로 알려져 있다. 마치 불도저와 같은 힘으로 자신이 말하고자 하는 것은 무엇이든 거침없이 그려낸다. 그의 그림을 대하는 사람이면 누구나 먼저 그 엄청난 '노동'에 압도당할 것이다. 그러나 무엇보다도 그는 현대주의를 포함한 모든 제도화된 미술과 그 관행을 단연 거부한다. 그러한 신념은 그가 80년대의 저 무지막지하고 혹독한 정치를 체험하면서 점차 민중적 시각으로 심화·확대되었다. 그리하여 그는 미술에서 금과옥조를 내거는 개성이니 독창성이니 상상력이니 하는 말조차 거부하려 든다. 하지만 역설적이게도 임옥상이야말로 개성적이고 독창적이며 상상력이 남다른 화가가 아니겠는가. 그의 상상력은 개인적 공상도 정신의 무한한 자유를 향한 것도 아닌, 말하자면 사회학적인 상상력의 산물에 다름 아니다.

김윤수 _미술평론가

80년대 '민중예술'이라는 새로운 표현 양식으로 우리나라 미술사에서 하나의 굵은 획을 그은 임옥상은 1950년 백제의 고도 부여에서 태어나 서울대학교 미술대학 회화과를 졸업하고 동 대학원을 마쳤다. 대학 시절 그는 모든 전위적 작업을 마다하지 않는 모더니스트로 자처하면서 예술의 다양한 표현 가능성을 맹렬히 탐색했다. 한때 연극에까지 심취했던 그는 모노크롬의 미니멀아트가 군림하던 시대에 표현의 외래적 이론이 표현의 자내적 현실을 억압하는 불행한 현실을 날카롭게 비판한다.

84년도 6월 서울미술관에 걸렸던(제2회 개인전), 누런 보리밭 위로 우뚝 솟은 지킴이(민중)들의 군상이 땀이 밴 짙은 갈색으로 태양 아래 작열하는 〈보리밭〉이라는 그림을 기억하고 있는 사람들이 지금도 적지 않다. 이 그림은 당시 전두환 독재 정권하에서 영혼의 숨결조차 말살되었던 한국의 지식 사회에 굉장한 충격을 주었다. 임옥상의 그림 세계를 한 마디로 요약하면 '땅의 이야기'라고 할 수 있다. 그 땅은 조선의 땅이며 인류의 땅이며 천지의 땅이다. 그 땅은 무작정 상경하는 민중의 가냘픈 이사 보따리로, 아프리카로, 분단된 강토의 파헤쳐진 구멍으로 자유롭게 둔갑한다.

그의 인생에서 가장 소중한 체험은 79년에서 92년까지 고난의 땅 전라도에서 교편을 잡았던 기나긴 회상이었다. 광주교육대학에 재직하고 있을 때 광주민중항쟁을 직접 체험하였고, 전주대학교 교수 시절 토착적 정취를 만끽한다.

임옥상의 그림에 구상과 비구상의 이분은 존재치 않는다. 그에게는 진실한 표현이 있을 뿐이며, 그 표현은 인간에 대한 사랑의 심연에서 우러나올 뿐이다. 앞으로 그의 그림이 선명함을 잃지 않으면서도 보편적인 예술 양식으로 승화되기만을 나는 바라는 것이다.

김용옥 _철학자

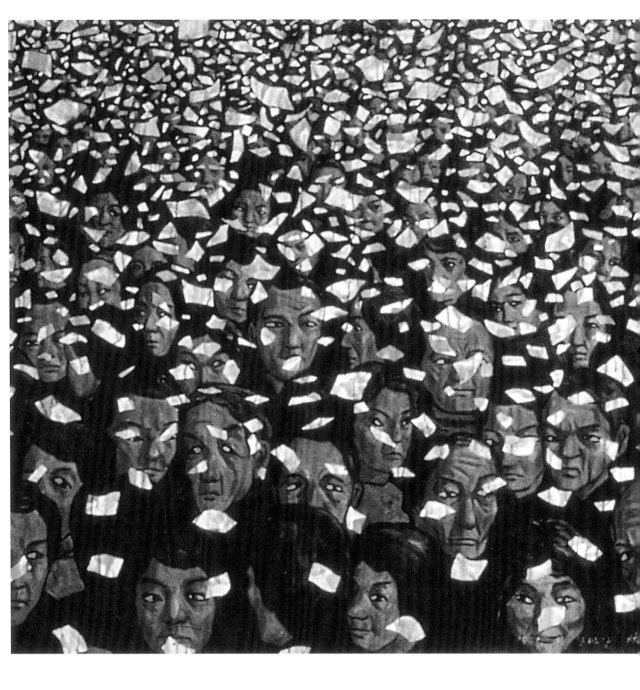

아아, 모두 함께 부는 새 시대의 나발들

하루에도 수천 트럭의 선거 홍보전단이 전국을 뒤덮었다. 새 시대가 도래했다고,
새 술은 새 부대에 담아야 한다고, 새 정의 시대의 새 일꾼들이 모였다고.

색종이 色紙 Color Paper, 유채 + 아크릴릭, 246×111cm, 1980

텔레비전·신문·라디오 모두 나발을 불고 있었다.
우린 두 눈 뜬 장님이어야 했다.

도대체 언론이란 무엇인가

'강한 자는 힘으로 망한다'라는 글귀를 작품 한구석에 쓰면서 죽음의 공포를 느꼈다. 담배를 피워 문 순간 죽음은 친구가 되었다. 신문 기사에서 '전두환'이란 글자를 찾고 찾아 그것이 발견되

신문 新聞 Paper, 신문 콜라주＋유채, 300×138cm, 1980

지 않는 신문만을 골라 작품을 만들었다. 그러나 신문은 그때나 이때나 여전히 '신문'이 아니라 한낱 종이일 뿐이다. 코 풀고, 밑 닦고, 도시락 싸는 종이일 따름이다.

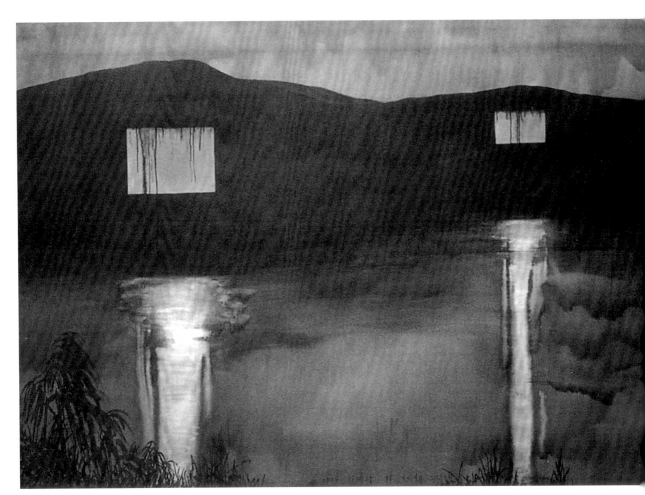

창 窓 Window, 먹 + 아크릴릭, 280×139cm, 1980

가난한 마을의 명화, 어두운 밤 창가에 고요히 스며드는 슬픈 사랑

도시 변두리의 창문마다 하나둘 불이 켜진다.
밤은 평등하다. 누구에게도 똑같은 어둠을 내린다.
아, 이제 평화가 온 것이다. 어둠의 에테르로 온갖 상념들은 날개를 편다.
온종일 열어두었던 두 눈을 감고, 채워 두었던 마음을 열고
비로소 말 못하는 입들이 사랑을 나눈다. 서로를 적신다.

해바라기 葵 Sunflower, 천 + 유채 + 아크릴릭, 172×138cm, 1980

신새벽, 부릅뜬 눈으로 지켜보는 희망

아침에 눈을 뜨자마자 밖의 동정부터 살핀다.
지난 밤에 무슨 일은 없었는가, 내 두 눈으로 직접 살핀다.
그 어떤 것도 믿을 수 없다. 내 눈으로 확인하지 않는 한!
전두환의 벽보로 뒤덮인 가난한 집의 벽, 철조망으로 막은 배타적인 담 안쪽에
그래도 해바라기는 희망을 얘기하고 있다!

웅덩이 2 池 2
Puddle 2
아크릴릭
190×126cm
1980

◀ 코끼리 같은, 가위눌린 어둠의 시대에서

미술회관에서 열릴 예정이었던 '현실과 발언' 창립전이 당국의 제지로 무산되었다.
그러나 당국을 비롯한 미술회관측은 딱히 어떤 작품이 문제가 되어
창립전을 열 수 없는지에 대해서 밝히지 않았다.
최종적으로 미술회관측이 전시불가 판정을 내렸을 때,
우리는 이에 거세게 반발하면서도 한편 그런 빌미를 준 작품을 자체 검열하여
동산방화방으로 옮겨 창립전을 갖기로 했다.
처음 나는 미술회관에 〈신문지〉를 출품했었으나
이를 포기하고 동산방화방 창립전에는 일주일 만에 그린 이 작품을 제출하였다.
이 작품은 처음에는 모두 괜찮다고 하였으나,
점점 많은 사람들로부터 걱정하는 소리를 듣게 되었다.

일월도 2 日月圖 2
The Sun and the Moon 2
유채
137×194cm
1982

우리 민족의 원형은 무엇인가 ▶

우리 민족의
집단무의식을 지배하는
원형이 있다면
과연 무엇인가,
또 난생신화에서의 알은
무엇을 상징하는가.

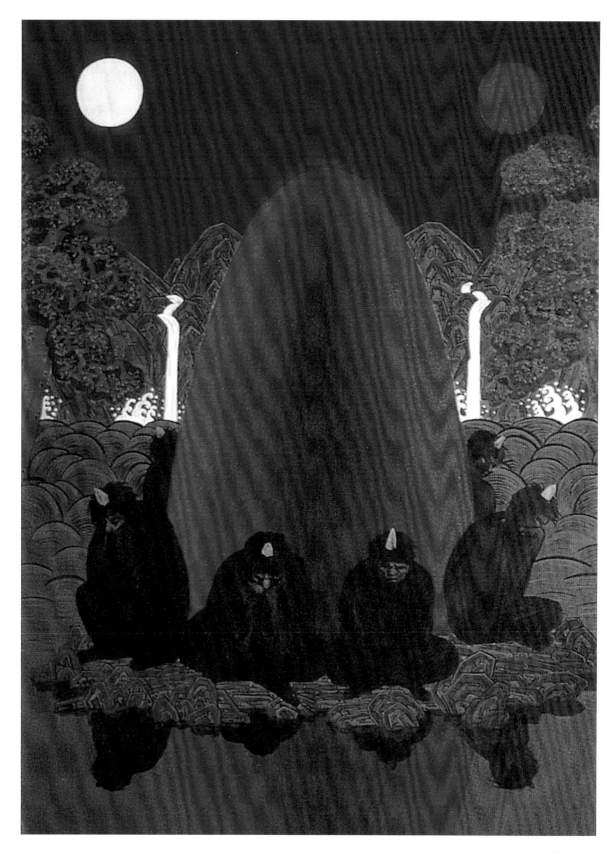

땅4 地4
The Earth 4
유채
177×104cm
1980

◀광주는 어떤 말도 허락하지 않았다

좌우대칭의 군더더기가 없는
극명한 그림.
중간 색 등의 쓸데없는 수사가 없는
쨍 소리가 나는 그림.
일체의 설명이 필요 없고 그저
입이 쩍 벌어지는 그림.
말로써 어떤 진실이나 사실을 주고받을 수 없는
극한으로 내몰렸을 때,
그림은 말보다 의사소통의 방법으로 더 주효할 수 있다고
나는 믿는다.
그림은 말보다 함축적이고
말보다 들키지 않고
말보다 더 깊게 확연히
서로의 가슴을 공유할 수 있다.
80년 광주는
어떤 말도 허락하지 않았다.

모든 것은 흔적을 남긴다, 어떤 예외도 없이 ▶

모든 것은 흔적을 남긴다.
그것이 상처에 의한 흉터든
삶의 바다에서 어쩔 수 없이 남겨지는 삶의 무늬든 간에
흔적은 남겨지기 마련이다.
오줌을 누면 오줌 자국이 남고
똥을 누면 구린내가 난다.
상처로 인해 흘린 피의 흔적은
결코 숨기지 못한다.
너무나 많은 아픔과 상처로 뒤범벅이 된 우리의 국토는
어딜 가나 그 핏빛 자국으로 얼룩져 있다.
어디 국토만이 그러한가.
사람들의 몸과 가슴속 저 깊은 곳은 또 어떠한가.

얼룩 1 齒 1

Splotch 1

유채 + 모래

187×130cm

1980

나무 3 木 3 Tree 3, 유채, 208×121cm, 1980

1980년의 나무

나무가
하늘을 뚫은 것인가,
구름이
나무를 삼킨 것인가.
그렇다,
1980년은 분명
역천逆天의 역사였다.

거리-사과 巷-沙果 Street-Apple, 유채 + 아크릴릭, 161×111cm, 1980

누구의 것인지 알 수 없는, 불길한 우리 모두의 진실

메시지는 있으나 누구의 것인지 알 수 없는,
그러면서도 역설적으로 시대의 진실을 잘 알릴 수 있는
그런 그림.
아무리 어두운 밤일지라도,
어둠을 어둠이라 말하고 느끼는
우리의 감각마저도
잠재울 수는 없었다.

저들의 놀라운 '안보적 상상력'

《조선일보》는 '조선'이란 말을 써도 관계없다.
귀빈을 모시기 위해 펼친 붉은 카펫은 문제가 안 된다.
그런데 어찌하여 노동자가 두른
붉은 머리띠는 위험하고,

땅 2 地 2 The Earth 2, 먹 + 아크릴릭 + 유채, 350×135cm, 1981

내가 칠한 붉은 황토색은 '좌경 용공'이 된단 말인가.
붉은색을 많이 썼다는 이유만으로 이 작품은 압류되고 나는 블랙리스트에 올랐다.
저들의 '안보적 상상력'을
누가 말리겠는가.

꽃밭 1 花田 1 Flower Field 1, 유채, 아크릴 340×139cm, 1981

"꽃밭 속에 꽃들이 한 송이도 없네" 김민기

내가 그림으로 표현해 낼 수 있는 가장 아름다운 꽃밭을 그렸다.
저 백두산의 야생화 꽃밭처럼
기화이초奇花異草가 다투어 꽃을 피우고
서로가 서로의 아름다움을 시샘하지 않는 평화로운 꽃밭.
며칠을 열심히 그리고 나서
하루 날을 잡아 그 위에
나는 순식간에 이 괴초들을 신들린 듯 그려 버렸다.

꽃밭 2 花田 2 Flower Field 2, 유채, 아크릴 340×139cm, 1981

상상력을 총동원하여 가장 흉칙하고 뻔뻔스런 꽃밭의 훼방꾼들을 그렸다.

이름하여 전두환과 함께 등장한 신군부의

'새 정의사회' 일꾼들을 빗댄 것이다.

그러나 꽃밭은 곧 썩어 문드러진다.

온갖 파리와 벌레, 박테리아가 창궐하여 왕국을 허물어뜨린다.

가장 징그럽고 더러운

그러나 찬란하고도 처연한 아름다움이 있다.

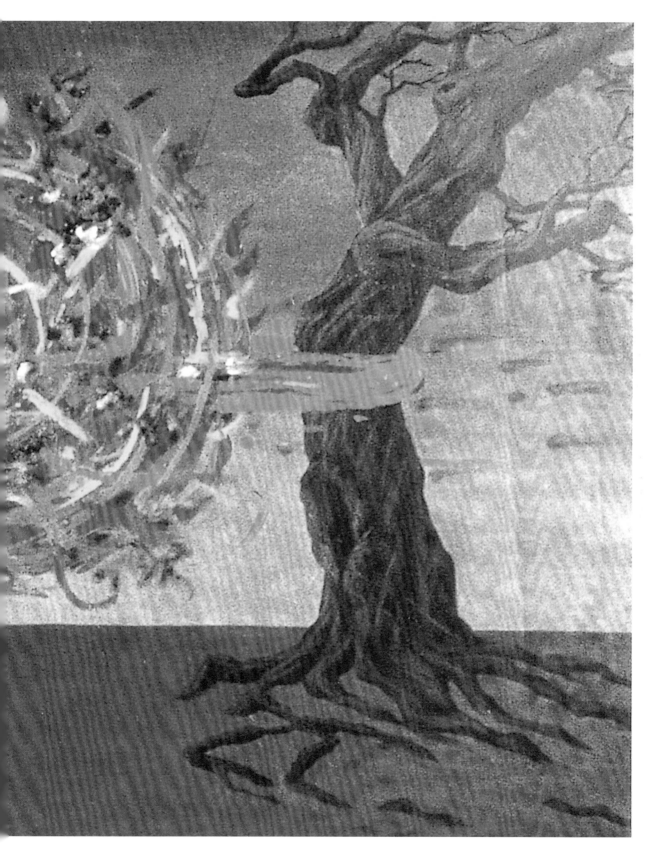

두 나무 兩樹

Two Trees

아크릴릭

187×139cm

1981

◀ 두 나무

각기 서로 다르게 치닫는 두 나무를 묶었다.
하나로 묶는 것은 그것으로 끝나지 않고
전혀 다른 국면을 만들어 낸다.
마치 두 사람이 만나
전혀 새로운 삶을 꾸며 내듯이.

상록수 常綠樹

Evergreen

유채

134×167cm

1983

늘 푸른 나무처럼 언제나 푸르게 살고 싶다 ▶

상록수,
말 그대로 상록수처럼 살고 싶었다.
욕심껏 푸르고 싶었다.
온 생애를 다하여.

더 나은 내일을 위한 아픔

〈일월곤륜도〉는 조선 왕조의 세계관이 그대로 투영된 빼어난 평편장식화이자 상징화이다.
나는 이 그림을 거의 완벽한 그림으로 평가한다. 그냥 보기만 했던 이 그림을 모사하면서
나는 너무나 많은 것을 배웠다. 색깔 해석, 채색법, 물체 해석 등등.

일월도 1 日月圖 1 The Sun and the Moon 1, 아크릴릭, 320×140cm, 1982

그러나 여기에 서양만화의 주인공들을 불러들이면서 나는 너무나도 슬펐다.
이 땅이, 이 해 돋는 나라가 이들의 유희장이 되어서는 안 될 것이다.
지금은 아프지만 내일을 위해 나는 이 아픔을 감행하였다.

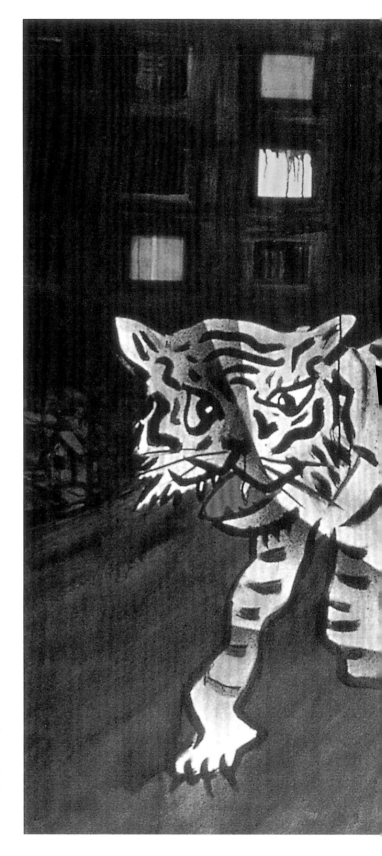

우울한 시대의 우화

'오늘의 작가전'을 얼마 앞두고 은사님은 이
그림과 민정기의 〈영화를 보고 만족한 K씨〉
등을 전시장에 걸 수 없다면서 '우리 모두 다
죽는다'를 연발하셨다.

누가 보아도 이 〈종이 호랑이〉는 전두환 대
통령(당시 전두환 대통령은 잠이 별로 없었
던지 새벽 순시를 자주 하였다)인데, 이렇게
노골적으로 표현하면 다치지 않겠느냐고 강
변하였다. 은사님은 너만 다치는 것이 아니
니 모두를 위해 작품을 전시하지 말라고 내
게 명령하셨다. 20여 명이 함께하는 전시회
였다.

신경호 그림까지 포함하여 우리 셋의 작품은
결국 전시장에 걸 수 없었다.

그런데 정말 재미있는 것은 나의 다른 작품
〈종이 호랑이〉가 더욱 선정적인데도 불구하
고 '검열'을 통과하였다는 점이다.

이유는 그 그림은 정말 종이 위에다 그린 호
랑이 그림이었기 때문이었다.

종이 호랑이 紙虎
Paper Tiger
캔버스에 아크릴릭
182×139cm
1982

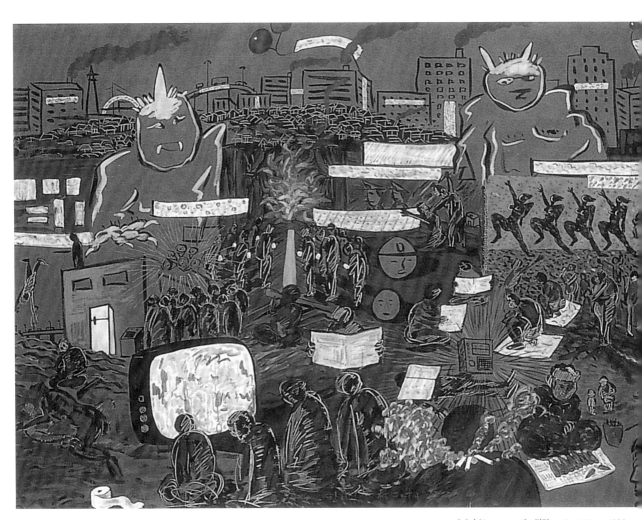

도깨비

전두환은 집권하자마자 컬러텔레비전 망을 전국에 설치하였다.

텔레비전 통치 시대를 열기 위함이리라.

모든 국민을 바보로 만들고 싶었던 것이다.

담배 세 개비를 한꺼번에 피우고 있는 사람은 바로 나다.

불과 며칠 만에 속사로 그린 그림이다. 개성도 필요 없다. 메시지가 중요했다.

그때는 그림을 보는 특별한 입장과 시대의 진실에 대한

고통스런 질문이 안팎으로 강요되는 시간들이었다.

어룡도 魚龍圖 Eoryongdo, 수묵담채, 80×120cm, 1982

어룡도와 전통연습

민화 〈어룡도〉를 패러디한 것이다.
일본은 철저히 조선 왕조를 농락하였다.
아니,
한국의 근현대사를 제 맘대로 가지고 놀면서 왜곡시켰다.
나는 서양화를 전공하였지만 늘 먹과 붓을 함께했다.
전통은 따라하기부터 시작해야 이어질 수 있다.
그래야 감을 잡고 창조해 낼 것이 아닌가.

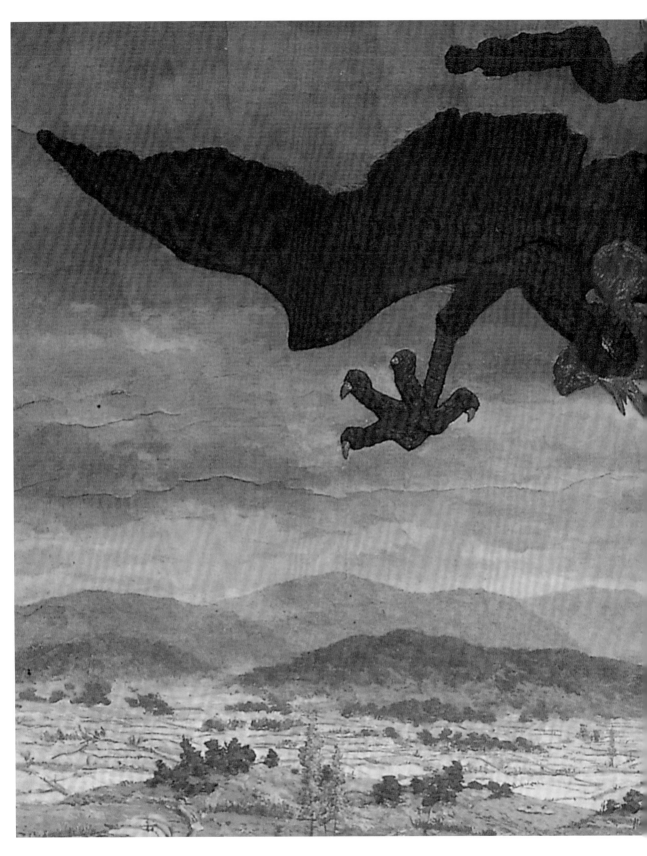

새 鳥
Bird
종이부조 + 아크릴릭
269×215cm
1983

누가
우리 하늘을
덮고
있는가

◀ 불안한, 차마 눈부신 아름다움

전주 근교에 새로 둥우리를 튼
전주대학의 교정은 정말 평화스럽고 아름답다.
휴일 연구실에서 그림을 그리다 가끔 바라보는
정경은 풍요 그 자체였다.
무릉도원이 여기인가 싶을 정도로
나는 이곳의 경치에 푹 빠져 있었다.
그러나 이 찬란하고 눈부신 아름다움은
내게는 왠지 너무도 불안한 것이었다.

자화상, 그날의 기록 ▶

영원히 잡혀 가기 전에 자화상을 한 장 남기기로 했다.
영원히 못 돌아올지도 모르니까
내 모든 기록이 폐기될지언정
한 장의 그림이라도 후세에 전해야 한다고
독기를 품으며 자화상을 그렸다.
아아,
저들은 결코 이 그림을 알아보지 못할 테니…….

자화상 自畫像
Self-portrait
아크릴릭
67×78cm
1983

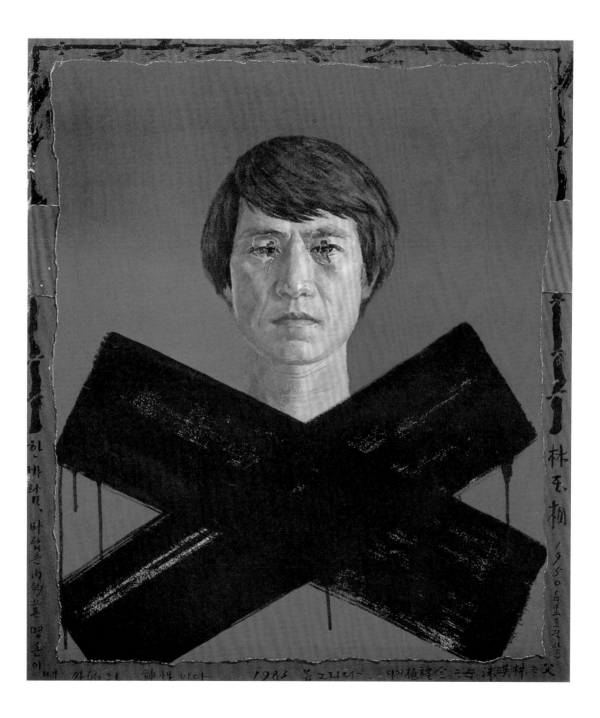

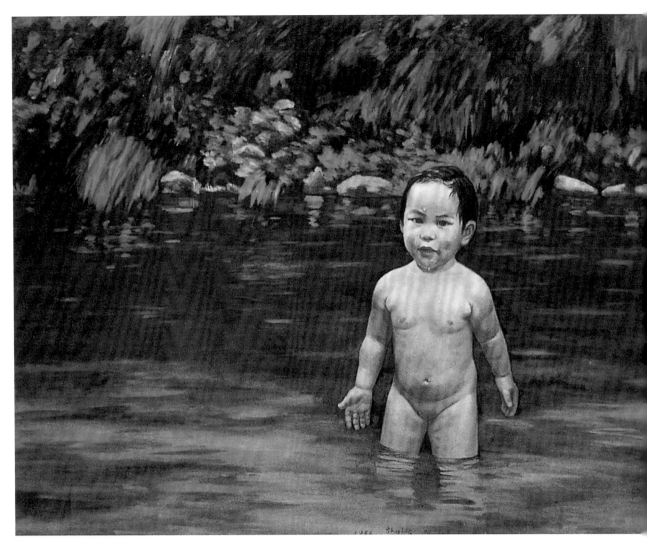

나의 딸 나무 我女息 My Daughter, 유채,120×90cm, 1983

나의 딸

자연 속에서 즐거워하고 있는 나무를 그렸다.
당시 네 살이었던 나무는 벌써 다 자라 대학 3학년이 되었다.
물과 나무들 사이에서 하나가 되어 행복하게 놀고 있는 나무를 보며
'현실과 발언'의 '행복의 모습'전에 출품하겠다고 마음을 먹었다.

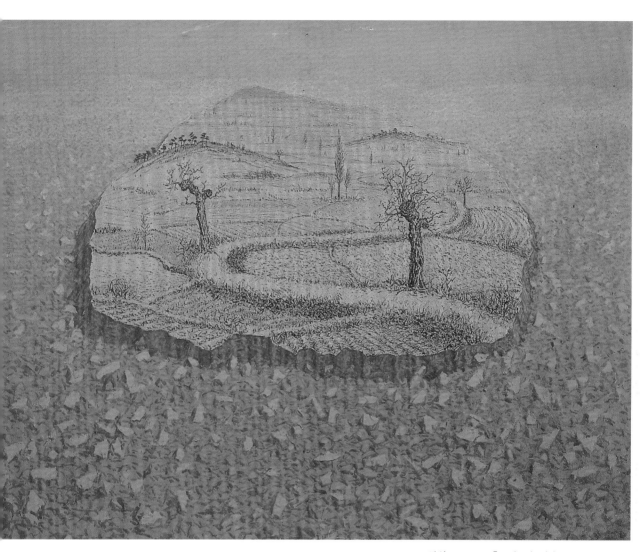

땅 地 The Earth, 흙 + 먹 + 아크릴릭, 165×131cm, 1981

모든 길은 땅 위에 있다

우리의 생生은 땅에서 태어나 땅으로 돌아간다.
땅 위에 길을 내고 그 길을 따라 세상에 나아간다.
또 그 길을 따라 세상으로부터 돌아온다. 고향으로 나 자신으로.
그 길이 끊겼다.

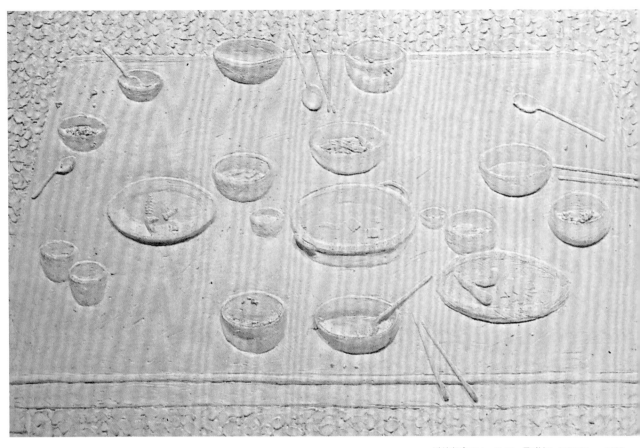

밥이 하늘이다

"백성은 밥을 하늘로 삼는다."
모든 것의 기본은 사람을 굶주리지 않게 하는 것이다.

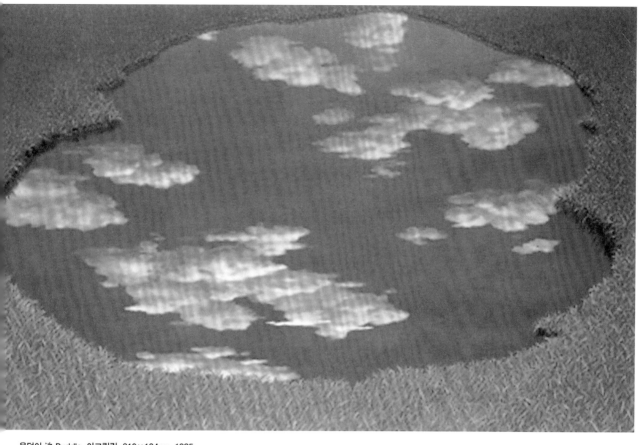

웅덩이 池 Puddle, 아크릴릭, 210×134cm, 1985

하늘을 담은 웅덩이

웅덩이는 대지의 숨길이요, 입이요, 자궁이다.
웅덩이를 함부로 건드리지 말라.

나의 자리는 누가 비워 준 자리인가

사람들은 누구나 자신이 세상을 충일하게 하는 데 한몫을 하고 있다고 믿는다.

비록 크게 만족하지는 않더라도

자신이 어느 정도 세상에 쓸 만한 존재로서

그 몫을 하면서 살고 있다고

스스로 위로할 것이다.

사실 그렇기도 하다.

어디 잘난 사람만 존재할 이유가 있는가.

무지렁이 곰배팔이도 이 척박한 지옥 같은 이승에서

한 인간으로 살아갈 권리와 이유가 분명 있다.

그러나 그 모두가 잘났든 못났든 삶을 누릴 권리와 자유에 대한 강변을 할 짝이면,

마땅히 스스로를 되돌아보는 자기 반성의 과정을 겪어야 한다.

나는 내 존재로 인해 그 어느 누구에게도 허락하거나 포용할 수 없는

절대적 한 자리를 선점하고 있는 것이다.

겸허한 마음을 가져야 할 것이다.

정해진 자리, 제한된 몫, 한정된 땅, 나눌 것이 너무도 뻔한 가난한 세상에서

나 또한 그 한 자리를 차고 앉아있는 게 아닌가.

아무리 내가 마음을 비웠다 큰소리 치더라도

결국은 남과 부딪치고 남을 밀쳐내면서

그렇게 살고 있다는 사실에 대해

보다 철저히 나 자신을 '되돌아'보고 '되새김'해야 할 시점이다.

거리-뱀 巷-蛇
Street-Snake
유채
160×140cm
1982

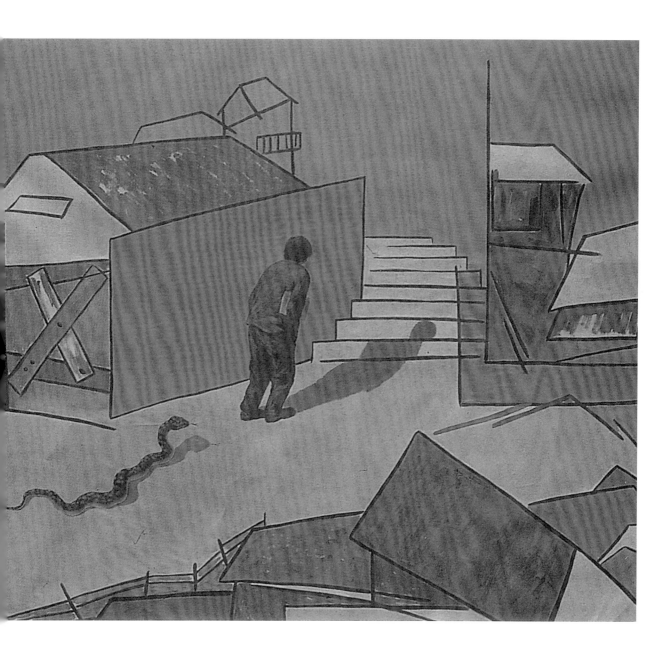

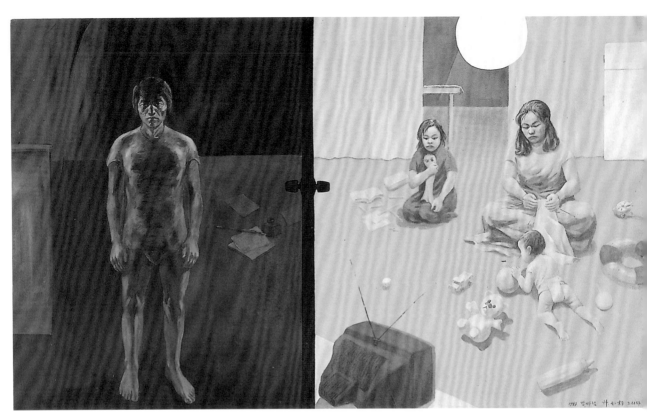

가족 家族 Family, 아크릴릭, 248×137cm, 1981

빼앗긴 가족

가족이 있다. 하지만 어떤 사람에겐 가족이 없다.
시대와의 불화는 가족을 사랑하는 것조차 힘들게 한다.
사랑하는 가족을 사랑하기 위해서
불의와의 타협과 굴종을 강요하는
이 시대가 나는 싫다.

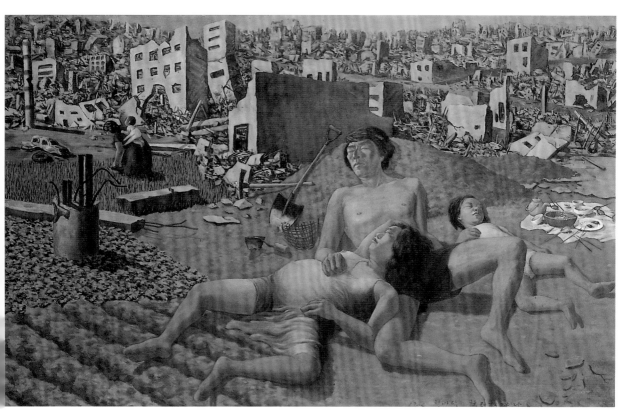

행복의 모습 幸福形態 Happiness, 유채, 217×138cm, 1983

행복은 가족에 있다

인간을 '세계내적^{世界內的} 존재'라고 하지만
사람은 세계에서 태어나는 것이 아니다.
사람은 세계에서 태어나지 않고
가족에서 태어난다.
행복은 가족에 있다.

하수구 下水溝
Sewerage
아크릴릭
211×137cm
1982

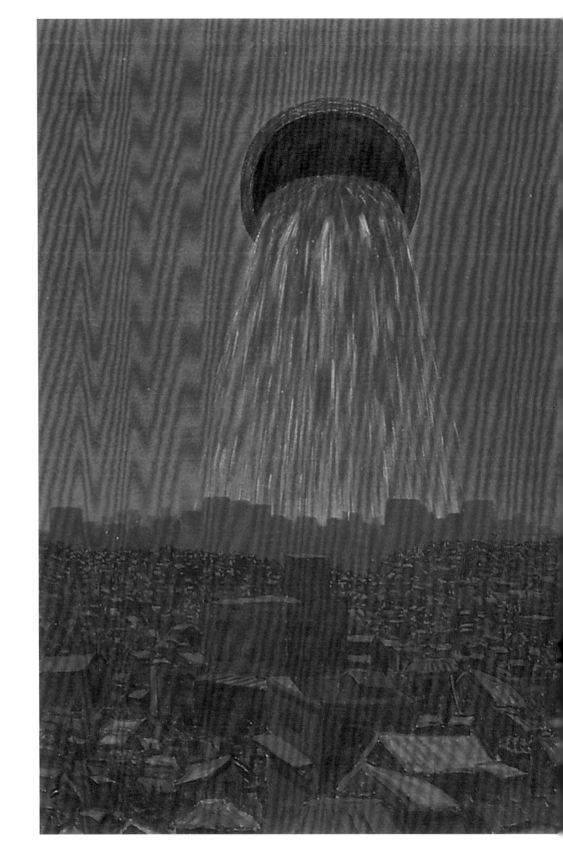

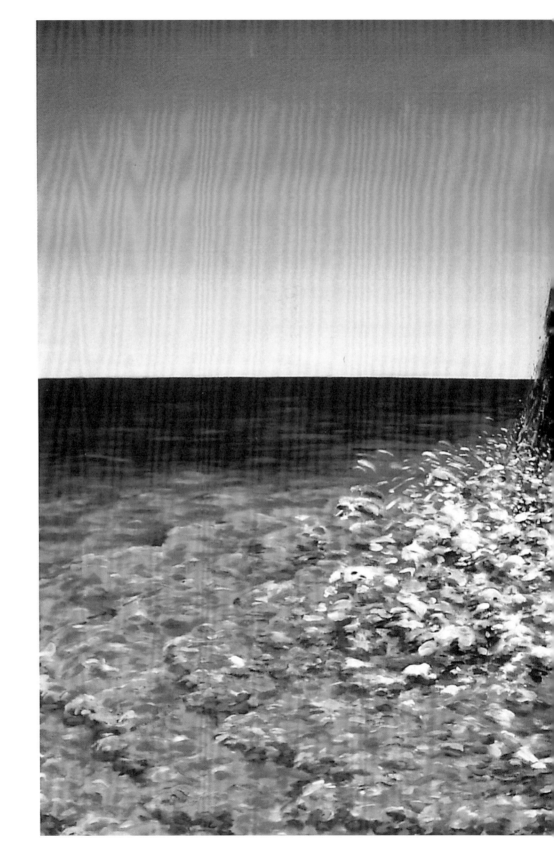

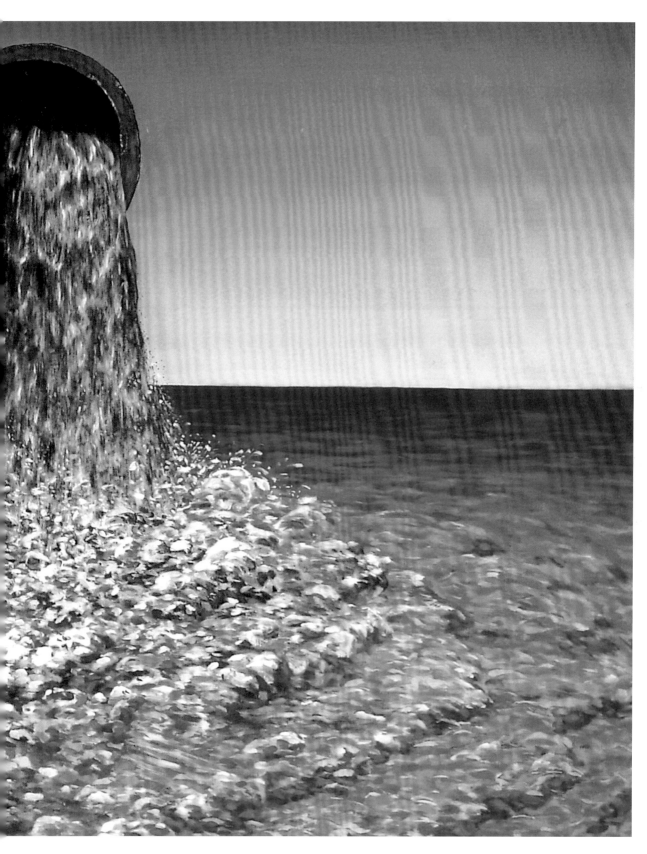

◀ 시궁창

한반도여, 너는 지금 오물로 범벅된 시궁창에 빠져 있구나.
오물은 오늘도 쉴 새 없이 쏟아지고…!

하루를 먹어치우고

아침 먹고 점심 먹고 저녁 먹는다.
아침 먹고 그리고
점심 먹고 그리고
저녁 먹고 그린다.
하루 세 끼로 하루를 먹어치우고
하루 종일 그려 하루를 덮어 버린다.

오늘처럼 내일도 모레도 글피도
반복될 나의 운명.
그러나 이도 언젠가는 끝이 나리라.
불현듯 끝나리라.
나도 너도 모두
아무리 수작을 부려도
인생은 허무하고 외로울 뿐이다.

봄비가 내리고 있다.

정안수 井華水
Freshly Drawn Water
종이부조 + 아크릴릭
70×105cm
1983

들어라, 저 노오란 보리들의 아픈 비명 소리를

농부와 땅은 하나다.
이들이 서로 분리되면
농부도 죽고 땅도 죽는다.

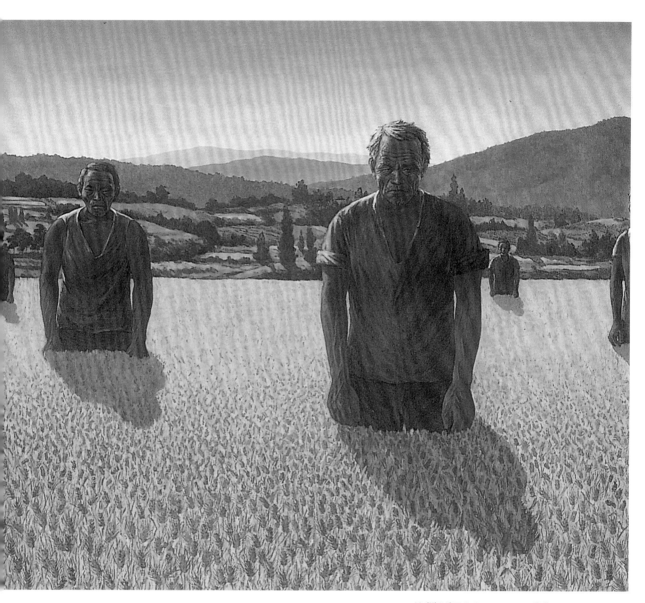

보리밭 2 麥田 2 Barley Field 2, 유채, 296 × 137cm, 1983

이들을 갈라놓는 것은 탐욕 어린 문명이요, 야만의 정치이다.
인간은 자연의 순리를 따라야 한다.
땅의 보살인 농부는 대지를 지켜 온 유일한 사람이다.

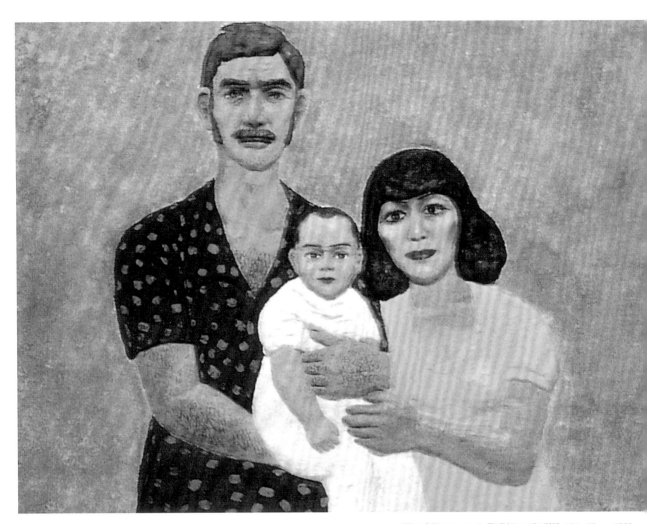

가족 1 家族 1 Family 1, 종이부조 + 아크릴릭, 104×73cm, 1983

그리운 가족

미국으로 떠나 버린 아빠와 양공주(위안부)였을 엄마가 남기고 간 흔적을 그리면서
나는 무척 흥분했던 기억이 난다.
꼭 이렇게 해야 할 것인가,
다른 방법은 없는가…….

가족 2 家族 2 Family 2, 종이부조 + 아크릴릭, 104×73cm, 1983

하지만 혼혈아인 아기의 가슴에 남아 있을 상처를 나타내기 위해서는
어쩔 수 없는 선택이었다.
역사는,
한 개인의 삶에 어떤 상처를 남기는가……

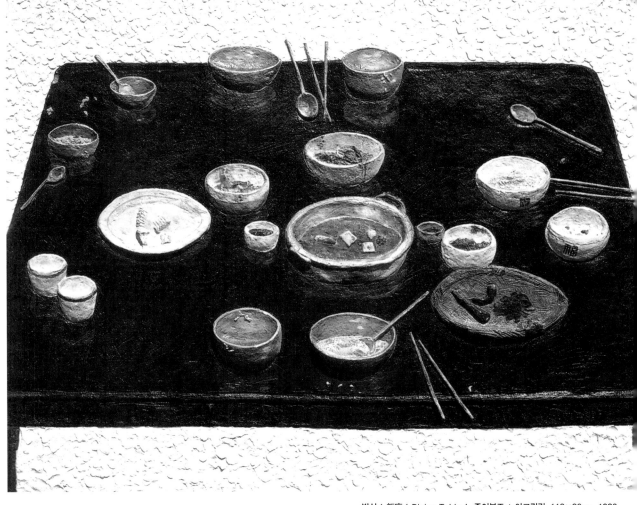

밥의 소중함과 사람에 대한 사랑

우리는 하루 세 번 밥상 앞에 앉는다.

그것이 성찬이든 김치쪽 몇 점밖에 없는 가난한 밥상이든 어쨌든 세 끼를 먹는다.

그나마 배곯지 않으면 그것으로 천만다행이다. 배고파 죽어가는데도 먹을 것이 없다면

그 심정이 어떻겠는가. 가난한 시절을 살아오면서 사람들은 밥의 가치를 알았다.

밥의 소중함을 몸으로 느꼈다. 오죽했으면 '진지 잡수셨습니까?'가 인사가 되었겠는가.

사람들은 밥의 소중함을 잊고 있다. 밥이 소중함은커녕

오직 몸매만 따지고 다이어트니 뭐니 하고 있질 않은가. 자연에 대한 외경심도,

오곡에 대한 감사의 마음도, 농부에게 갖는 인간적인 사랑도 모두 사라져가고 있다.

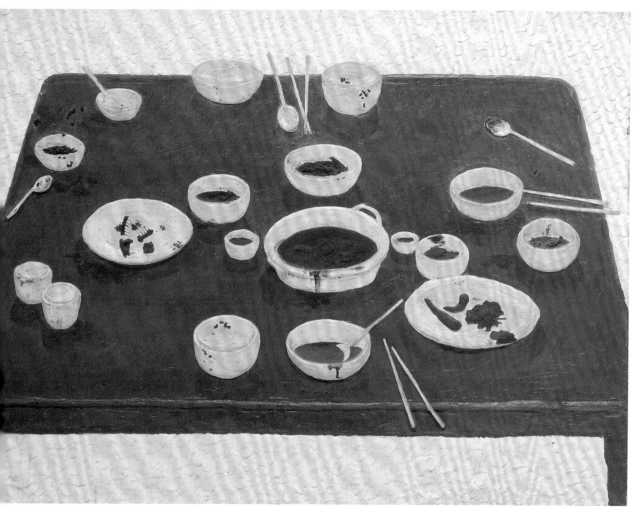

밥상 2 飯床 2 Dining Table 2, 종이부조 + 아크릴릭, 118×86cm, 1983

밥 속엔 생명과 죽음이 함께 있다

〈밥상 I〉과 다른 채색을 하였다.
반찬 색깔을 검정색으로 칠했다.
색의 역할이 얼마나 큰지
누구나 느낄 수 있을 것이다.
그리고 색의 상징성이 어떤 것인지도
직관적으로 느꼈을 것이다.
검정색은
확실히 죽음을 상징한다.

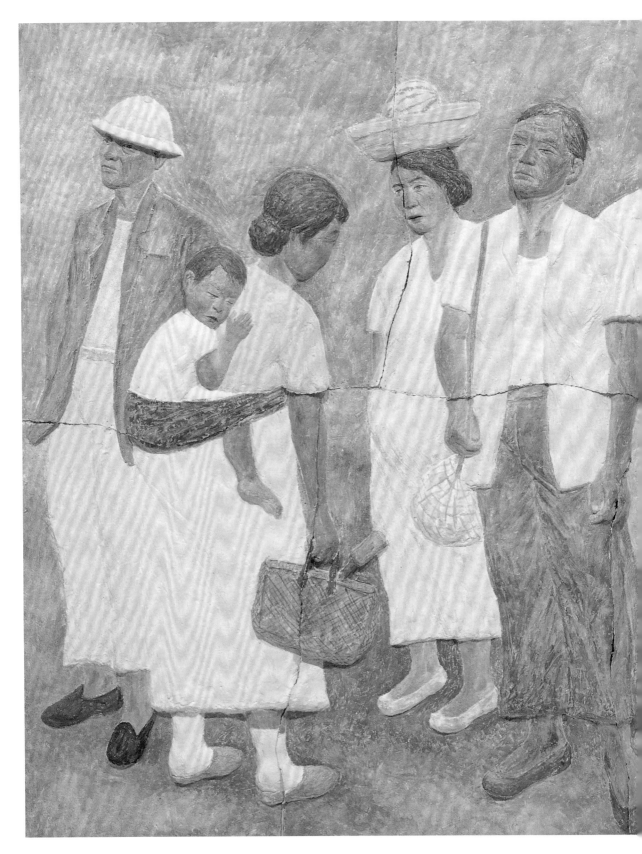

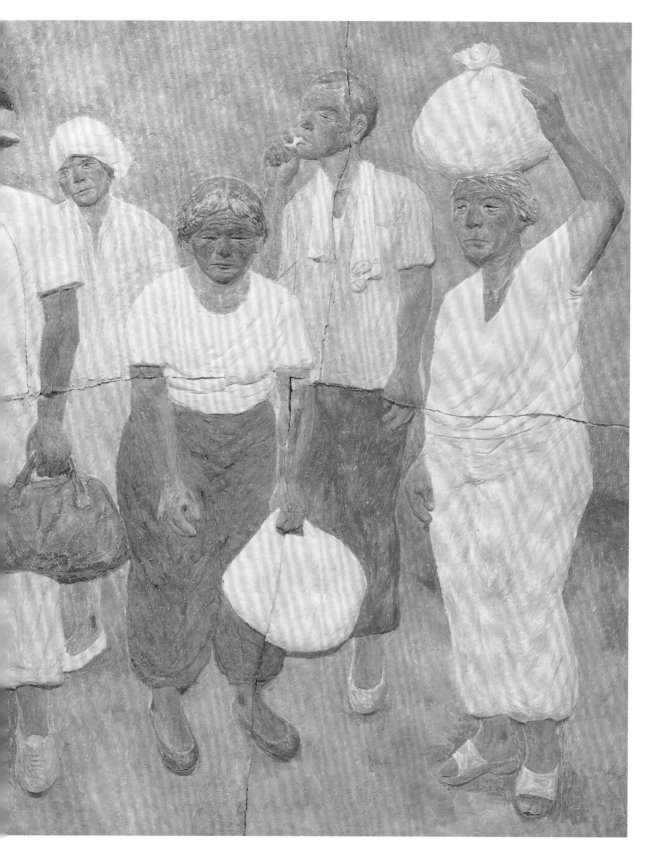

◀ 노동이란 무엇인가

흙으로 데생하고 석고로 떠낸 다음 다시 종이죽을 일일이 손으로 섬세하게 이겨 넣어 건조시키고 떼어내 채색하는 종이부조 작업은, 나에게 힘과 땀 그리고 기다림의 의미를 가르쳐 주었다. 전통과 이어지는 작업을 하겠다고 이리저리 기웃거리던 나에게 한지공장은 하나의 빛나는 단서를 주었다. 이 작품을 성공적으로 해냄으로써 나는 종이부조 작가가 되었다. 나의 종이부조 작품 중 가장 애착이 가는 그림이다.

우리는 동물인가, 아닌가 ▶

우리가 동물과 다른 게 무엇인가?
동물만 갇혀 있는 것이 아니라 우리도 유폐되어 있다.
돈에, 권력에, 역사에, 아니 바로 나 자신의 욕망에, 거짓 사고에, 낡은 관습에.
언제, 어떻게, 이 안팎의 우리를 깨고 나갈 수 있을 것인가?

우리 我們
We
유채
140×220cm
1984

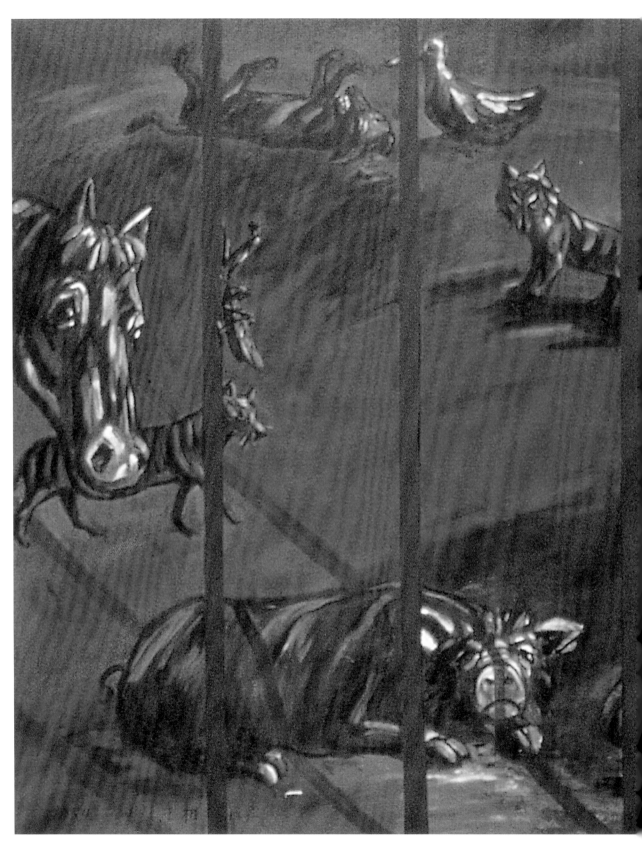

우리 시대 풍경—농촌 我們時代風景—農村 Scanery of Our Times—Rural Area, 유채, 218×140cm, 1984

우리는 '돈'을 위해 농업을 버렸다

모든 것이 '돈' 우선 순위로 바뀌어 간다.

우리는 공장을 짓고 부동산을 키우기 위해 거침없이 농촌을 파괴한다.

육이오, 그 후 우리는 늙었다

사랑이냐, 혁명이냐, 하고 물었던 때가 있었다.
골목길에서 마주친 옆집 소녀의 하얀 얼굴에
며칠씩 가슴 저리던 때가 있었다.
이 땅의 푸른 하늘과 누런 황톳길이
목메게 아름다웠던 시절이 있었다.
사람이 정말로 꽃보다 아름다웠던 시절이었다.
어쩌다가 고깃근이라도 생겨 구워먹을라 치면

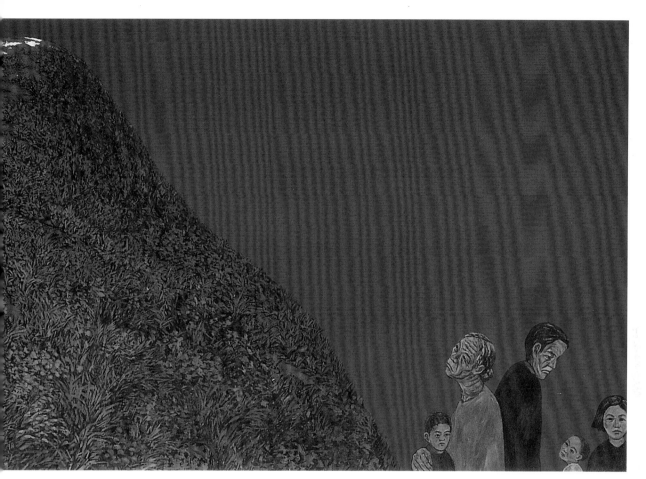

육이오 六二五 The Korean War, 유채, 395×138cm, 1984

방문 꼭꼭 걸어 잠그고 이웃에 냄새 피우지 않도록 조심하며 먹거나,

아예 문 열고 옆집 식구를 불러 함께 한 밥상에 앉아

조금씩 나누어 먹던 그런 시간들이 있었다.

육이오는 이 모든 것들을 한꺼번에 날려 버렸다.

남은 것은 증오와 폭력뿐이었다. 사랑도 혁명도 없이 미움과 살육만 날뛸 뿐……

그 후 우리는 늙었다.

잡초 무성하게 우거진 이 강산과 함께.

아이들과 함께, 이야기가 있는 그림을 그렸다.
"행복한 토끼 마을에 늑대가 나타났어요. 늑대
는 닥치는 대로 토끼들을 잡아먹었지요. 어떤 엄
마토끼는 자기 대신 새끼토끼를 주어 살아남고,
또 어떤 토끼들은 무조건 도망갔습니다. 개울을
건너뛰는 토끼에게 물고기가 말했어요. '도망간
다고 살 수 있는 것은 아냐!' 앞서 길목을 지키
고 있던 늑대에게 그도 여지없이 잡혀먹혔지요.
그런데 또 다른 토끼는 친구 토끼들이 숨어 있
는 곳을 가르쳐 주면서 연명했어요. 그런데 비밀
은 없답니다. 쥐가 그것을 보고 있었지요. 이것
보세요, 자기 힘이 약하다고 외세를 끌어들인 토
끼도 있었지요. 사냥꾼을 불러 늑대를 죽이는 데
는 성공했지만 그 이후부터 토끼는 사람의 집에
서 사육되는 신세가 되었답니다. 때가 되면 하나
둘씩 없어지고 그때마다 토끼가 죽어 늘어났고
식탁에는 토끼고기가 반찬으로 올랐답니다."
참 착한 눈을 반짝이며 아이들은 이 그림을 동
화로 만들어 갔다. 어쩌면 이와 똑같은 우화 속
에서 살아가야 할 아이들을 보면서 두 눈이 뜨
거워짐을 참을 수 없었다.
저 맑은 동심으로 이 거친 세상을 살아가야만
한다니….

토끼와 늑대 兎狼
Rabbit and Wolf
종이부조 + 수채
106×85.5cm
1985

분단 국가, 대한민국 남자의 일생

대한민국 남자의 일생을 그린 것이다.
성장하여 이제 겨우 일할 나이가 되자 군대 가고,
군대 다녀와 예비군이 되고,

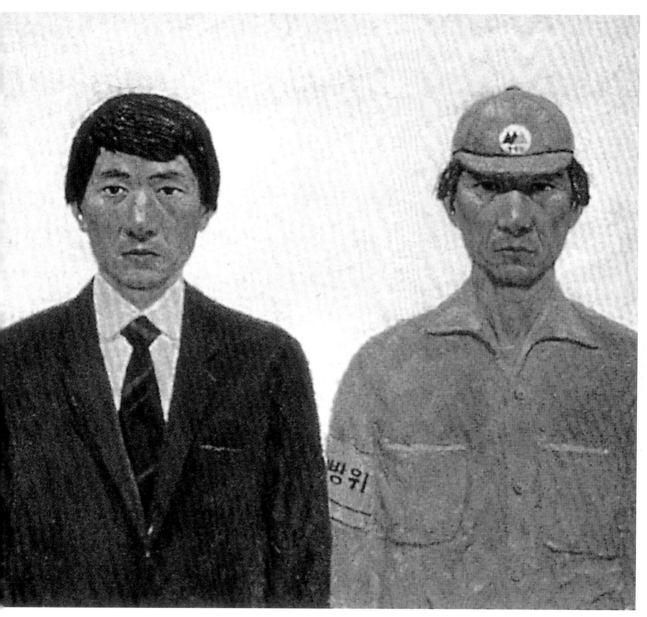

우리 시대의 초상 我們時代肖像 Portrait of Our Times, 종이부조 + 아크릴릭, 120×67cm, 1986

짧은 시간 넥타이 매고 지내다 어언 민방위가 될 때 즈음 퇴출당하는,

분단 국가에 살고 있는

우리 대한민국의 남자들.

슬픔은
어느 곳에서나
있다.
슬픔은
연둣빛 봄볕에도
있다.

이사 移徙

Moving

유채

184×140cm

1987

◀ 변두리에는 봄볕도 비껴간다

도시 변두리는 내 그림의 보고다.

도시와 농촌의 중간 지대인 변두리는 생활의 변화가 심하다.

그곳에는 도시에서도 농촌에서도 발붙이지 못한 어정쩡한 사람들이 많이 살고 있다.

이들의 삶도 그만큼 어정쩡하다.

이 시대의 모든 성격은 도시 변두리에서 더욱 선명하게 드러난다.

변두리는 시대의 모순, 빈부 격차, 불평 등,

소외받는 사람들이 밀리고 밀려 만들어 낸 임시 주거지이기 때문이다.

이 차가운 방에도 언젠가는 따스한 봄볕이 비춰지리라.

거대한 무우와 농민들 ▶

너른 들을 베고 누워 있는 이 거대한 무우는
그 무게만큼이나 농민의 시름이었다.
김장 파동으로 일 년을 기다린
풍년의 기대는 산산조각이 나 버렸다.
정성 들여 키워 온 무우와 배추밭에
농민들은
소를 풀어놓았다.
농작물을 수확할 비용조차 없었기 때문이다.

무우 蘿蔔
White Radish
캔버스 위에 아크릴릭
278×139cm
1987

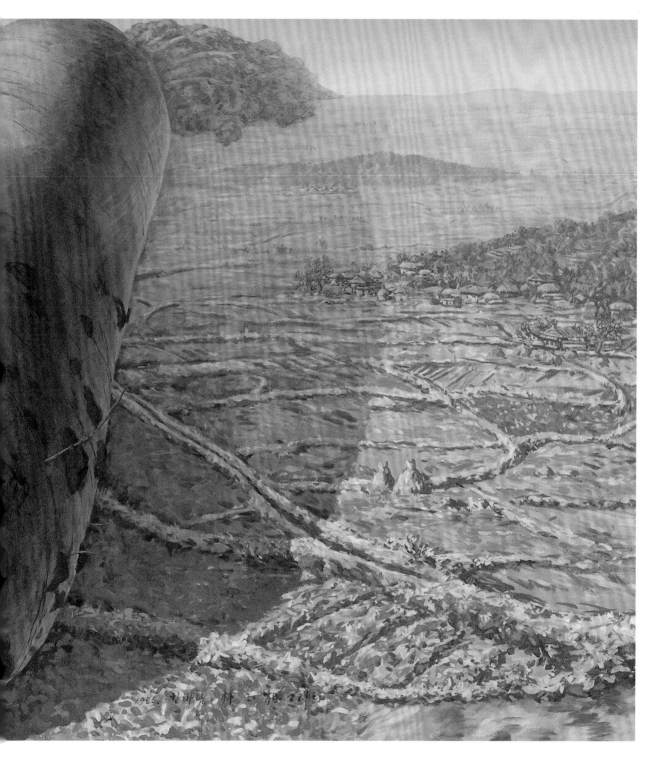

멀리 백산은 이제나 저제나 저기 저렇게 있는데

부당한 세금을 거두어 백성의 피를 말렸던 조병갑의 만석보 앞에서
나는 동학의 함성을 들었다.
멀리 백산은 이제나 저제나 저기 저렇게 있는데
우린 여전히 '척왜위양'도 못했고 '보국제민'도 못하고 있지 않은가.
민주화의 길은 멀기만 하다.
1987년 나는 전주대학교 학생들과 함께 이곳으로 MT를 왔다.
일종의 현장 교육이었다.
황토현을 돌아 전봉준 생가까지 오는데
두 번의 검문 검색을 받았다.
천안 전씨 전두환의 국고 보조로 지은 아무것도 없는
텅 빈 전봉준 기념관이
저녁 햇살로 더욱 을씨년스럽던
그때의 기억이 잊혀지지 않는다.
지금도 그 기념관엔 채울 내용이 없다.
그런데 또다시 국고 300여억 원을 지원받아 중창한단다.
겉만 번드르르하면 속은 거저 채워지는가.

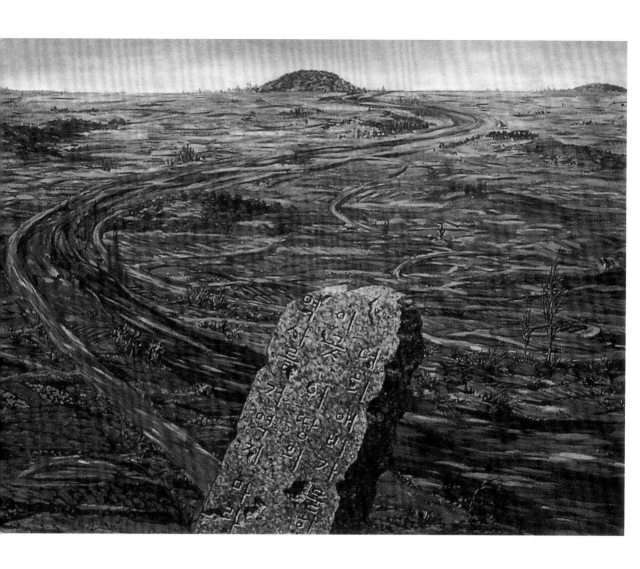

백산 白山
Baeksan
아크릴릭
195×137cm
1987

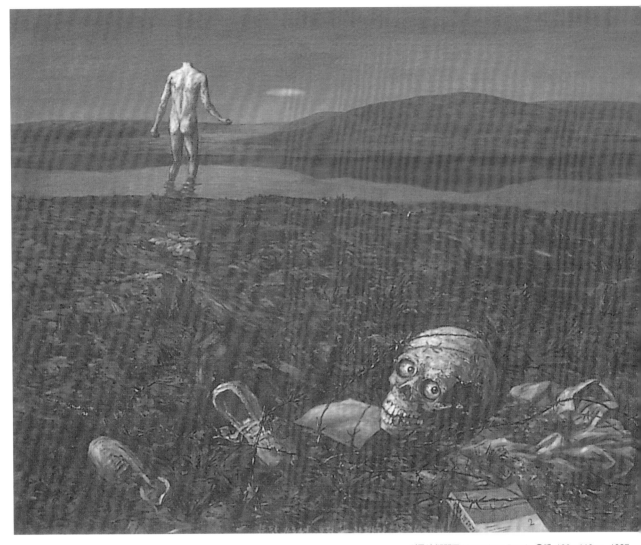

의문사 疑問死 Mysterious Death, 유채, 130×110cm, 1987

현대사, 의문사

의문사, 의문사, 의문사……
의문사의 시절,
이내창 열사도 마찬가지였다.
모든 것은 이승에 그대로 남았는데,
이제 그의 육신은 더 이상 이승에 존재하지 않는다.

보리밭 포스터 麥田壁報 Barley Field, 100×100cm, 1987

세계화와 보릿고개

작품을 이용하여 포스터를 만들었다.
우리의 디자이너들은 우리 것에는 별로 관심을 갖지 않는다.
이것도 결국 병이리라. 우리 자신의 문제에는 특별한 흥미도 관심도 없다는
하나의 예증이기도 하기 때문이다. 우리 자신의 눈으로 우리 스스로의 삶과 역사를 보고 읽는
눈 밝은 디자이너의 출현을 기대해 본다.

칼과 나무

나무,
나무는 생명이다.
바람 불면 바람에 흔들리고, 비가 오면 비를 맞는다.
햇빛이 비칠라치면 쫑긋쫑긋 입을 내밀며 환희에 떤다.
칼,
칼은 쇠요 무기질 무생명이다.
가차 없다.
오직 시퍼런 날로 세상을 노려본다.
내리칠 것은 없는가,
나와 겨룰 자 나오라.
이 둘을 묶어 놓았다.
칼 줄기로 우뚝 선 나무,
그 명증함으로 생명을 피우는 나무, 칼나무.
결코 서로 하나가 될 수 없는 것을 하나로 만들었다.

칼 劍
Knife
아크릴릭
160×160cm
1987

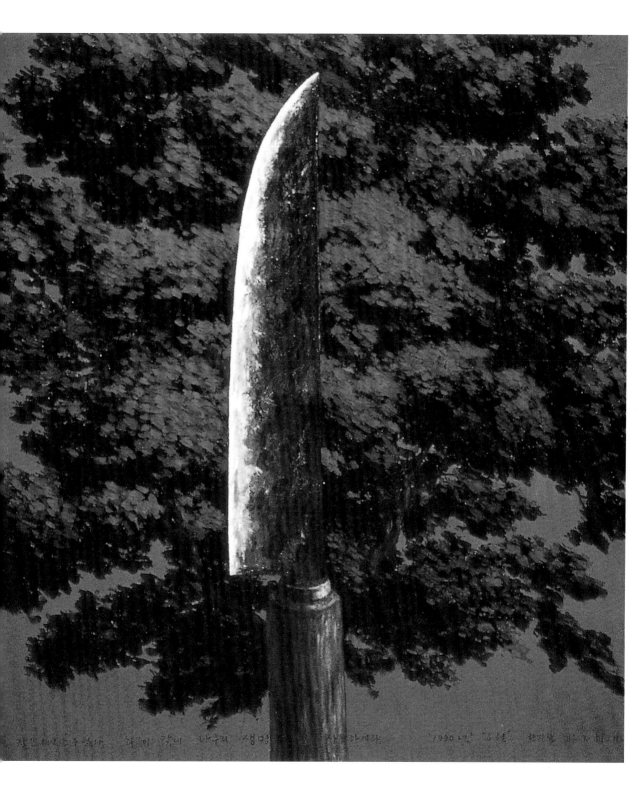

◀ 붉은 흙의 아들, 전봉준

신동엽 시인의 족적을 찾아 나선 기획전에 출품하였던 작품이다.
'황토현에서 곰나루까지' 멀리 백산이 보이고
만석석에서 바라본 김제벌의 붉은 황톳물 속에서 떠오른 유일한 사람, 전봉준.
전봉준은 붉은 흙의 아들, 대지의 아들이 아니겠는가?

영원한 고향 ▶

1988년 엄청난 홍수가 났다. 당시 나는 충남대학교에 출강하고 있었다.
전주에서 대전을 오며 가며 홍수가 할퀴고 간 생채기를 많이 보았다.
마치 살덩이가 이리저리 찢겨 널브러져 있는 것처럼 처절했다.
일 년 농사를 망친 농부를 생각하다가 불현듯 시골에 홀로 계신 작은어머니 생각이 났다.
남편을 먼저 보내고 35년 가까이 홀로 농사지으시며 살고 있는
작은어머니는 자식이 서울에서 불러도 한사코 이를 거절하신다.
더 나을 것도 없는 그저 그런 날들을 늘 그렇게 살아오신다.
땅은 작은어머니의 영원한 고향이었다.

어머니

어머니께서 홀연 시골로 떠나시자
집사람은 자기 탓으로 그런 것이라며
내심 매우 뉘우치는 모양입니다. 다소
마음에 안차시더라도 딸자식을 아시고
좀더 너그럽게 대해주셔요

올해도 농사를 지으셨다구요!
백신만 하는 땅을 그래도 움켜쥐시는 어머니
저는 사실 드릴 말씀이 없습니다.

물론 저도 압니다
어머니가 여기 이 답답한 아파트, 그보다
시멘트, 갈곳도 눈둘곳도 없는 서울이 하루라도
오늘이 왕복 머릴이다. 그래 그럼 지금 서울선
모내기가 한창이겠구나, 들을 아시는 이면

생밥을 먹고 지났을 시간에
하시며 흙냄새를 못맡어
하시는 사연을.

그러나 이젠 농사를 그만두시고
연세조 생각하시구료 전승에 아버지께서
오건 원하실 겁니다.

자식곁으로 서울에 호강하시겠다고
베빠지게 고생 하시고선 왜 그시골 떠나지지 못하십니.
할머니 찾는 손주들을 생각하셔서라도 제발 올라

배추 菘菜 Cabbage, 종이부조 , 71×101cm, 1989

배추는 칼을 부른다

배추를 씻어 김치를 담근다.
깨끗이 씻은 배추를 싹둑싹둑 칼로 잘라 김치를 만든다.
배추는 김치가 되기 위해 칼을 불러 자기 자신을 자르는구나!
오늘, 나는 나를 얼마나 잘랐는가?

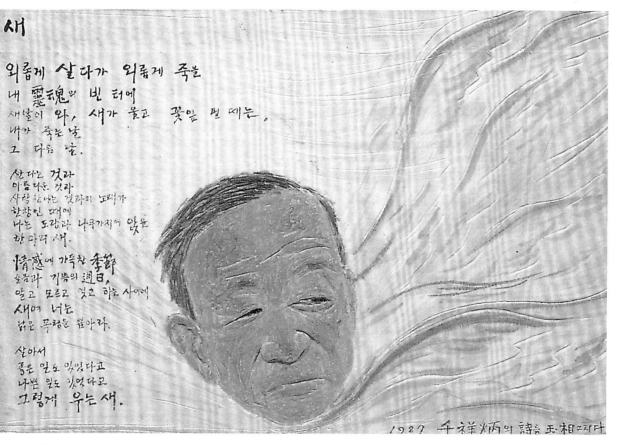

새

외롭게 살다가 외롭게 죽을
내 靈魂의 빈 터에
새날이 와, 새가 울고 꽃잎 필 때는,
내가 죽는 날
그 다음 날.

산다는 것과
아름다운 것라
사랑하고는 것라의 노랫가
한창인 때에
나는 도랑과 나뭇가지에 앉은
한 마리 새.

情感에 가득찬 孤獨
슬픔과 기쁨의 週日,
알고 모르고 겪고 하는 사이에
새여 너는
낡은 무렁은 모아라.

살아서
좋은 일도 있었다고
나쁜 일도 있었다고
그렇게 우는 새.

1987 千祥炳의 詩를 趙相玹그리다

시인 천상병 시화 詩人千祥炳詩畵 Chun, Sang-Byung's Illustrated Poem , 종이부조 , 56×39cm, 1987

시인 천상병, 바보 천상병

이데올로기의 칼날은
순하디 순한 시인의 여린 마음조차도 쉴 곳을 허락치 않았다.
시인 천상병, 그는 착한 새처럼,
바보처럼 살다 외롭게 갔다.

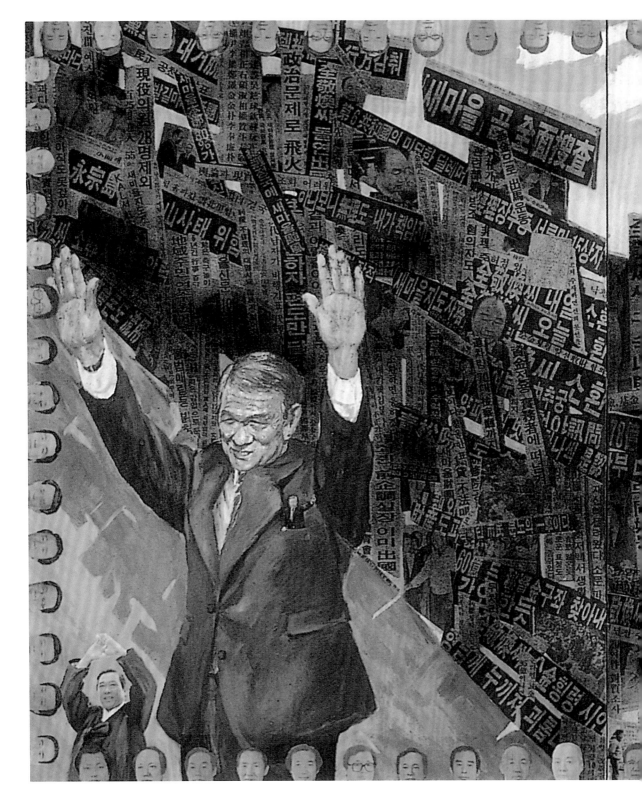

지구 최고의 블랙코미디쇼

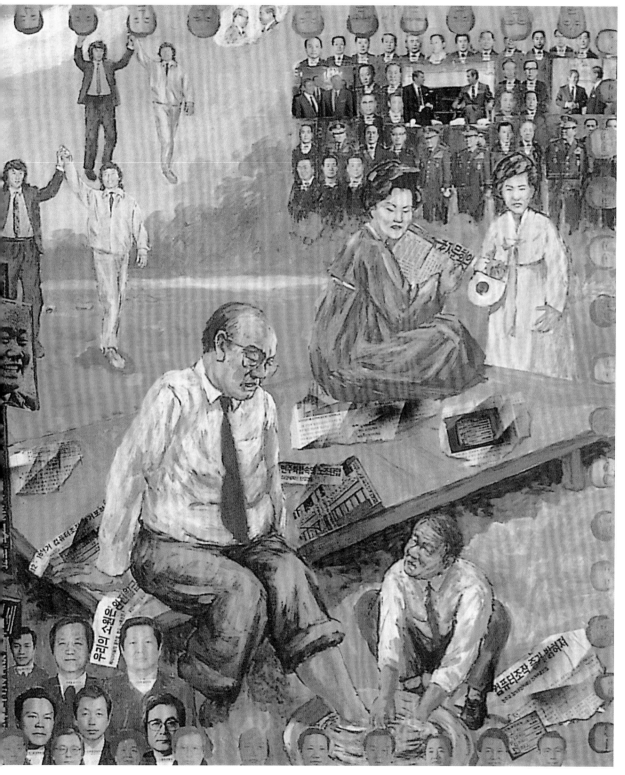

발 닦아주기 洗足 Washing the Foot, 아크릴릭, 90×160cm, 1987

역사는 과연 '이성의 간지奸智'인가?

우리동네 1988년 4월(봄) 我們坊 1988年 4月(春) My Neighborhood April, 1988, 종이부조 + 석채, 270×102cm, 1989

우리동네 1987년 10월(가을) 我們坊 1987年 10月(秋) My Neighborhood October, 1987, 종이부조 + 석채, 270×102cm, 1989

우리동네 사계

역사의 주인은 민중이다.

이 명제를 한 번은 형상화해야겠다고 벼르고 있었다. 〈아프리카 현대사〉를 통하여 시도했지만 더욱 구체적인 내용을 담고 싶었다. 전북 전주시 대성동, 당시 내가 살고 있던 이 도시 변두리를 통해 우리의 격변하는 현대사가 어떻게 드러날까, 아니 어떻게 드러낼 수 있을까?

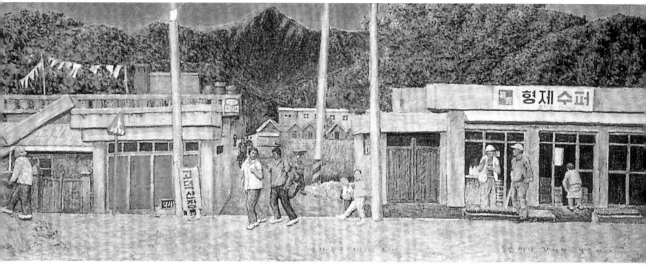

우리동네 1987년 6월(여름) 我們坊 1987年 6月(夏) My Neighborhood June, 1989, 종이부조 + 석채, 270×102cm, 1989

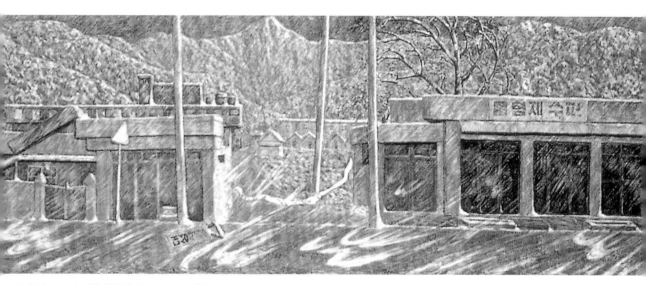

우리동네 1987년 12월(겨울) 我們坊 1987年 12月(冬) My Neighborhood December, 1987, 종이부조 + 석채, 270×102cm, 1989

나는 거리를 무대로 보고 치밀하게 연출하였다. 거리는 단순한 통로나 중성적 삶의 공간이 아니다. 거리는 살아있는 정치적·문화적 삶의 현장이다. 그림은 거리를 마땅히 그렇게 복원해야 한다고 나는 생각했다. 거리야말로 민중에게 거의 유일하게 마지막으로 남겨진 자신을 표출할 수 있는 공간이기 때문이다.

이 땅의 어른, 문익환 목사

관념이 사람을 억압하는 허깨비가 되는 때가 있다.

이 허깨비는

그러나 역사적 모순과 그 모순에 힘입어

잘 먹고 잘 사는 사람들에 의해

현실적 폭력이 된다.

관념이 단순히 머릿속 생각이 아니라 정치적·경제적 현실이 되는 것이다.

이런 폭력화된 관념과 현실을 이기는 힘은

기존의 제도에 길들여진 지식이나 서구적 시각으로 다듬어진 기득권의 세련된 사상에서는

결코 나올 수가 없다. 그것은 단순한 양심, 단순한 직관, 단순한 실천에 의해서 만들어진다.

보라, 분단의 철조망을 넘는데 무엇이 필요한가.

그것은 먼저, 우선적으로 민족의 하나됨을 열망하는

우리의 양심, 우리의 정의, 우리의 열정이 아니겠는가.

문익환 목사는 그리하였다.

그의 발자국은 그대로,

지켜야 할 세상을 지키면서,

만들어야 할 새로운 세상을 열어가는,

한민족의 하나된 실천이었다.

한지의 따스하면서도 부드러운 질감을 살려 문익환 목사를 나타내 보았다.

이미 고인이 된 문익환 목사의 인자한 모습은 지금도 마음속에서 지워지지 않는다.

하나됨을 위하여 為合一

All for one

종이부조 + 아크릴릭

235×266cm

1989

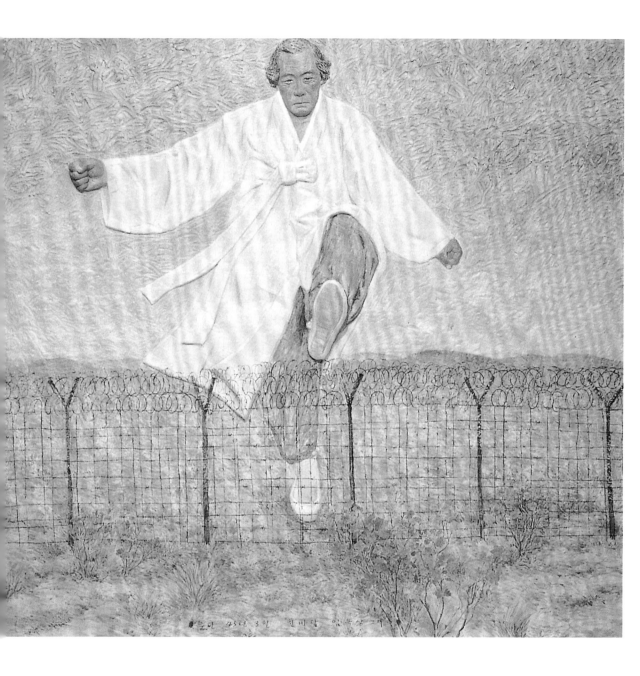

김용택 시인의 섬진강에
카메라를 들고 나타난 미국인

섬진강,
김용택 시인이 사는 마을의 한 풍경이다.
거의 벌거벗다시피한 여인을 대동하고
노랑머리 미국인이 카메라를 들이댄다.
이미 그들에게는 친숙한 곳
매향리도 가 보았고,
노근리도 가 보았다.
이 땅은 자신들의 땅,
진정 그들의 식민지다.
포격 연습하기 위해 어디든 땅을 발주받을 수 있고,
작전을 내세우면
자신들이 정하기 나름대로
신분과 자유를
보장받을 수 있는 땅이다.

촬영 撮影
Shooting
유채
180×140cm
1989

아프리카 현대사

〈아프리카 현대사〉는 가로 길이 50미터, 폭 1.5미터의 초대형 두루마리 그림으로, 미술계뿐만 아니라 문화계 전반에 큰 화제를 불러일으켰다.

〈아프리카 현대사〉는 인류애를 바탕으로 그린 것이다. 그러나 그 작가의 사랑이란 결코 동정적인 시각도 아니고, 구경꾼의 호기심과 재미는 더욱 아니다. 제3세계적 세계 인식에서 그들의 이야기를 통해 그들과 또한 다르지 않은 우리의 현실과 나 자신의 모습을 볼 수 있다는 데서 이 그림의 참뜻을 찾게 된다.

아프리카의 아픔과 슬픔, 억울함과 분노, 위대한 투쟁과 숭고한 자기 희생, 그리고 어리석고 추악한 아프리카의 단면과 야비한 백인 모습이 곧 우리네 삶과 역사의 이야기로 환치되고, 우리 시대에 얽혀 있는 숱한 과제들의 뿌리를 여기에서 오히려 극명하게 드러내었다는 점에서 그것은 아프리카 현대사에 대입시켜 본 한국 현대사인 것이다. 그런 의미에서 임옥상의 이 작품에 '80년대 우리 미술의 기념비적 노작'이라는 찬사를 아끼고 싶지 않다.

극사실의 묘사로 실재감을 강조하고, 서정적 표현으로 감동을 유발시키다가 초현실적 공간으로 전환하여 우리의 상상력을 자극하고 이미지를 중첩시키거나 대비시키는 이지적인 구성과 표정이 풍부한 감성적 호소를 능숙히 배합하는 탁월한 기량을 유감없이 보여주고 있다. 그리고 찢겨진 아프리카 대륙을 상징하는 흑인의 등어리와 '아직도 아프리카는 죽지 않았다'는 핏발 선 흑인의 눈동자는 회화이기 때문에 가능했다고나 할 가슴 저린 표현이다.

그가 한국 현대사가 아니라 군이 아프리카를 통해 우리를 얘기한 이유도 사실은 이런 현실적 제약 때문임을 우리는 알아야 할 것이다.

유홍준 _미술평론가

대하소설이나 서사시에서 발견할 수 있는 웅장한 스케일과 역사를 시각적으로 재구성하는 비상한 안목, 그리고 이미지를 지배하고 조절할 수 있는 특별한 재능이 조화롭게 결합된 결과로 나타난 아프리카 현대사는 인종차별의 역사적 근원으로부터 제1세계사 속에서 척박한 생존의 나날을 꾸려 가고 있는 제3세계인들의 뿌리 뽑힌 삶의 모습, 또 이들의 궁핍한 수탈 위에 성장한 다국적 기업으로 상징되는 자본의 폭력과 핵무기의 밀거래 등 세계 질서의 본질에 대해 고발하고 있다. 작품 제목이 암시하듯 역사적 과정에 따라 서술 구조의 흐름이 연결되고 있는 장대한 스케일은 우선 그 내용적 풍부함으로 보는 사람을 압도한다.

아프리카에서 노예로 팔려온 조상으로부터 태어난 흑인 민중의 모습으로부터 말콤 엑스와 같은 인권운동가에 이르기까지 문명의 침탈이 이루어지기 이전, 자연과 동화하며 순박하게 살던 시대로부터 계급, 종족, 국가 간 분쟁이 휘말려 있는 문명화된 현대 아프리카의 현실에 이르기까지 임옥상이 표현하고자 하는 영역은 참으로 엄청나며 이미지 또한 강렬하다. 특정 주제를 이토록 집요하고 웅장하게 그려낸 경우가 거의 없는 한국 미술의 현실을 고려해 볼 때 임옥상의 대담한 시도는 즉각적인 반응을 불러일으키기에 충분한 것이었고, 실제로 이 작품을 통해 그의 예술관과 작가적 능력이 새삼 평가받는 기회가 마련되어 있음을 우리는 기억하고 있다. 한 작가가 순전히 개인적인 관심과 자기 확신으로 만들어 낸 이 작품은 미술의 제도적 관행으로 볼 때 하나의 일탈이자 모험이며, 회화의 가능성을 열어 놓는 계기를 제공해 주었다.

최태만 _미술평론가

Africa Part 1

〈아프리카 현대사〉 1부는 광활한 초원,
아프리카 대륙에서 자연을 거역하지 않고 낙원을 꾸리듯 살아가던
아프리카 민중들의 전통적 삶의 건강한 모습으로 시작된다.
여기에 기독교가 들어오고 이내 아프리카는
서구 제국주의 열강들의 식민지로 전락되고

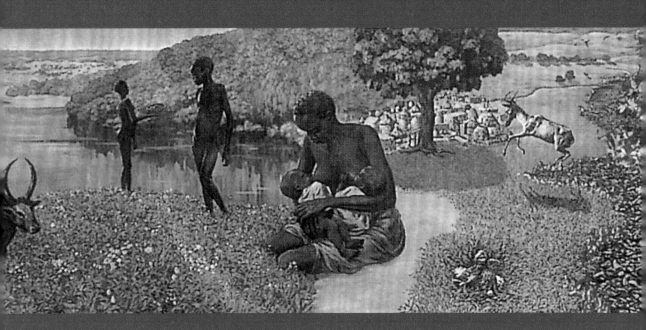

열강들끼리의 식민지 쟁탈전과 동족 간의 이데올로기 대립으로
낙원의 강가에는 핵무기가 위협적으로 매복되었다.
아프리카는 전쟁과 혼란,
수탈과 기아의 대륙으로 변하고 말았다.
〈아프리카 현대사〉는 이런 오늘의 아프리카의 아픈 현실이 표현되어 있다.

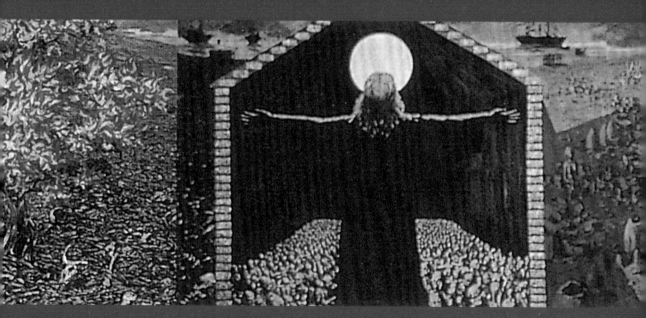

아프리카 현대사 1부 非洲 現代史 1部
Modern History of Africa I
유채
2000×150cm
1985~1986

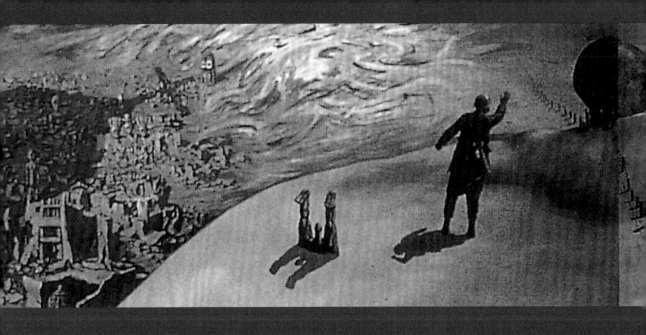

철저히 파괴된 아프리카 마을-문화, 그 위에 드리운 십자가 그림자가 폭압적이다. 하지만 이런 속에서도 아프리카의 조상들은 꼿꼿이 서 있다. 밤은 아프리카의 정령들이 되살아나는 시간인 듯하다.

아프리카 현대사 1부 非洲 現代史 1部
Modern History of Africa I
유채
2000×150cm
1985~1986

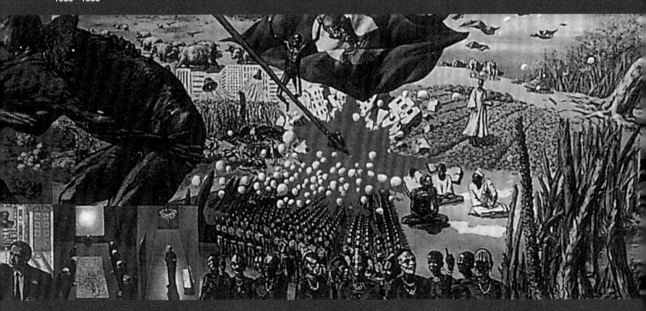

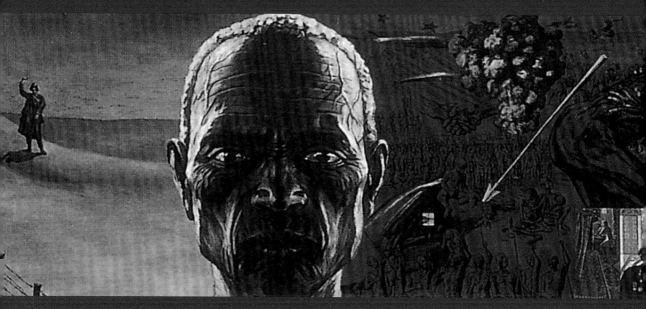

아프리카 현대사 1부 非洲 現代史 1部
Modern History of Africa I
유채
2000×150cm
1985~1986

아프리카는 원시림까지도 철저히 파괴되었다. 오염되었다. 평화롭고 전형적인 흙담집 마을. 물 긷는 사람, 나무 아래에서 휴식하는 사람 등 한 곳도 내버려 두지 않고 치밀하게 경영하였다. 이제 분노와 저항의 깃발을 펄럭이는 조국 해방의 영웅, 그와 함께 묵묵히 씨 뿌리는 사람이 있다. 아프리카는 이들 씨 뿌리는 민중이 있으므로 미래가 있다.

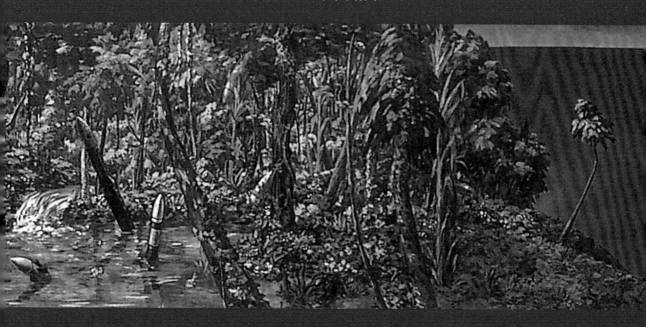

〈아프리카 현대사〉 2부는 망망한 대해를 건너 길고 고달픈 유랑의 길을 떠났던
아프리카 대륙의 자손들이 백인들의 나라에서 받고 있는 비인간적 대우와 처절한 소외,

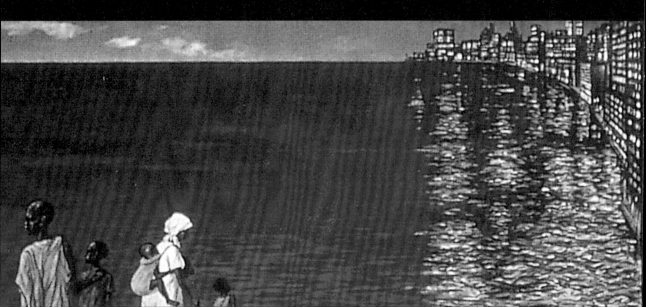

그리고 그들의 희생을 바탕으로 이룩한 서구 열강 세계의 방만한 사치와 비열한 정치 협상들이 전개되어 있다.

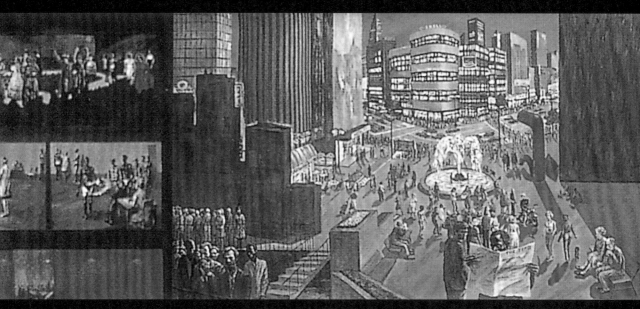

아프리카 현대사 2부 非洲 現代史 2部
Modern History of Africa II
유채
2000×150cm
1986~1988

아프리카 인들이 흑인 할렘가의 데모 진압대가 되어 아프리카 인들 앞에 나타난다.
같은 종족을 투입하는 것이 보다 효과적일 테니까.
그 옆 광장의 신세계는 과연 불야성이다. 밤은 이미 낮보다 더욱 화려하다.
이 별천지 광장은 누구의 것인가. 광장의 밤을 수놓는 대형 백화점의 불빛은
아프리카 인들에겐 아무 의미도 없는 그저 고달픈 노동의 현장을 밝힐 뿐이다.

아프리카 현대사 2부 非洲 現代史 2部
Modern History of Africa II
유채
2000×150cm
1985~1986

아프리카 현대사 2부 非洲 現代史 2部
Modern History of Africa II
유채
2000×150cm
1985~1986

원시림까지도 철저히 파괴되었다. 오염되었다. 호크니의 그림 수영장을 그대로 묘사했다. 그 밑에는 수많은 아프리카 노동자가 일하고 있다. 원자력 발전소를 배경으로 당시 서구열강이 다 모였다. 카다피도 보이고 일본 다카시 수상도 보인다. 식탁은 아프리카의 타락한 권력자들로 채워져 있고, 그 식탁의 무게만큼 배고픈 아프리카 노동자의 절망이 그들을 떠받치고 있다.

Africa Part 3

〈아프리카 현대사〉 3부는 미국의 흑인 인권운동가들의 위대한 투쟁부터 시작되어, 마지막에는
민족의상을 입고 고국으로 돌아온 한 흑인의 무표정한 등신대^{等身大} 초상으로 대단원을 맺는다.

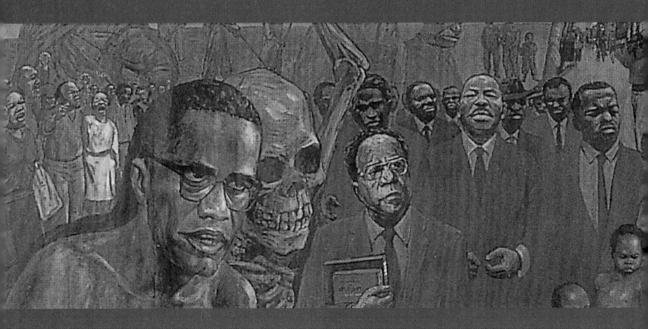

아프리카 현대사 3부 非洲 現代史 3部

Modern History of Africa III

유채

1000×150cm

1988

미국에 노예로 끌려온 아프리카인들. 그 후예들은 그래도 새로운 아메리카를 만드는 데 일정한
역할을 하고 있다. 그런 한편 또다른 한쪽에선 제국주의의 용병으로 자라는 아이들이 있다.

아프리카 현대사 3부
Modern History of Africa III
유채
1000×150cm
1988

아직도 어떤 아프리카 민중은 더 이상 살 수 없는 조국을 떠나 일엽편주에 몸을 싣고 목숨을 건
탈출을 시도했다. 하지만 그들의 미래는 높은 수평선만큼이나 불안하다. 아들과 아버지는 조국
을 뒤돌아보고 어머니와 딸은 신대륙을 본다. 모두 불안한 시선으로…….
오직 아무것도 모르는 젖먹이만이 정면을 응시한다.

1990 年代

거세된 땅, 그 잊혀진 정치범―이것은 내가 작가 임옥상의 작업을 구경하기 위해 그의 작업 현장을 찾았을 때 내 머리에 강렬하게 떠오른 땅의 이미지였다.

나의 관심을 끈 것은 그 작업이야말로 침묵 속에 유폐되어 들리지 않는 것의 소리를 재생하고 복원해내는 이 시대 진지한 예술가의 고고학이라는 것이다. 유배된 굴욕의 땅, 그 납작해진 벙어리 육체를 들어 올려 거기 볼륨을 주고 숨을 불어 넣는 일은 침묵을 소리로 되살리는 부활의식으로서의 고고학이다. 볼륨은 형체이고 소리이며 숨결이다. 조소작가 아닌 회화작가 임옥상이 굳이 부조 또는 조소적 기법에 의한 육체성의 부여에 골몰하는 것은 이번 작업의 경우 그가 그 방법으로 형체와 감촉, 소리와 숨결의 부활을 성취코자하기 때문일 것이다.

당대 문명의 이 모순에 대응하는 것 이상으로 진지한 예술적 작업이 있을 수 있을까? 회화 예술의 진술은 언어적 진술이 아니라 조형적 진술이다. 한지 부조기법으로 표현된 임옥상의 조형적 진술에서 가장 인상적인 것은 땅의 얼굴, 땅의 시간, 땅의 이야기이다.

임옥상이 보여 주는 땅의 얼굴은 문명의 가장 대표적인 공간조직 원리인 평면성과 시간조직 원리인 직선 시간성(monochrony)의 횡포를 거부하는 예술적 반란이다.

임옥상이 제시하고 있는 '땅'은 문명의 이 배타적 맹목성에 맞서는 형태 이미지이고 시간의 은유이며 저

항적 논리이다. 다차원적 굴곡과 주름과 깊이를 가진 땅의 얼굴은 순환과 반복, 굴절과 연속의 패턴을 보여 주는 감성적이고 감각적인 공간 형태이다. 순환과 굴곡의 형태 이미지는 문명의 직선 시간성이 억압하고 유배시킨 복합적 다시간성(polychrony)의 소중한 존재를 암시한다. 이것은 문명이 배제한 타자성에의 암시이며 이 암시에 의해 땅의 공간 형태는 문명의 시간과 구별되는 '다른 시간형식'의 조형적 시간 은유로 올라선다. 문명이 송두리째 망각해 온 이 다시간성의 형식 속에서는 과거, 현재, 미래가 서로 맞물려 돌고 있다.

임옥상의 작품들이 우리에게 들려 주는 것은 바로 그 땅의 이야기이며 작가는 그 이야기를 회화예술의 형식으로 제시함으로써 문명 논리가 배제하는 대화성, 포용성, 다시간성의 가치를 부활시키고, 이 방법으로 맹목의 문명에 대한 그의 예술적 대응을 시도한다.

도정일 _문학평론가, 경희대 명예교수

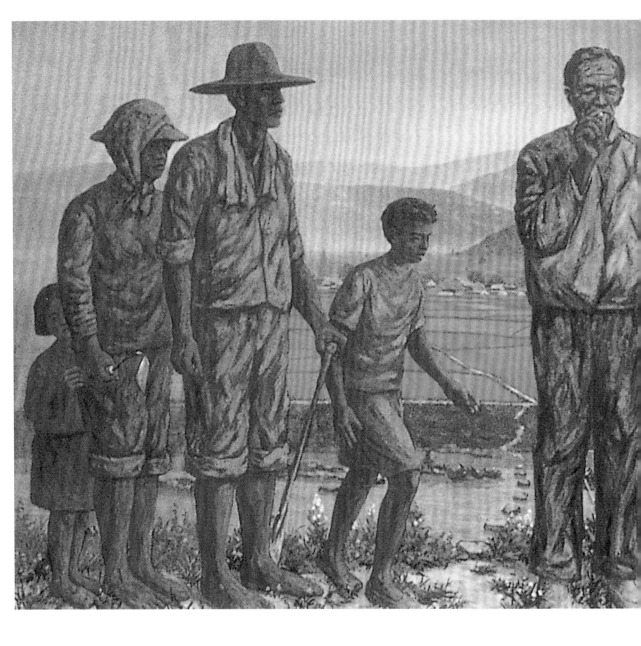

시간을 담는 그림

이야기를 읽을 수 있는 그림, 시간을 담는 그림을 그리고 싶었다. 누구나 다 이해하기 쉽고 재미
있고 세월의 무상함을 일깨우는 그림말이다.
한 농가가 산업 사회로 인해 어떻게 변해 가는가를 두루마리 그림으로 그려 보았다. 영화와 만화

우리 시대의 풍경—들·바람·사람들 我們時代風景—野·風·人 Scenery of Our Times Field·Wind·People, 캔버스에 아크릴릭＋흙, 890×200cm, 1990

또는 연극을 그림으로 옮겼다고나 할까. 그러나 이 그림은 많은 문제를 안은 채 완성하지 못했다. 장르마다 고유한 법칙이 있음을 실감하였다.

껍데기는 가라 1 秕 1 Dead Wood 1, 천 위에 흙 + 아크릴릭, 215×302cm, 1990

젊은 시절, 나는 오만했다

신동엽 시인의 시 〈껍데기는 가라〉를 읽고 그린 그림이다.

나는 아주 늦게 그 시인을 만났다. 같은 고향인데도 말이다.

젊은 시절 나는 약간은 건방졌던 모양이다.

속으로는 정말 뵙고 싶었으면서도, 일부러 피하기도 했다.

김수영도 그랬고 함석헌 선생도 그랬다. 이제 그분들은 이 세상에 계시지 않는다……

누군가가 그리울 때는, 늦기 전에 그를 찾아가 만나야 한다!

삶은 멈출 수 없는, 한 번 지나면 다시는 돌아오지 못할 시간들의 연속이기에……

그대 영전에 *您靈殿* Offered to the Departed, 아크릴릭, 215.5×147.5cm, 1990

꽃과 칼, 살아남은 자의 아픔

광주민중항쟁 10주년에
나는 한 송이 꽃 대신
한 자루의 칼을
영령에게 바쳤다.
살아 있는 자의 부끄러움으로,
그 아픔으로.

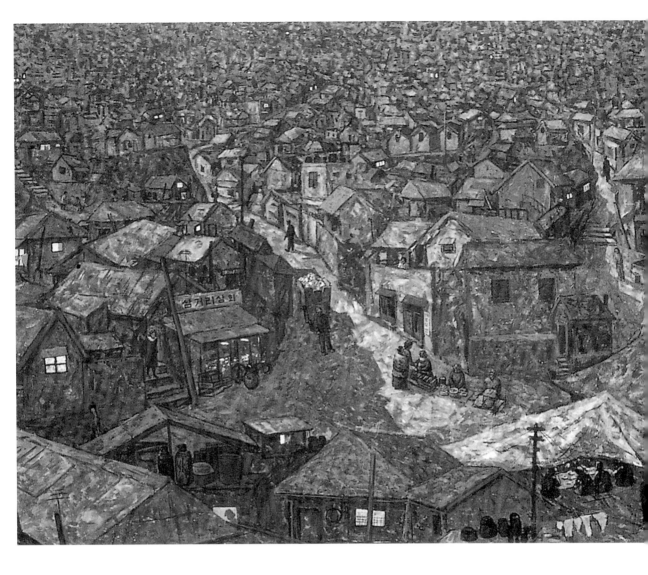

노을이 지는 달동네

황혼이 깃들기 시작하는 저녁을 나는 제일 좋아한다.
힘든 하루를 보내고 휴식의 시간이 다가오기에 더욱 설렌다.
한 잔 술도 생각나고, 따스한 보금자리가 있어 헤어졌던 가족들도 모이고
나에겐 휴식과 자유가 주어지는 행복한 시간이다.
달동네, 하나둘 창에 불이 켜지고 온 동네에 온기가 퍼진다.

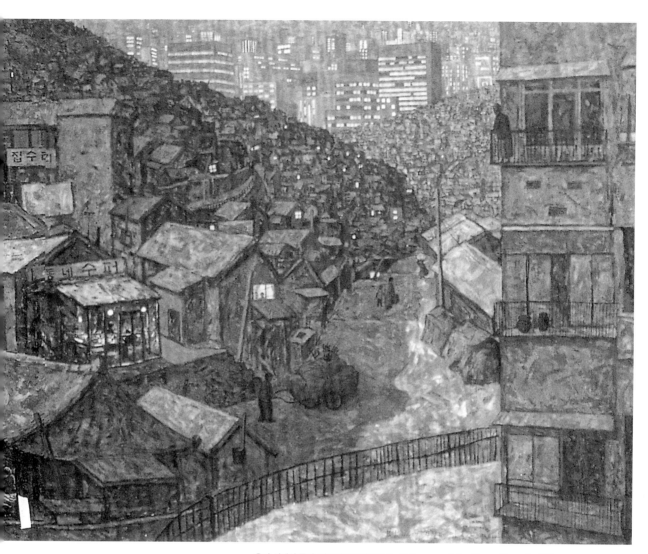

우리 시대의 풍경-달동네 我們時代風景-坊 Scenery of Our Times-Slum, 아크릴릭, 445×148cm, 1990

그러나 무엇보다 내가 이 시간을 좋아하는 이유는 변화에 있다.

빛의 소멸에 따른 시각적인 변화는 나를 즐겁게 한다.

지는 태양·노을·그림자·가로등·네온사인……. 인생도 이렇게 극적일 수는 없을까.

다른 한편 낮에서 밤으로 바뀌는 이 변화는 슬프기도 하다.

꼭 우리들 변화하는 인생살이 같기에.

웅덩이, 숨구멍인 어머니

웅덩이는 '가이아'의 숨구멍이다.
웅덩이는 '가이아'의 옥문이다.
웅덩이는 '가이아'의 질이다.
웅덩이는 '가이아'의 자궁이다.
웅덩이는 '대지모신'의 분노이다.
웅덩이는 '대지모신'의 열정이다.
웅덩이는 '대지모신'의 월경이다.
웅덩이는 '대지모신'의 심장이다.
웅덩이는 '대지모신'의 뜻이다.

웅덩이 池
Puddle
에스키스
90×75cm
1990

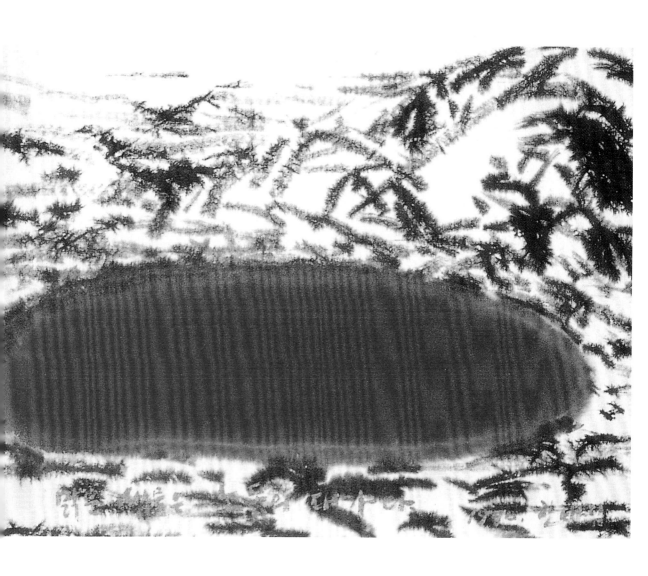

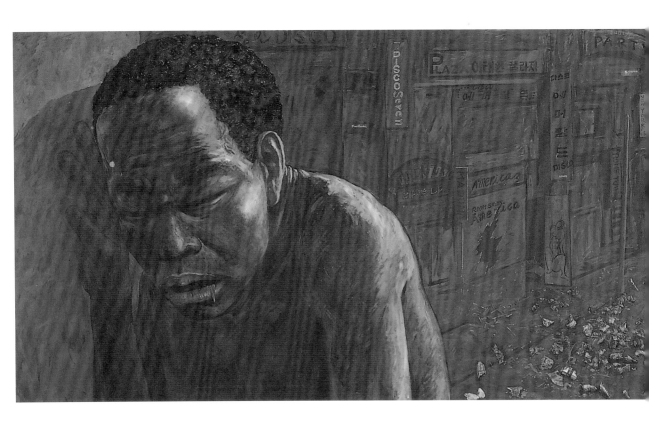

우리 시대의 풍경

우리 시대의 풍경을 그리게 된 가장 직접적인 의도는
우리가 살고 있는 땅의 이야기를 그려봐야 되겠다는 데에 있다.
그러니까 11미터짜리 두루마리 그림인 하늘의 이야기가 땅에 어떻게 반영되느냐 하는
하늘의 이야기를 중심으로 한 〈천상도〉를 그리는 작업을 했었는데,
그 작업을 하다 보니까
그 안에는 상당히 비현실적인 요소가 많고
또한 리얼리즘 정신에서 벗어난 것 같은 생각도 들었다.

우리 시대 풍경−기지촌의 아침 我們時代風景−基地村朝 Scenery of Our Times−Morning of Military Campside Town, 종이＋아크릴릭, 543×148cm, 1990

하늘의 이야기가 아닌 땅의 이야기를 하는 것이 더 본질적이지 않겠느냐라는 것이다.
바로 그런 과정 즉 〈천상도〉를 그리면서 미진했던 부분을 수정하는 과정을 통해서
이번에 공개되는 그림을 착상했던 것이다.
이번 그림도 〈아프리카 현대사〉와 마찬가지로 두루마리 그림인데,
그것은 바로 이 땅에 살고 있는 우리 이웃이 볼 수 있는 이야기 그림,
그리고 바로 그들이 향유할 수 있는 그림이 되어야겠다는
의도에서 나온 것이다.

우리 시대의 풍경

땅의 현실을 어떻게 하면 구체적으로 그릴 수 있겠느냐,
즉 땅을 어떻게 인식할 것이냐 하는 문제를
먼저 해결해야 되겠다는 생각으로부터 이 작품의 주제를 갖게 되었다.

우리 시대 풍경-이농 我們時代風景-離農 Scenery of Our Times-Rural Exodus, 천+아크릴릭, 479×133cm, 1990

나는 믿는다.

땅이란 바로 우리 삶의 터전이고 또한 우리들의 삶이 펼쳐지는 현장이라고.

때문에 땅은 바로 우리 삶, 역사의 반영 즉 정치·경제·사회의 반영이며 그 산물인 것이다.

— 단상 중에서

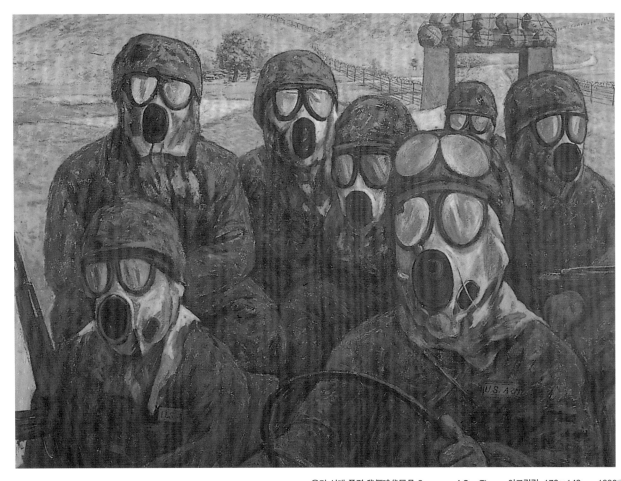

우리 시대 풍경 我們時代風景 Scenery of Our Times, 아크릴릭, 172×148cm, 1990

안보, 안보, 안보. 무슨 안보?

보안, 보안, 보안. 정권 보안!

노태우는 문익환 목사의 방북에 맞춰 신 공안정국을 만들고 철저히 정권 보안의 칼을 세웠다.

삼천리강산이 다 탱크 저지선이요, 철조망이다.

삼천리강산이 온통 최루탄 가스로 덮여 있다.

국민 모두가 방독면을 뒤집어쓰고 살아야 한다. 아니 방독면의 감시를 받아야 한다.

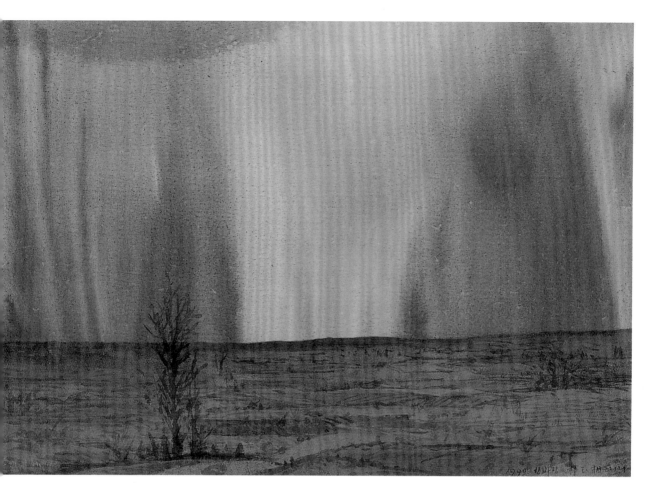

먹구름 陰雲 Dark Cloud, 먹＋아크릴릭, 44.5×66.5cm, 1990

숨을 쉴 수가 없다

말이 감시당하고 제한되는 속에서는 달리 숨을 쉴 수가 없다. 꼼수로 대처해야 한다.
자연 현상을 빌어 독백으로 풀어내야 한다.
구체성이 없기 때문에 제아무리 공안정국이라 해도 빠져나갈 수가 있다.
하지만 이 재미에 빠지면 아무 표현도 아닌
자가당착에 스스로를 위로하는 도그마의 포로가 될 수 있어 경계해야 한다.

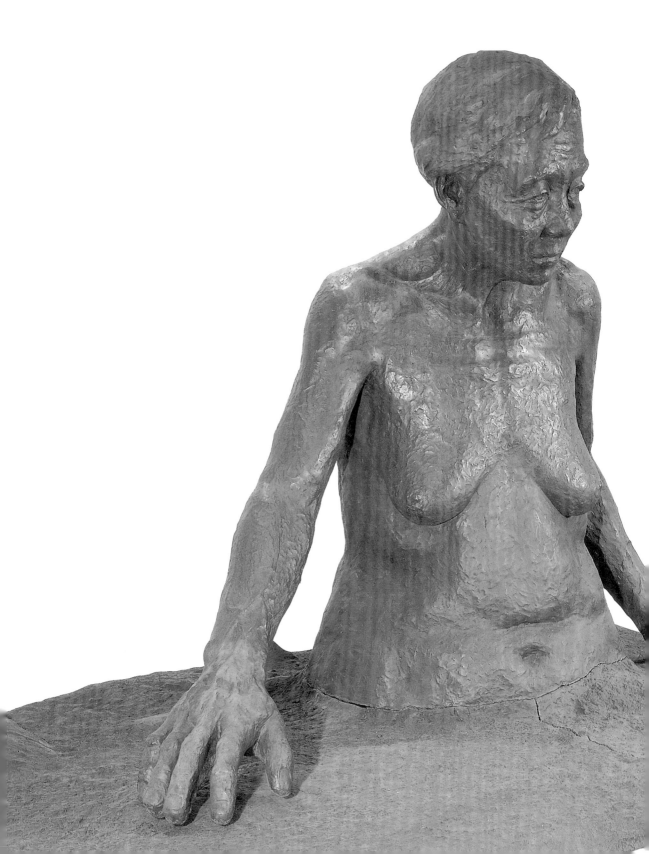

대지는 어머니다

땅은 온갖 생명을 키워낸다.
땅과 같은 모습을 가진 이가 바로 어머니다.
대지를 뚫고 나와 땅과 한 몸인 형상으로
어머니를 만들었다.
한 손은 땅에 대한 믿음으로
대지를 당당히 누르고
또 다른 손은 땅에 대한 사랑으로
대지를 어루만진다.
시선은 약간 아래를 향하게 만들었다.
자만하지 않으며
스스로 사랑으로 충만한
어머니-대지를 형상화하기 위함이다.

대지-어머니 大地-母
The Earth-Mother
동
335×210cm
1993

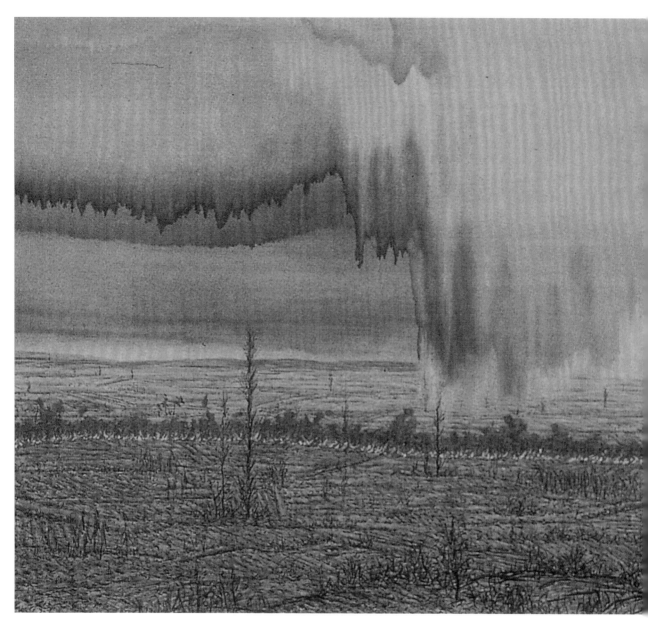

상극과 상생

오늘이 벌써 며칠째인가. 나는 종일토록 먹을 갈고 또 갈았다.

그리고 나면 마음에 차지 않고 또 갈고 또 그리고……

몇 번을 반복하였다.

하늘이 역동적으로 무너져야 했다. 가차 없이, 아무런 거침없이 그대로 무너져 내려야 했다.

캔버스 천이 낡아 빠질 것 같을 때, 이 모습이 드러났다.

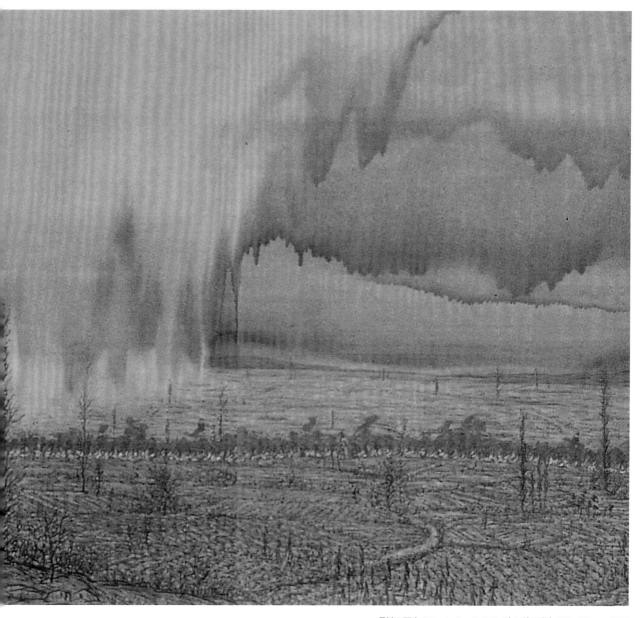

들불 2 野火 2 Fire in the Field 2, 먹 + 아크릴릭, 139×420cm, 1990

작업실은 먹 냄새로 가득하고 초봄인데도 온몸엔 땀으로 범벅이 되어 있었다.

어느 순간, 의자에 털썩 주저앉아 회심의 미소를 지었다.

그러고 나서는 미친 듯이 불꽃을 그려 나갔다.

무너지는 하늘과 겨루면서 영원히 꺼지지 않을

요원의 불꽃을 피워 나갔다.

나는 대지에서 꿈을 꾸었고 힘을 얻었다

김제의 만경평야!
우리나라에서 유일하게 지평선을 볼 수 있는 곳.
어딜 가나 산에 가려 앞을 보지 못하던 나에게
전주에서의 삶은
광대무변하게 시야를 넓혀 놓았다.

들불 3 野火 3 Fire in the Field 3, 먹 + 아크릴릭, 139×420cm, 1990

암흑 같은 80년대,
나는 이 대지에서 꿈을 꾸었고 힘을 얻었다.
대지의 모든 기氣는 나를 통하여 발현되었다.
내 몸은 전극점처럼 우주와 만났다.
그리고 지구를 한 바퀴 돌아 다시 나와 만났다.

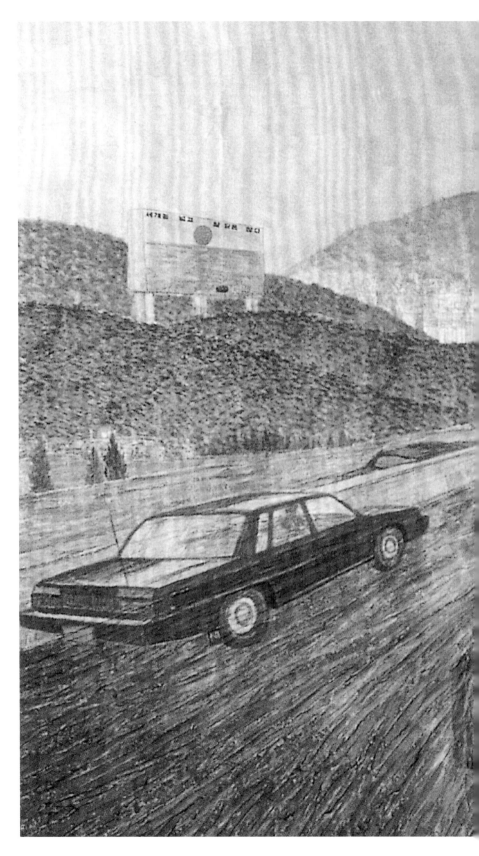

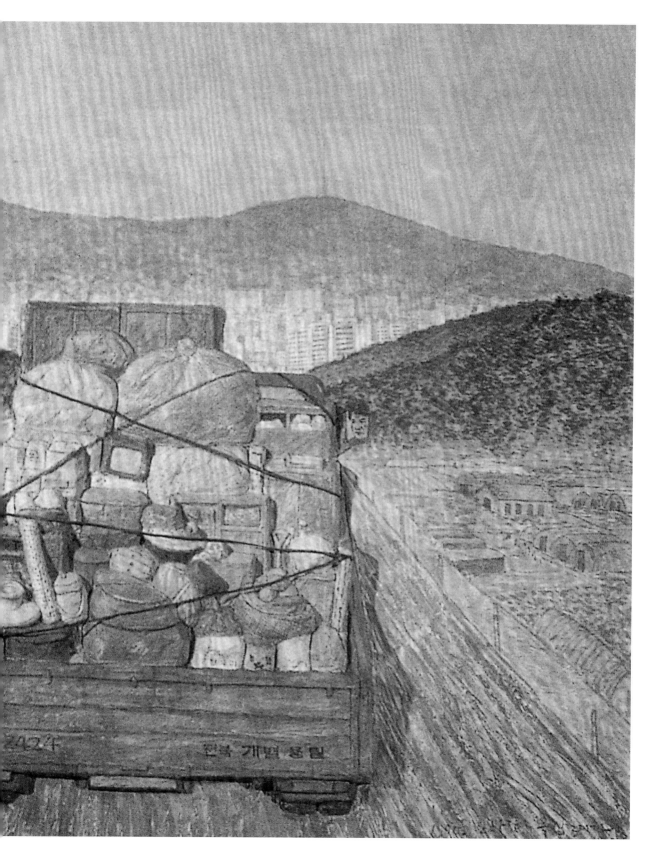

◀ 서울로 향하는 사람들

나는 비록 전주에 살았지만 전시회니 뭐니 해서 서울을 자주 오갈 수밖에 없었다.

친구나 일을 생각하면 서울에 올라오는 일이 즐거웠지만 공해와 번잡한 거리 때문에 정나미가

뚝뚝 떨어졌다. 거기다 교통난까지……

괴나리봇짐을 싣고 서울로 이사 오는 사람들을 볼 때가 제일 착잡했다.

그들의 삶이 불을 보듯 뻔했기 때문이다.

농촌 정서와 도시 정서의 팽팽한 충돌, 환경의 전면적 대립, 가치관의 갈등, 돈의 위력,

모든 것이 다 어렵겠지만, 이런 것들보다 더 어려운 것은 낯선 사람들일 것이다.

고향을 떠나 서울로 떠밀려 올라오는 불안한 모습의 농부가

사이드미러에 그려져 있을 것이다.

동학과 천주교, 죽창과 십자가 ▶

대나무가 십자가도 되고 무기도 될 수 있는 나라에서 우리는 살았다.

그게 불과 100여 년 전의 이야기다.

동학교도들은 살아남기 위해 천주교를 받아들였고,

때론 자신을 지키기 위해,

나라를 지키기 위해

십자가 대신 죽창을 들기도 하였다.

죽창십자가 竹槍十字架

Cross of Bamboo Spear

천에 아크릴릭 + 흙

21×31cm

1991

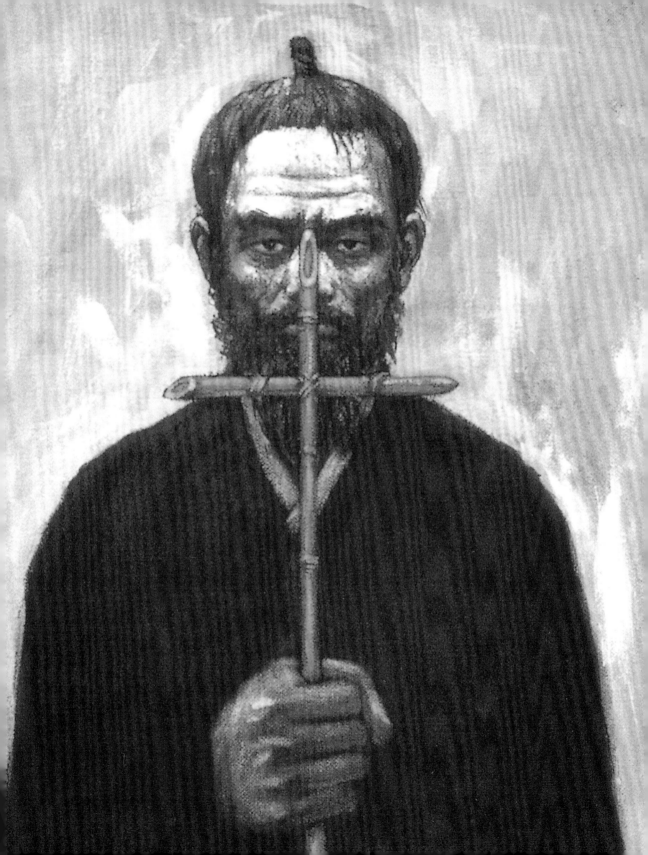

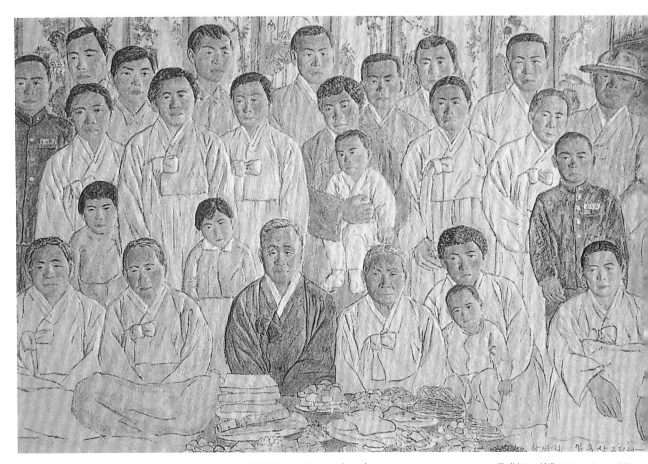

6·25 전 김씨 일가 六二五前金氏一家 Kim's Family before the Korean War, 종이부조 + 석채, 131×199cm, 1990

세월이여, 세월이여

순창의 김용석,

그는 해방둥이다.

어려서부터 총명하고 공부도 잘해 꿈이 육사생이었다.

그러나 그는 이 꿈을 급히도 접어야 했다.

대학 가는 것도 포기했다.

그의 아버지는 빨치산, 얼굴도 기억에 없는 아버지.

그러나 아버지는 많은 것을 남기고 갔다.

빨갱이 자식! 김용석은 모든 것을 체념하고 농부가 되었다.

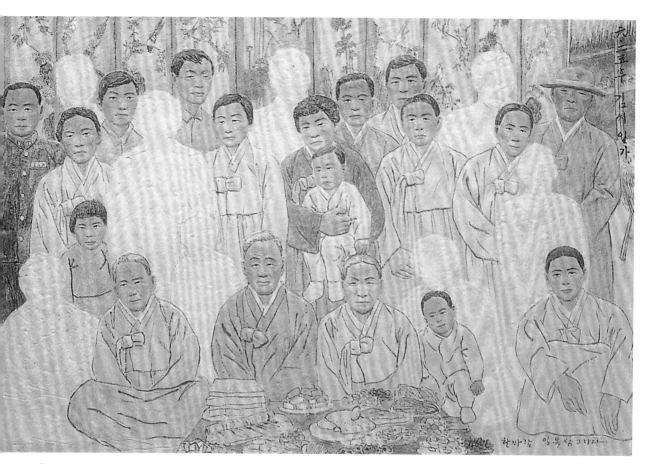

6·25 후 김씨 일가 六二五後金氏一家 Kim's Family after the Korean War, 종이부조 + 석채, 131×198cm, 1990

부지런하고 명석해 지금은 남부럽지 않게 살고 있다.

그러나 그의 가슴속은 늘 찬바람이 분다.

아버지의 추억이 없는 메마른 유년 시절, 주위의 냉대, 꿈의 포기 등등.

시골 농촌에 남아 있는 현대사를 찾아

우리는 일 년여 함께 만나 대화하고 토론했다.

이 작품은 그 과정에서 만들어졌다.

그의 가족사는 나의 가족사요,

우리의 근현대사다.

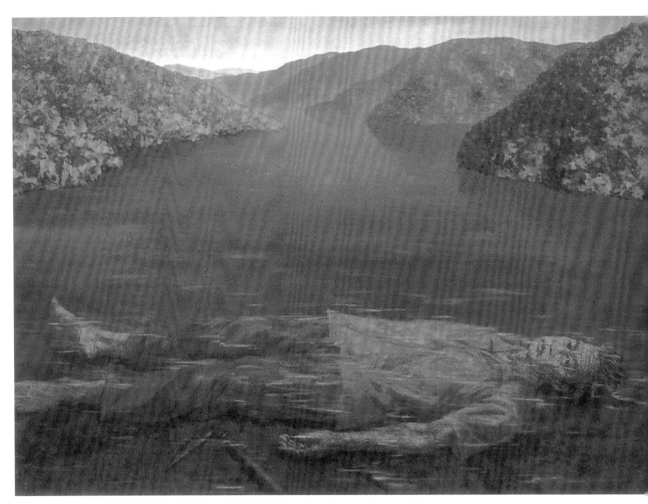

물의 노래 水之歌 Song of Water, 캔버스에 아크릴릭, 183×139cm, 1990

죽어서 눈을 감을 수 없을 만큼 가슴에 못이 박히다

죽어서도 눈을 감을 수 없을 만큼
죽어서도 두 눈을 감을 수 없을 만큼
가슴에 못이 박히는 일이 있어선 안 되겠다.
물속에서, 자연 속에서
소리를 듣고 허깨비를 보는 작가의 생生은 업業인가.

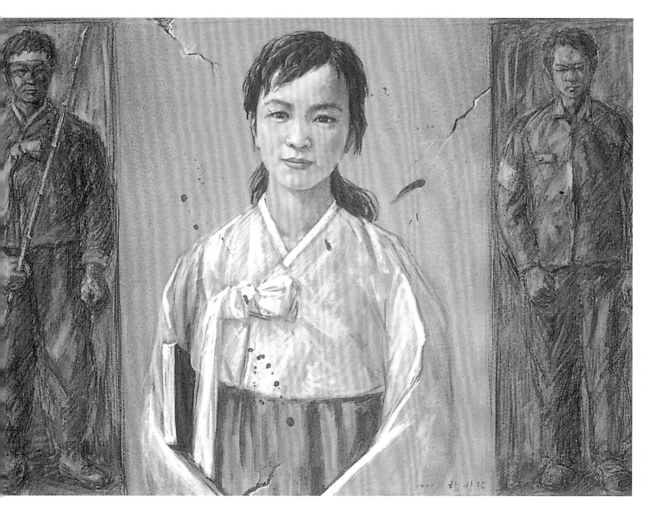

여선생님 女師 Maiden Teacher, 종이 위에 목탄, 아크릴릭, 1991

여선생님

육이오는 분단 이데올로기의 구체적 적용이었다.
한 번 연루된 자는 누구도 살아남지 못했다.
김지하의 '모로 누운 돌부처'에 쓰인 삽화 중 하나다.
이 순정한 여교사는
좌익운동하는 동생들을 이유로 살해되었다.

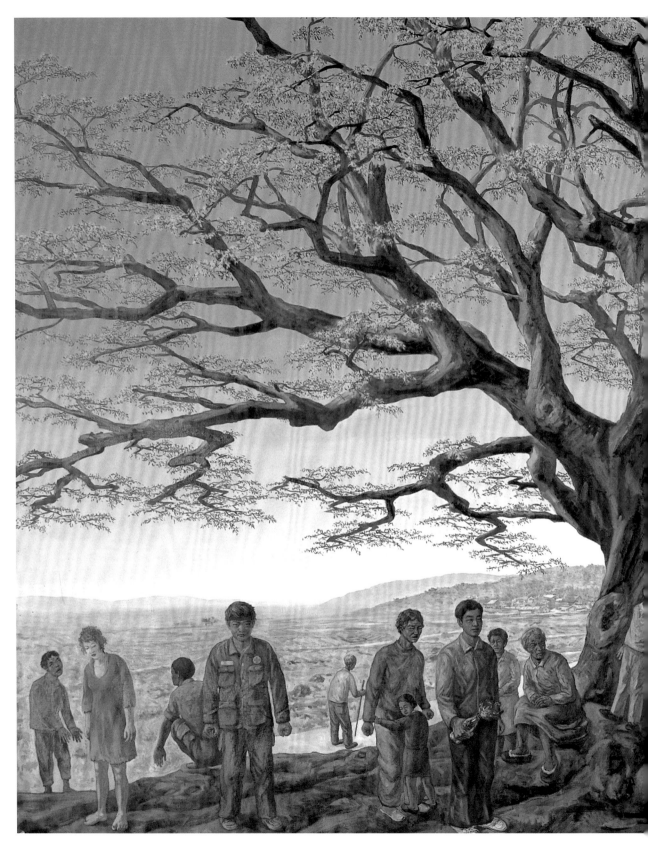

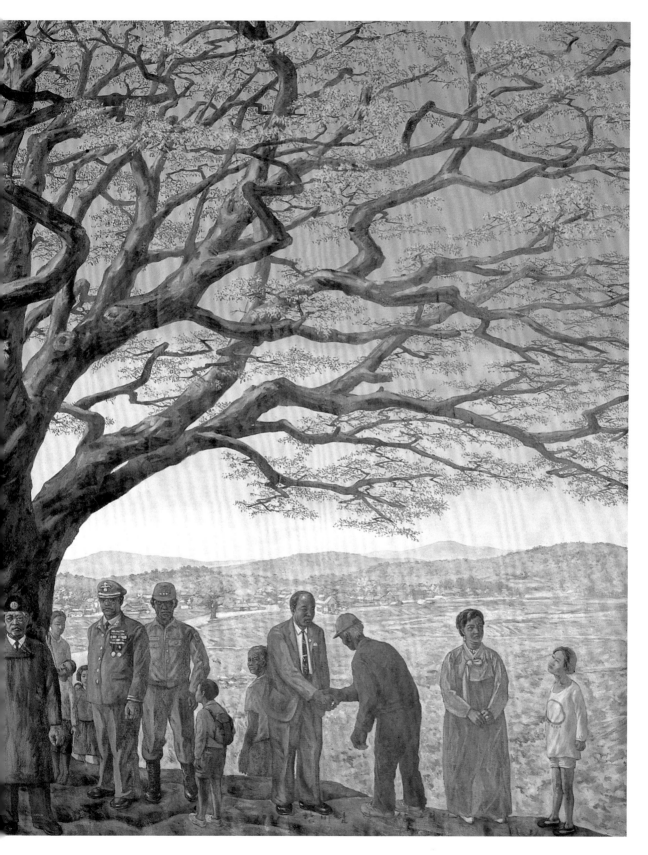

당산나무 3 堂山樹 3
Sacred Tree
캔버스에 아크릴릭
358×240cm
1991

◀ 동구 밖 당산나무 아래에서

인간은 고작 길어야 백 년을 살지만 나무는 4~5백 년을 산다. 동구 밖 당산나무 아래에 이 동네 출신 사람들이 어느 날 다 모였다. 정치가·판검사·군인·학생·노동자·농민·노인·아이가 모두 한자리에 모였다.

'그래 수백 년 이 역사의 산 증인인 나무 아래에서 우리 한번 생각해 보자. 우리 다시 한번 서로가 서로의 입장이 되어 보자. 매일 화염병과 최루탄을 던지며 끝없이 싸움만 할 것인가. 이 싱그러운 봄날, 새싹이 돋는 당산나무 아래에서 우리가 하나임을 확인해 보자.'

1990년 우리 모두는 지쳐있었다. 시작도 끝도 없는 싸움 속에서.

"〈당산나무 Ⅲ〉에는 우리 시대의 온갖 계급, 계층의 남녀노소가 한자리에 모여 서 있다.

커다란 나무 그늘 아래에서 그들이 짓고 있는 갖가지 표정에도 불구하고 거대한 뿌리를 내린 당산나무는 밝은 햇살에 빛나고 있다. 그 햇살을 어떻게 온전하게 전유할 것인가.

그것은 임옥상 자신만이 아니라 우리 모두에게 또다시 주어진 문제이다." **_심광현**

목포거리 ▶

1990년대 말의 어수선한 시장 풍경을 그렸다.
난무하는 정치 선전물, 그리고 민중들의 삶.
정치는 협잡이요, 속임수요, 거래요, 혹세무민이다.

목포 木浦
Mokpo
캔버스에 아크릴릭
69.5×77cm
1991

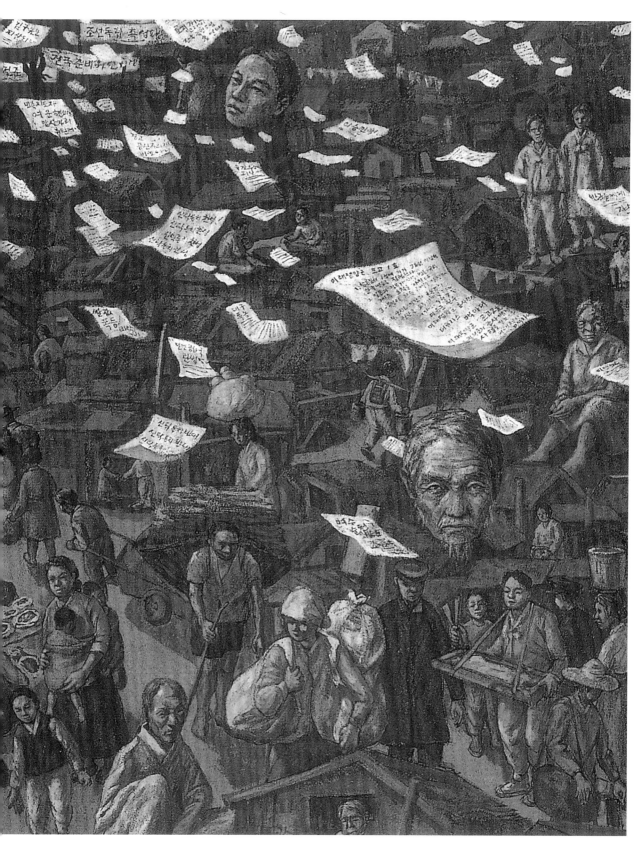

진실을 태워 거짓을 가린다

'껍데기는 가라'고 신동엽 시인은 일갈했지만
언제나 껍데기는 넘치고 또 넘친다.
언론은 무엇인가를 알려주는 듯하며
더 큰 사실을 은폐하고
진실은
정치권력의 이데올로기 협박과 공포 그리고
금권의 회유와 최면으로
끝없이 가리워진다.
우리는 이 모든 거짓의 껍데기 더미들을 활활 태워
진실을 드러낼 수는 없는 걸까.
정작 무서운 것은
활활 태우는 것이 거짓의 껍데기가 아니라
진실의 더미일 경우이다.
더 나아가 진실을 태워
거짓의 껍데기를 덮는 일이
자주 있다는 사실이다.

발 닦아주기 洗足
Washing the Foot
종이에 아크릴릭, 콜라주
71×91.5cm
1992

관념과 실천 – 눈은 어디에 달렸는가

1991년 《동아일보》에 연재되었던
김지하 시인의 '모로 누운 돌부처'의 머릿그림이다.
우리의 눈은 너무 머리에 가깝다.

모로 누운 돌부처 側臥佛 Buddha Lying on His Side, 아크릴릭, 82×31cm, 1991

손과 발에 가까운 눈이 사물을 훨씬 정확히 볼 수 있다고
나는 믿는다.
머리는 관념적이지만 손과 발은 실천적이다.

가족 家族 Family, 종이부조, 85×43cm, 1993

그리운 것은 늘 외롭다

가족은 영원한 테마다.
단란한 가족, 그리움과 애틋함.
늘 아빠는 외롭다.

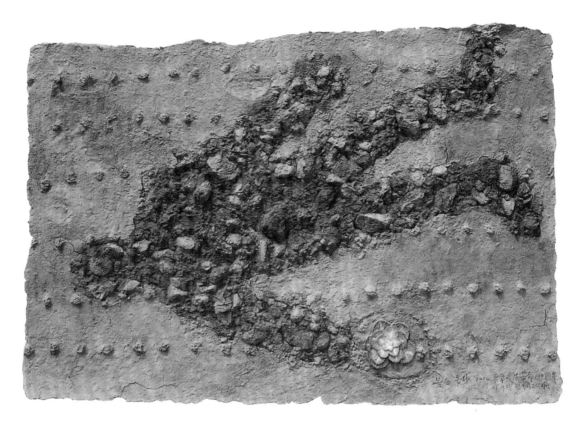

봄동 春菜 Spring Cabbage, 종이부조＋흙, 202×300cm, 1993

그대여 일어나라

가로 2미터, 세로 3미터 크기의 그림 정도면 붙일 벽도 없지만 너무 커서 주체하기가 이만저만
힘든 것이 아니다. 호수로 치면 200호에 가깝다. 그러나 땅에 이 크기를 그려 보면 누구나 알듯이
손바닥만하다. 처음 논에 이 작품 크기를 긋고는 너무 작아 더 키울까 무척 망설였다.
너무나 작아 보였기 때문이다.
거꾸로 대각선으로 누워 있는 사람은 오늘의 농민들이다.
그만큼 위태롭고 불안한 시대에 살고 있다.
그래서 나는 이들을 위해 봄동을 발견하곤 이것에 맞춰 이 인물을 배치했다.
마치 이들의 영혼이 봄동인 것처럼!
이들이 다시 일어난다는 상징처럼 봄동에 그들을 묶어 놓았다.

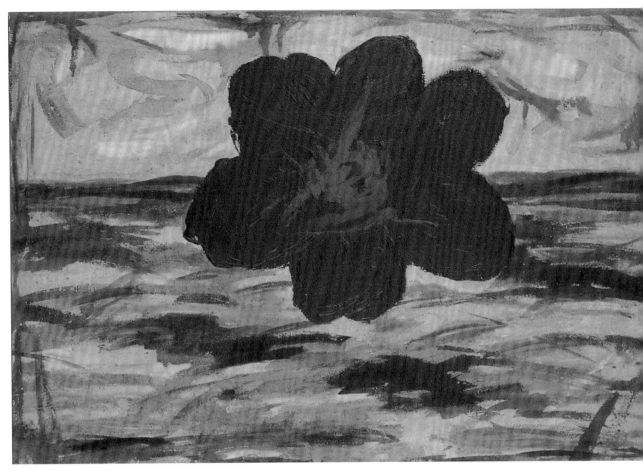

검은 꽃 黑花 Black Flower, 유채, 188×145cm, 1993

죽음의 굿판에는 꽃도 검게 피는구나

꽃은 생명의 최정점이다.

발기, 발정의 초상이다. 그래서 아름다운 것이다.

아니 그것을 드러내기 위해 그렇게 아름답게 피어난 것이다.

그런데 이 세상은 죽음의 굿판이다.

이젠 꽃도 죽음의 꽃, 검은 꽃이 난무한다. 미친 세상.

우리 시대의 풍경-육이오 我們時代風景-六二五 Scenery of Our Times-6.25, 종이부조, 207×133cm, 1990

아! 육이오

분단은
생살을 뚫고 지나간 상처보다 더 깊다.
정말 그렇다!
〈육이오〉 연작 중 하나이다.

김지하, 한 시대의 신화 혹은 우리들의 상처

1991년 5월 5일, 나는《조선일보》에 실린 지하 형의 글을 읽으며 어찌할 바를 몰랐다. 강경대 군이 전경의 쇠몽둥이에 의해 타살되고 전국은 마지막 민주화의 열기로 달아올랐다. 연일 꽃 같은 젊은이들이 분신 자살로 유명을 달리하였다.

지하 형의 글은 민주화의 불길을 잡기에 충분하였다. 민주화의 배후에 죽음을 충동하는 검은 세력이 있다는 그의 주장은 모두를 분노에 떨게 만들었다. 한쪽에선 과연 그렇구나 하면서, 또 다른 쪽은 김지하가 이럴 수가 하는 엇갈리는 혼란 속에서 모두가 흥분했었다. 나는 후자의 한 사람이었다.

나는 그대로 있을 수 없었다. 함께 작업하던《동아일보》의 김지하 자전에세이 '모로 누운 돌부처' 시리즈의 삽화로 이 그림을 그려 보냈다. 유감을 표명하는 방법이야 여러 가지가 있겠지만, 화가인 나로서는 그림으로 말하는 것이 가장 옳은 방법이라고 생각했던 것이다.

'지하芝河'가 누구인가. 그는 우리 시대의 한 대문자가 아닌가. 그의 방황, 그의 투옥, 그의 천재, 그의 열정, 그의 사랑, 그의 사유─밑도 끝도 없이 깊고 넓고 높은 실천적 사유인인 그는 엄혹한 겨울, 어두운 밤하늘에 홀로 남아 우리 모두를 비추는 별이 아니었던가. 그 별이 일순간 깨져 떨어졌으니 생각만 해도 가슴이 아프고 저렸다.

결국 그 사건은 같은 시대를 살아가는 우리 모두의 상처이자 한계였고, 우리 모두가 더욱 새로워지지 않으면 안 된다는 시대의 요청이기도 했다.

그날 이후, 그 글이 일으킨 엄청난 파장과 소란에도 불구하고 형은 형답게 그러나 예전과는 달리, 아니 예전처럼 고독하게 자신의 길을 홀로 걸어갔다.

그렇다. 상처는 시간 속에서 아무는 것이고 그 아문 상처 속에서 상처의 기억과 함께 우리의 삶은 깊어가는 것이다.

지하 형에 대한 나의 복잡한 애정은 지금도 그처럼 흐르고 있다.

이 지랄 맞은 역사와 정처 없는 세월과 함께.

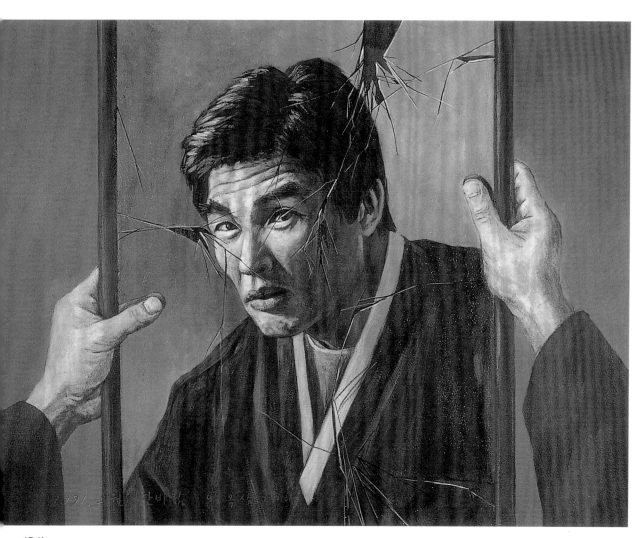

거울 鏡

Mirror

아크릴릭

51×83cm

1991

물고기는 물고기의 마음대로

우리는 인간 중심의 사고에
익숙해 있다.
우리의 모습을 보다 객관적인
생태적 시각으로 살피기 위해
이 그림을 그렸다.
동해에서 잡혀 말려진
오징어, 명태, 멸치들을
다시 바다로 돌려 보내면서
물고기는 여기 한반도의
우리를 어떻게
생각하고 있을지
조명해 보고 싶었다.

동해 東海
East Sea
종이부조 + 석채
126×158cm
1997

사랑이 없으면 아무것도 없다

전시장에 이 작품을 걸었을 때
몇몇 사람이 나에게 말했다.
"아, 그 포옹 너무 좋던데요,
남북이 정말 멋지게 만났던데요."
나는 그냥 남녀의 포옹을 그렸을 뿐인데,
선입견은 참으로 무섭다.
그들은 민중작가로 불리는
내가
남녀의 포옹 같은 것은
전혀 그리지 않을 것이라고 믿는 모양이다.
민중 역시
사랑이 없으면 아무것도 없다.
대형 목판화다.
붓으로 단번에 그린 것을
나무에 전사하여 팠다.
음과 양의 조화를 놓치지 않으려고
수십 번의 밑그림을 그린 뒤
완성하였다.
흑백의 대비와 통일을 좇았다.

포옹 抱擁
Hug
목판화
90×180cm
1995

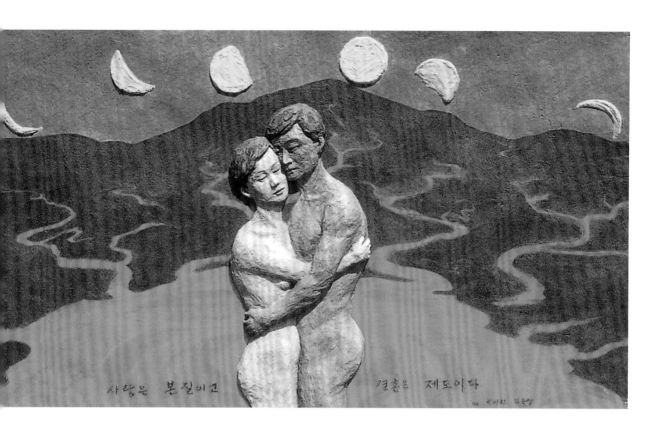

사랑

그리고
그들은
아무 말이 없었다.

포옹 1 抱擁 1
Hug 1
종이부조 + 아크릴릭
83×47cm
1993

북한산 北漢山 Bukhansan, 유채, 240×139cm, 1992

◀ 성한 것이 없는 산

우리의 산은 성한 것이 없다.

우리의 산은 안보로 가장 많이 희생되었다.

철조망·참호·미사일기지…….

인왕산·삼각산·북한산 모두 청와대를 위하여 있는 듯하다. 요새다. 그러다 보니 곳곳이 통제요 철조망이요 출입 금지다.

매우 조심스럽게 제안해 본다. 이젠 청와대가 어디로 좀 옮겨야 하지 않겠는가. 만약 청와대가 다른 데로 옮긴다면 경복궁은 물론 주위의 모든 산들이 그 오랜 영어의 몸에서 자유를 얻을 것이다. 상상해 보라.

종묘·창덕궁·비원·삼각산·인왕산·북한산 모두 한길로 뚫린다. 이 기회에 종묘와 창덕궁도 이어보자. 억지로 길을 뚫어 창덕궁과 종묘를 갈라 놓은 식민잔재를 해방 반세기도 넘은 지금이라도 원래대로 돌려 놓자.

탐라 가는 길 ▶

그 옛날 뱃길을 타고 넘나들던 탐라인들을 생각하면서 그린 작품이다.
애니메이션 기법을 원용해 보았다.

탐라 가는 길 耽羅道
Way to Tamra
파스텔
112×119cm
1993

나는 민화를 좋아한다

나는 민화에서 많이 배우고자 했다.
그 단순함과 명료함, 채색이 좋아서이다.
일월 그리고 산과 나무, 물. 이러면 다 아닌가?

흰 새 大鵬 White Bird, 종이부조 + 아크릴릭, 36×35cm, 1996

장자莊子의 새

모두가 잠든 밤, '장자의 큰 흰새대붕大鵬'가 소리없이 날아와

우리 모두를 그 부드러운 날개로 감싸줄 수는 없을까? 이 세상을 보듬어 줄 수는 없을까?

하고 꿈을 군다.

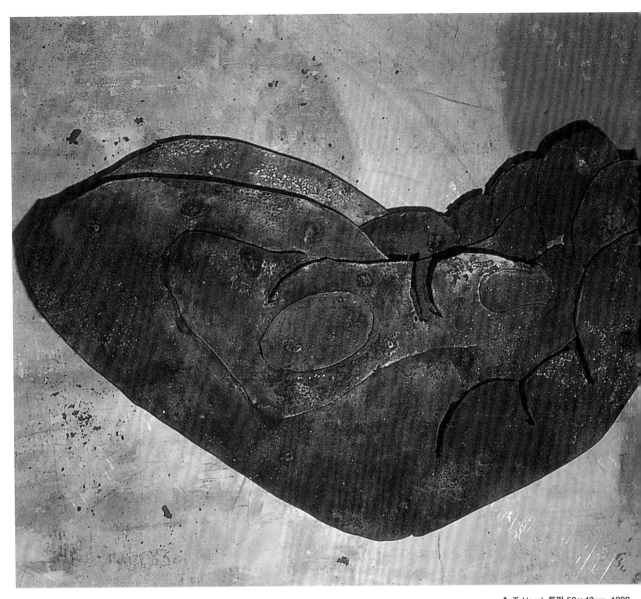

할머니의 손

손, 내가 좋아하는 손.
지난한 삶의 흔적, 정신대 할머니의 손이다.

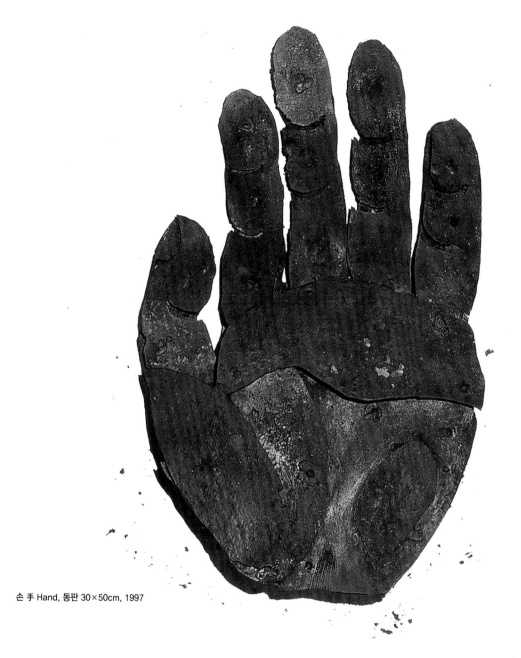

손 手 Hand, 동판 30×50cm, 1997

손은 얼굴이다

'나눔의 집'에 설치된 작품의 손 부분이다. 동판을 조각내 이리 붙이고 저리 붙여 만들었다.
나에게 손은 얼굴의 표정만큼이나 중요하다.

사람만이 희망이다

강철같은 노동자 시인 박노해가
사람만이 희망이라고 선언하며 다시 돌아왔다.
우리는 사람에게 절망하고
사람에게 배신당한다.
그러나
그 절망하고 배신하는 그 사람에게
희망을 발견한다.
우리가 믿는 것은 돈도 아니고
제도도 아니고
지식도 아니고
헛된 이데올로기는 더욱 아니다.
우리가 믿는 것은 결함 많고 상처 투성이인 사람뿐이다.
그래도 사람뿐이다.
사람을 믿을 수 없을 때
사람에게 희망을 발견할 수 없을 때
우리 모두는 끝이다.

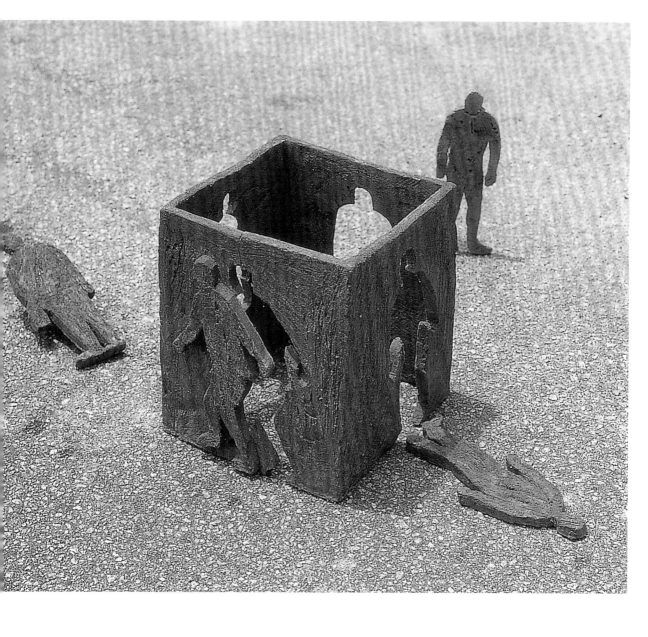

함께 찾아가는 희망

1999년, 나는《중앙일보》의 박노해 시인 '희망 찾기' 연재에 삽화를 그렸다.
그와의 동행은 매우 신선했고 또한 진지했다.

슬픔도 일지 않았다

남주 형이 죽었다.
"씨팔, 죽을 놈들은 죽지도 않고 멀쩡한 사람들만 죽어가는구먼",
나의 입에는 고약한 말이 씹혔다.
슬픔도 일지 않았다.
그저 담담했다.
어쩌면 한 사람의 일생이
이렇게도 허무하게 끝날 수 있는가.
나는 밤잠을 설치며 굼뜬, 유보했던 설움을 하염없이 쏟아내야만 했다.
게걸든 사람처럼 꺼이꺼이
슬픔을 씹고 또 씹었다.

김남주 시인 金南柱詩人
The Poet, Kim Nam-ju
흙에 채색
53×40cm
1994

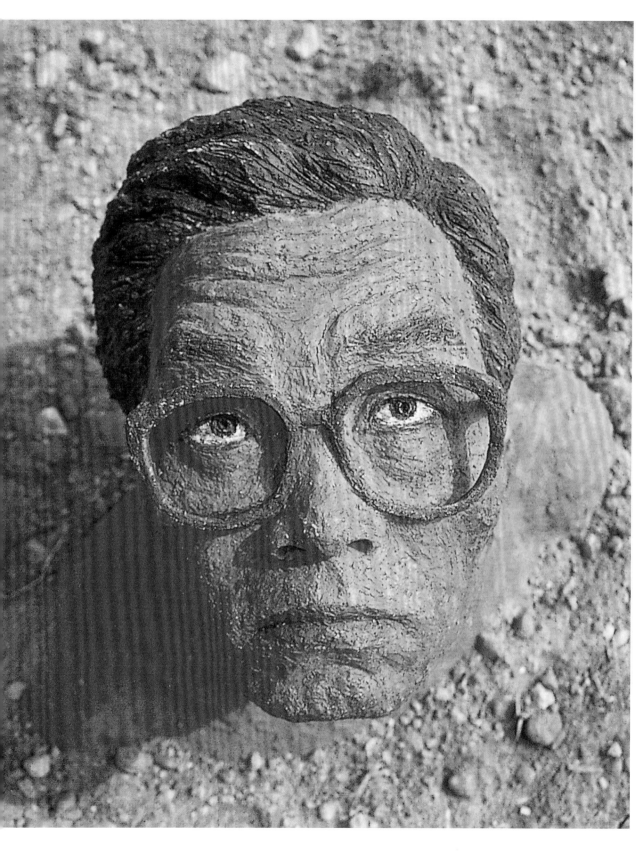

당신과 함께 살아갈 줄 알았습니다

남주 형!
나는 당신이 이렇게 떠날 줄 몰랐습니다.
당신이 피를 토하듯
'조국은 하나', '노동 해방'을 외쳐댈 때도
내 딸 나무에게
사과 한 개라도 나누어 먹어야 맛있다고
즉흥시를 술 좌석 옆 한구석에 엎어져
구차하리만큼 몰입하여 써줄 때만 해도
당연히 늘 그렇게 한세상
당신과 함께 살아갈 줄 알았습니다.

멍청하게도 나는
당신이 목숨을 시와 맞바꿔 쓰는 줄
몰랐습니다.
그렇게도 명료한 삶을 살던
남주 형!

그러나 나에게 당신은 죽지 않았습니다.
어떤 살붙임도 수사도 허용하지 않는 시 정신으로
그 절대의 삶으로 살아 있습니다.
당신은 결코 죽을 수 없습니다.
삶과 죽음의 경계를 부정하는
삶을 살았던 당신이십니다.
조국이 하나 되지 않은 이때
저 뻔뻔한 보수 반동의 무리들이 판을 치는 지금
부릅뜬 그 눈을
어찌 감을 수 있습니까.

남주 형!
더 크게 눈떠야 합니다.
당신은.

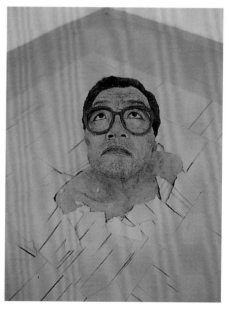

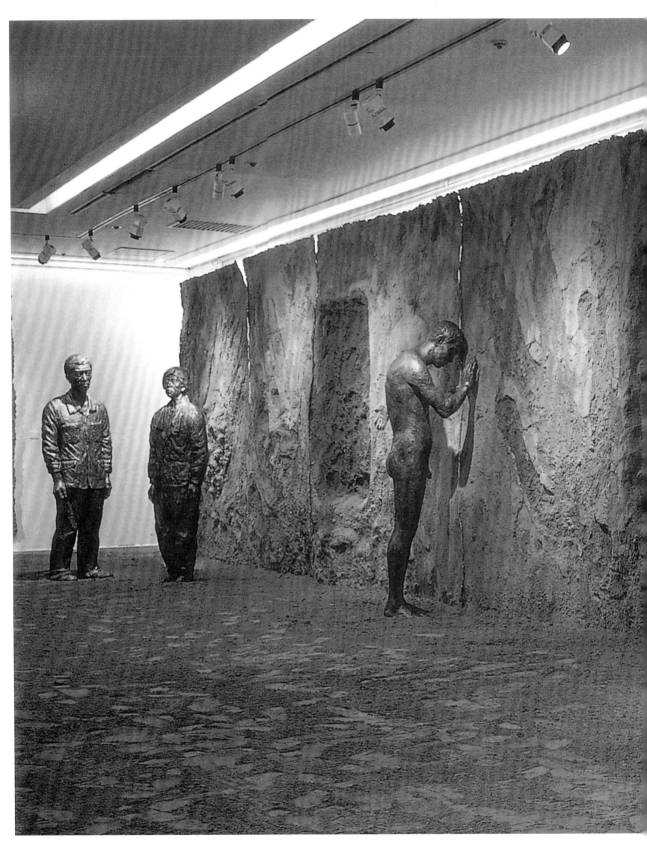

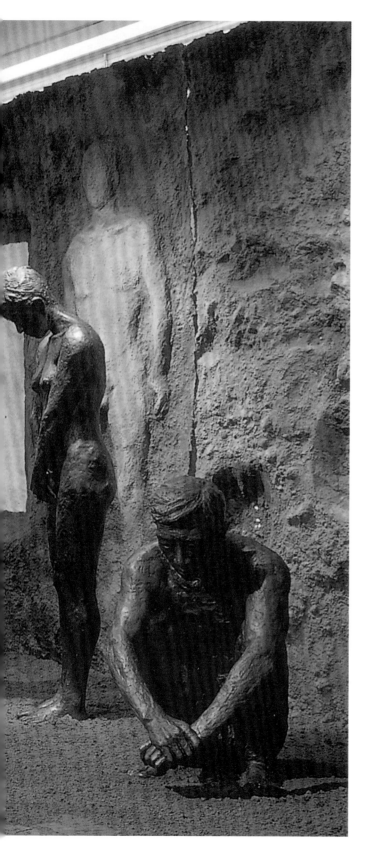

우리에게 허용된 자유는
장사치의 자유뿐인가

거리는 온갖 상업적인 것들로만
가득 차 있다. 사라, 걸쳐라, 먹어라…….
오로지 사고파는 자유만이 보장된 사회다.
이 틈을 파고드는 것이
도적질이요, 범죄인 사회가 되었다.
그러나
이것에 흠집을 내지 않으면 안 된다.
자꾸 파고들어
오로지 '돈', 그 한 가지만을 명령하고
허용하는 세상에
상처를 내서
새로운 살이 돋게 해야 한다.

일어서는 땅 起地
Rising Land
1995

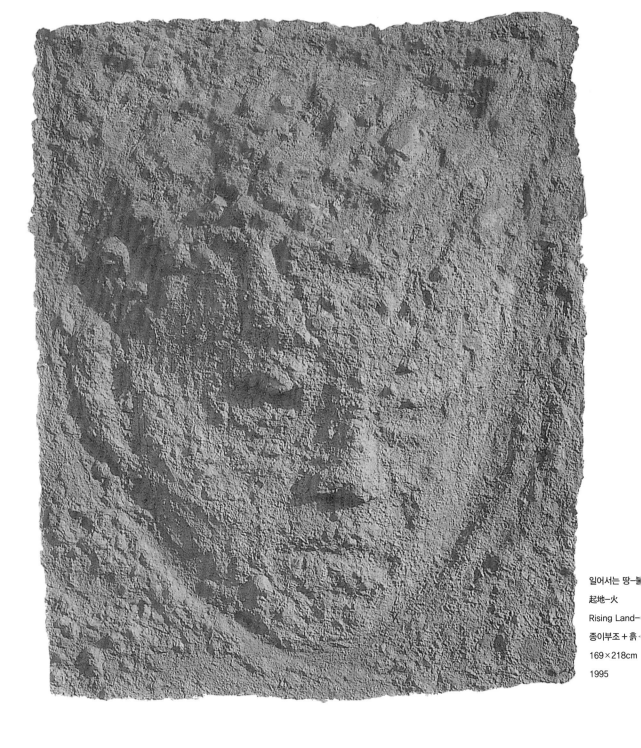

일어서는 땅-불
起地-火
Rising Land-
종이부조＋흙
169×218cm
1995

일어서는 땅-불

나는 실크로드 여행의 결과물인 이 두 작품을 매우 좋아한다.

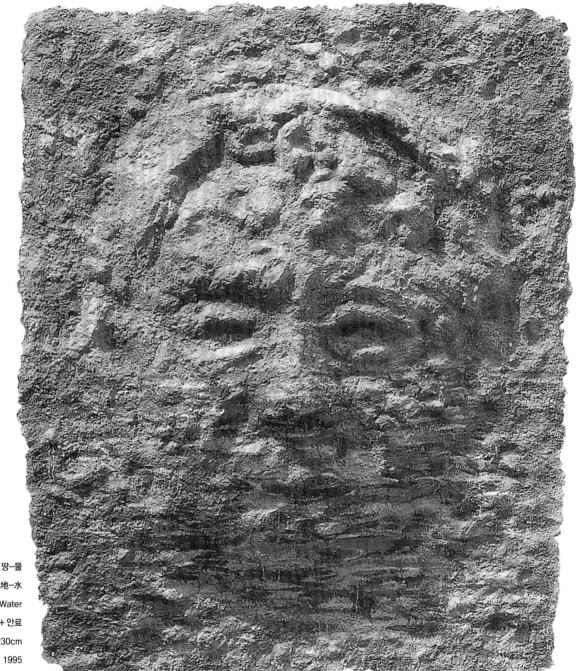

일어서는 땅-물
起地-水
ing Land-Water
기부조＋흙＋안료
187×230cm
1995

일어서는 땅-물

단순하면서도 내용과 주제가 분명히 나타난다. 즉감적으로!

물은 그리는 것만으로도 즐겁다

나는
물을
너무 너무 좋아한다.
물은
그리는 것만으로도 즐겁다.
아마도 나는
전생에 물고기였는지도 모르겠다.

물의 노래 2 水之歌 2
Song of Water 2
종이부조
110×130cm
1994

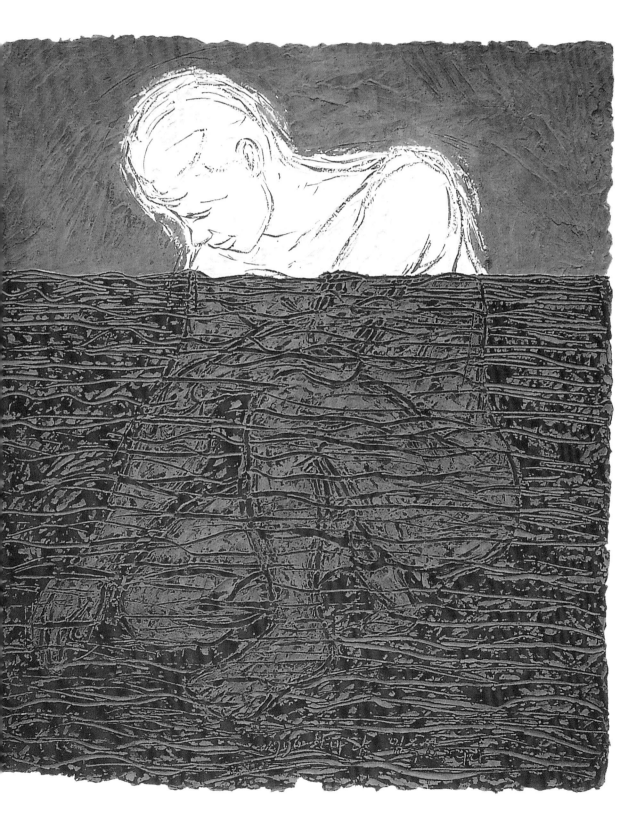

1995년 한국,
그 육체의 기록·I

5·18

역사는 과거로부터 표류해 온
쓰레기들의 종말처리장이 아니다.
역사는 현재의 사건들에
구체적으로 개입하고 작용한다.
역사는 언제나 현재 진행형이며
그 흐름은 단절을 거부한다.
모든 역사는
현대사일 뿐이며
그 전체적 총화가 역사,
곧 역사의 본 모습이다.
5·18은
역사적 심판을
받은 지
이미 오래다.
단지 우리가 그 처리를
지연시키고 있을 뿐이다.
어떤 역사도
그들에게 면죄부를
발부할 수 없으며
또한 그것을 이용할 수 없다.

〈1995년의 한국 육체의 기록〉 포스터-5·18 〈1995年 韓國肉體記錄〉 壁報-5·18 〈Korean Record of Body〉 Poster-5.18, 광주 비엔날레, 19

미군

동구권과
구소련의 몰락으로
미국은
초강대국이 되었다.
미국의 수퍼파워에 의한
세계 질서의 재편이
일사분란하게 진행되고 있다.
미국의 군대는
한반도에 있다.
한국이
세계 유일의 분단국가라는
맥락과 함께
이미 쓰레기가 되어 버린
이데올로기의 관리자 및
사용자로서
미국과 미군의 거취는
주목되어야 할 마땅한
이유가 있다.
그들은
가상의 적을
만들지 않을 수
없기 때문이다.

〈1995년의 한국 육체의 기록〉 포스터-미군 〈1995年 韓國肉體記錄〉 壁報-美軍 〈Korean Record of Body〉 Poster-U.S. Army, 광주비엔날레, 1995

1995년 한국,
그 육체의 기록·II

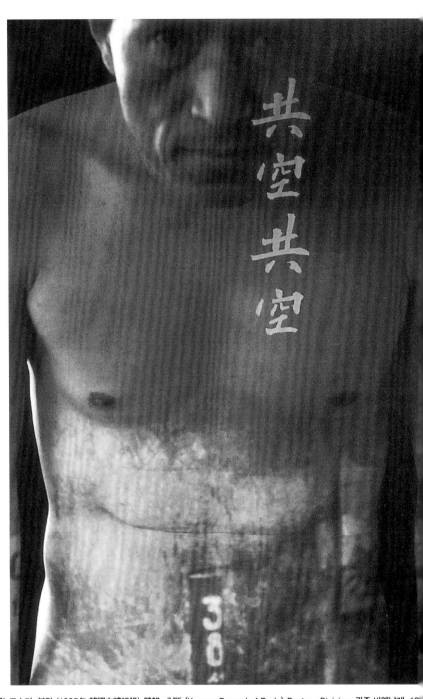

분단

우리의 육신은 자유로울 수 없다.

국토가 반으로 분단되어 있다는

점에서 더욱 그렇다.

국토의 분단은

우리의 의식, 생각, 행동, 일상 등

모든 것을 분단시켰다.

육체의 분단은

정신의 분단으로 고착되었다.

반쪽의 삶이

또 다른 반쪽의 삶을

무력화시켜야 하는

무한정의 소모전에

우리의 허리는 휘어만 간다.

〈1995년의 한국 육체의 기록〉 포스터-분단 〈1995年 韓國肉體記錄〉 壁報-分斷 〈Korean Record of Body〉 Poster- Division, 광주 비엔날레, 19

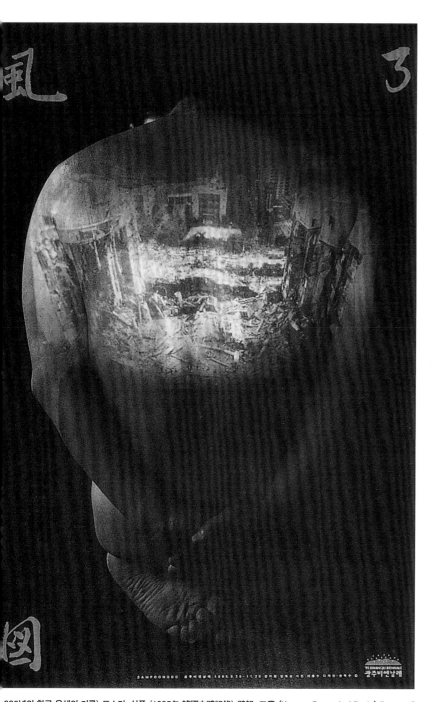

삼풍

삼풍백화점의 붕괴를 보면서
우리 사회 전체의 붕괴를
생각하지 않을 수 없었다.
처음에는 경악에서 분노로
다음에는 허탈로 작용하더니
종국에는 극심한
수치심으로 몰아붙였다.
나의 오늘을 근본부터
다시 생각하게 하였다.
'삼풍'적 의식이
이 사회 전체에 꽉 채워져 있다.
사회, 문화 의식의
혁명적 전환이 필요하다.

995년의 한국 육체의 기록〉 포스터-삼풍 〈1995年 韓國肉體記錄〉 壁報-三豊 〈Korean Record of Body〉 Poster-Sampung, 광주 비엔날레, 1995

◀1995년 한국, 그 육체의 기록·Ⅲ

육체는 시대를 각인한다. 아무리 잊으려 해도 제아무리 지우려 해도
모든 시대는 육체에 기록된다.
그래서 인간의 몸뚱이는 추해지는가.
〈1995년의 한국 육체의 기록〉, 이것이 나의 광주 비엔날레 출품작이었다.
5·18, 미군, 분단, 돈, 삼풍, 국가. 이 6개의 주제는 나의 의식을 지배하는 단초이자 화두였다.
내 몸에 슬라이드를 비춰 사진을 찍어 완성한 이 포스터들은
광주 비엔날레 전시장 밖의 거리에 붙여졌다.

대지를 떠받치는 두꺼운 손, 그 손의 쓸쓸함 ▶

열두 가지 이상의 직업을 전전하며 열두 가지 이상의 기술을 익힌,
걸개그림 작가 최병수의 손을 직접 떠냈다.
그의 손은 보통 사람 것보다 거의 한 마디 정도 더 크다. 노동은 손을 자라게 하는 모양이다.
두껍고 마디가 굵은 손을 잡으면 그렇게 기분이 좋을 수 없다.
하지만 이런 손들의 주인공은 여전히 가난하다.
지금은 부안 해창 갯벌 언저리에서 환경운동에 전념하고 있는 최병수.
예나 지금이나 가난은 그의 그림자다. 두꺼운 손은 그래서 쓸쓸하다. 그래서 더욱 무겁다.

손(최병수) 手
Hand
종이부조 + 아크릴릭
60×50cm
1994

손을 통해야
세상이 밝아진다

고은 선생이
마침 나의 작업실에 오셨다.
오신 김에 손을 떠놓고 싶었다.
시인의 손은 그 자체가 기념물이니까.
그러나 그보다 나는 손이 가지는 상징성 때문에 손에 관심을 갖는다.
사랑하는 사람과 제일 먼저
우리는 손을 잡는다.
이 교류를 통하여
우리는 사랑을 믿기 시작한다.
손길이 닿지 않고서
이루어지는 일이 없다.
머리가 손을 지배한다고들 생각하는데,
나는 손을 통해서 머리가 움직여야
세상이 밝아진다고 믿는다.

손(고은) 手(高銀)
Hand(Koh Eun)
종이에 먹＋흙
27×34cm
1995

손
너를 떠나 보니
먼저 깨어
늘 머리를
지켜 봤다

머리끝이
새까맣고
모두지
움직이지
하게
않을때
너는 눈물
던져
꿈길 잃을
떨어진다

지금은 머리 몸짓이
닿을지요
세상이지만
손아 너를 기리고
찬양하는
날은 분명
오리라
너도 나도
머리 맘을 찾아
아우성치지만
너는 겨우
움직이를 하고
세계는 넓고
허물어지지 않는다.

詩人 고은의 손.
1995. 1.

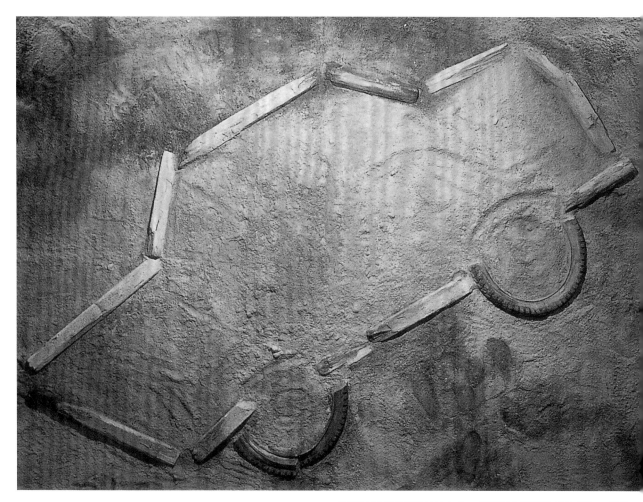

추락하는 시대에 대한 증언

성수대교가 무너졌을 때

나는 마침 아침식사를 하던 중이었다.

식사를 더 이상 못한 것은 말할 나위도 없다.

지금도 그 생각을 하면 입이 다물어지질 않는다.

자동차 시대, 추락하는 자동차!

그냥 입만 벌리고 있을 뿐…….

주위에 있는 이것저것을 주섬주섬 모아 땅 위에 육필로 쓴 비망록이다.

그냥 정신병자처럼 만들어 낸 작품이다.

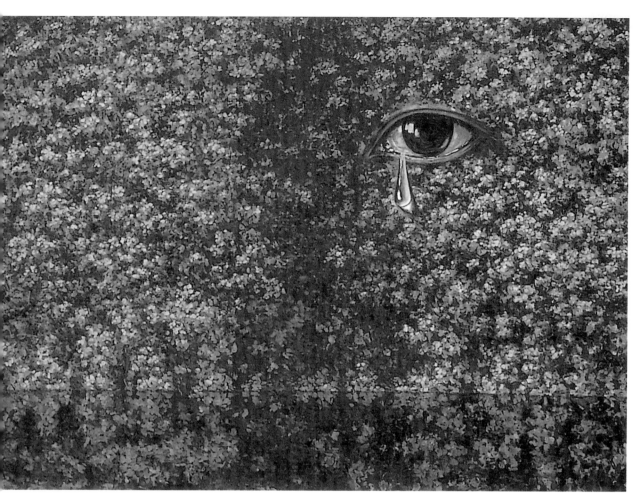

숲의 눈물 林淚 Tear of Forest, 유채, 187×163cm, 1996

숲의 눈물

슬퍼서 눈물을 흘리다 보면 어느새 마음은 평정을 되찾는다.
눈물은 비애의 한 표상이지만 마음을 다스리는 정화작용을 한다.
견디기 어려운 가슴 아픈 사연, 참고 참다 도저히 다스릴 수 없는 극점에 이르면
눈물이 터진다. 얼굴은 일그러지고 호흡은 가빠지고 입은 벌려지고…….
얼굴로 코로 입으로 눈물이 넘쳐난다.
한판의 해원解冤굿이 벌어지는 것이다.
첨단기술경쟁시대에, 숲의 해원굿이 벌어지고 있다.
강산은 공해 천국이요 인심은 매정하기만 하다.
첨단기술보다 맑고 깨끗한 눈물이 필요한 때다.

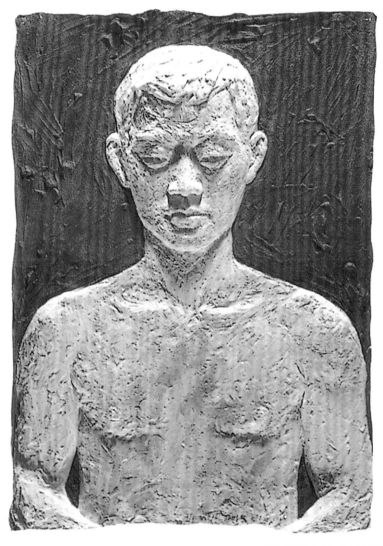

안과 밖 內外 Inside Outsid, 종이부조, 72.5×52.5cm, 1996

색즉시공 공즉시색 色卽是空 空卽是色

凸凹의 반전.

이 작품은 오목부조 사진이다. 오목 블록이 착시일 수도 있다.

하지만 안과 밖의 명확한 구분이야말로 또 다른 착시를 불러오는 것일 수 있다.

색즉시공 공즉시색.

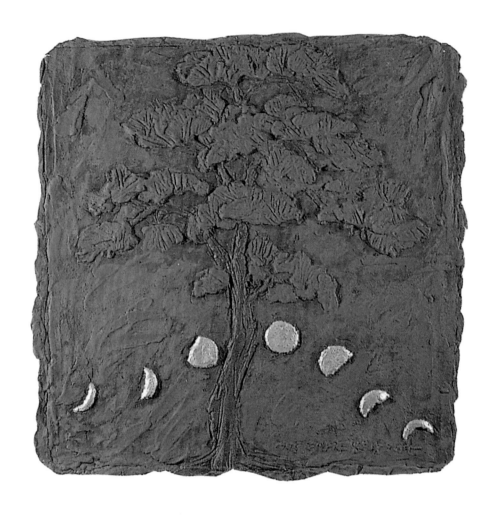

소나무 松 Pine Tree, 종이부조, 37×36.5cm, 1996

우리는 순간의 존재로 불가역적 삶을 산다

시간은 측정되고 계량화한다지만 결국 무한 반복 순리 속에서 부화된다.
그럼에도 우리는 1분 1초를 무던히도 셈한다.
우리는 한시적 존재로 불가역적 삶을 살기 때문이다.
한시적 삶을 끌어안고 사랑하자.

"사람들 사이에 사이가 있다. 양쪽에서 돌이 날아왔다" 박덕규

해방된 지 반세기가 넘었지만
우리의 근현대사는 여전히 뒤엉켜 있다.
여운형 선생은
이 뒤엉킨 역사 왜곡의
제일 큰 희생자인지도 모른다.
좌우합작·남북합작을 주장하다
좌로부터도 우로부터도
모두 미움을 받았던
그가 암살당한 것은 필연이었는지도 모른다.
그러나 결국 그는 그 길을 걸었다.
나는 광복 50년을 맞으면서
그를
케케묵은 먼지를 털고
밝은 햇빛이 비치는 거리로 데리고 나와
모두와 함께 있게 하고 싶었다.
과연 역사는 무엇이며
권력은 무엇이고
이념은 무엇인가를 되새겨보고 싶었다.

여운형 걸개그림 呂運亨壁畫
Yoe Un-hyeong Hanging Picture
천 위에 아크릴릭
700×300cm
1996

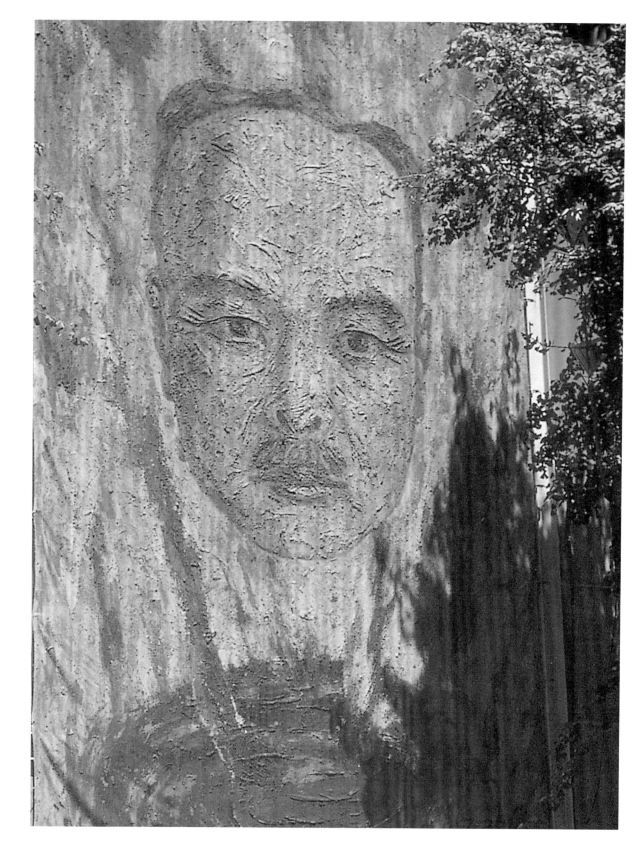

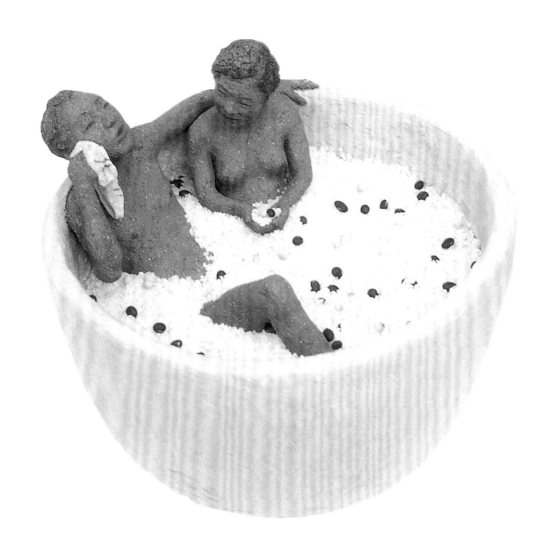

쌀 목욕 米沐浴 Rice Bath,, 점토＋쌀, 40 × 400cm, 1999

생명이 아닌 쾌락과 퇴폐의 자리

벤처 열풍 속에 우리는 모든 것을 송두리째 잃고 있다.
기다림의 의미도 잊고 사랑도 잊고 자본주의식으로 해치운다.
당연히 생명에 대한 소중함도 잃어버리고,
생명에 대한 겸손과 감사의 축제 역시 없다.
의식儀式이 사라진 자리에 생명 대신 쾌락과 퇴폐만이 가득하다.

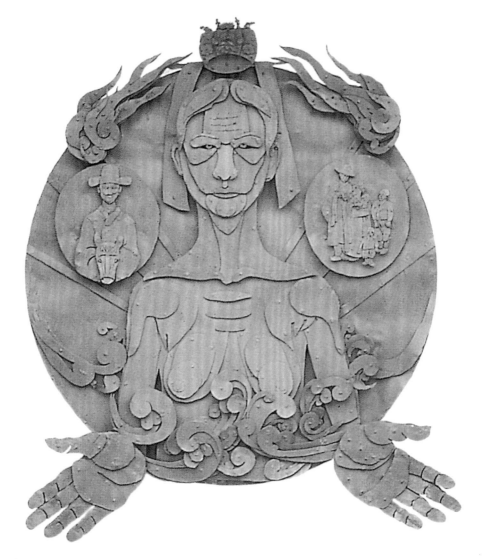

사랑 慈 Love, 동판, 180×180cm, 1997

우리들 미래의 희망인 보살님

정신대 할머니들에게서 나는 희망을 본다.
절망을 용기로 바꾸는 그들의 모습에서, 희생을 화해로 되살리는 모습에서
우리 시대의 좌절을 뚫고 가야 할 힘을 얻는다.
사랑이 얼마나 큰 힘인가를 깨닫는다.
할머니들에게 족두리를 씌워드렸다. 원삼을 입고 수줍게 볼을 붉히며 혼례를 치르게 하고 싶었다.

좌초된 희망

동해에 북의 잠수함이 좌초되어
발견되었던
그해,
남북은 꽁꽁 묶여 버렸다.
안보에 대한 정치권의 소란은
극에 달했다.
다시 분단 이데올로기가
상종가를 올리던 때였다.
철조망으로 갈려 얼어붙은
동해 바다의 푸른 물결엔
'일출＝희망'이라는
오랜 믿음을
도저히 새길 수 없었다.

일출 日出
Sunrise
캔버스에 아크릴릭
131×131cm
1997

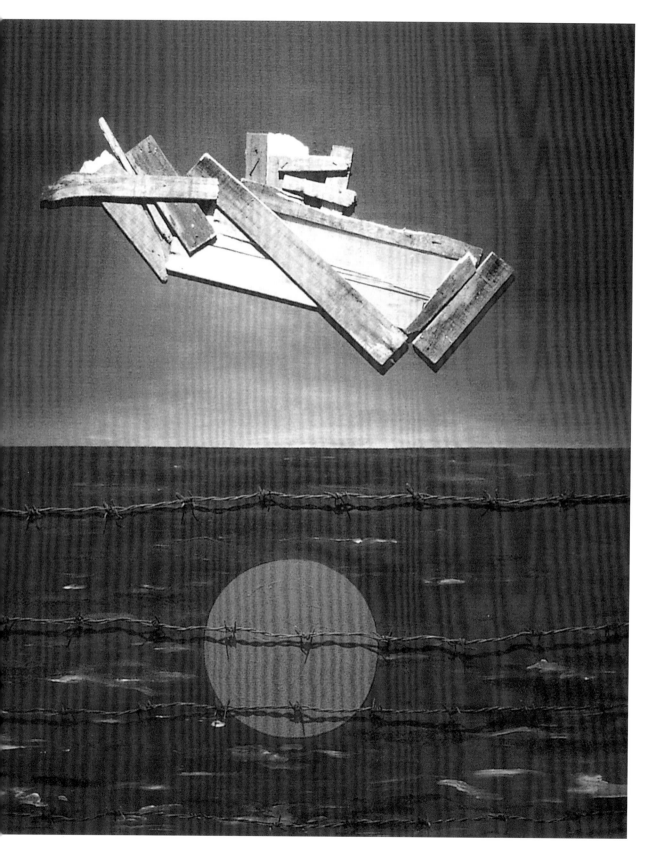

아직도
자신이 사람인 줄
믿고 있는 자들

컴퓨터 그래픽으로 그린
첫 번째 작품이다.
컴퓨터는 현실과 허구를
서로 비끄러맬 수 있는
가장 적합한 도구다.
이 현실 공간에 나돌고 있는
사람의 탈을 쓴 무리들을
가차 없이 까뒤집어
그 실체를 드러낼 수 있다.
그들은 아직도
자신들이 사람인 줄
믿고 있다.

3당 합당 기념촬영
三黨合黨記念撮影
Commemorative Shot for Union of 3 Parties
컴퓨터 그래픽
90×50cm
1991

청와대 靑瓦臺
the Blue House
캔버스에 아크릴릭
61×45cm
1997

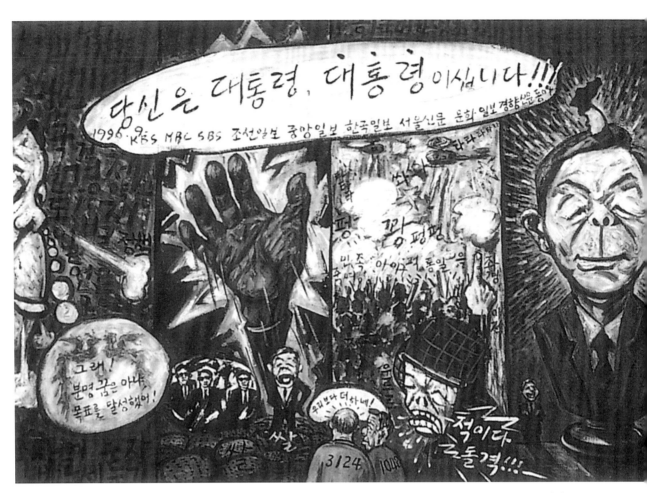

문민시리즈 1 文民列 1 Series Munmin 1, 유채 61×45cm, 1997

아! 아! 아! 문민시대

《뉴스플러스》에 연재했던 그림들이다.
문민시대의 성공 사례를 기록영화로 남긴다는
이야기를 듣고
내가 그린, 내가 본,
문민시대.

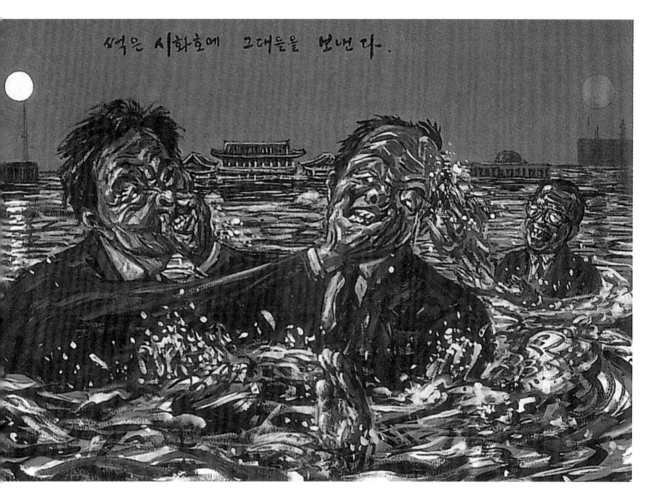

시화호 始華湖 Lake Shihwa, 아크릴릭, 72×53cm, 1997

당시 시화호는 썩어가고 있는데
3김은 계속 정쟁만 일삼고 있었다.
나는 이들의 싸움터를
시화호로 옮겨주었다.
썩은 물속에서 실컷 싸워보라고 말이다.

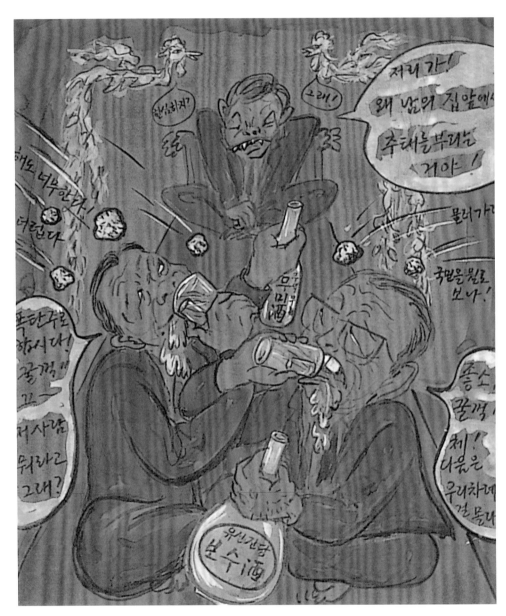

정치 안보 政治 安保 Policy-Security, 아크릴릭 50×42cm, 1996

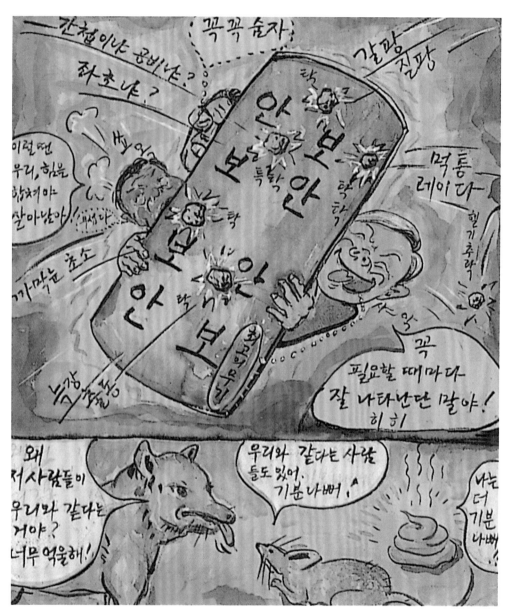

정치 안보 政治 安保 Policy-Security, 아크릴릭 50×42cm, 1996

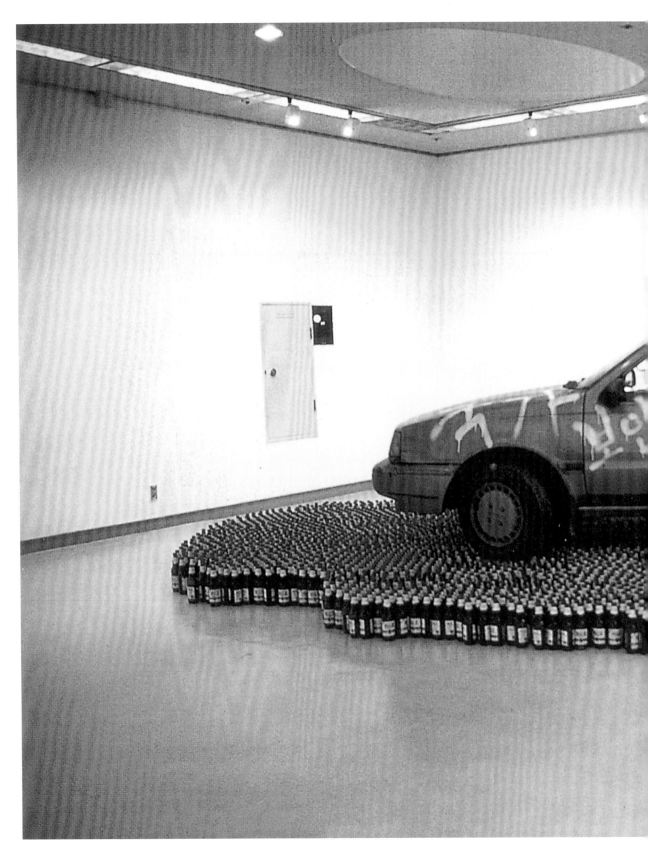

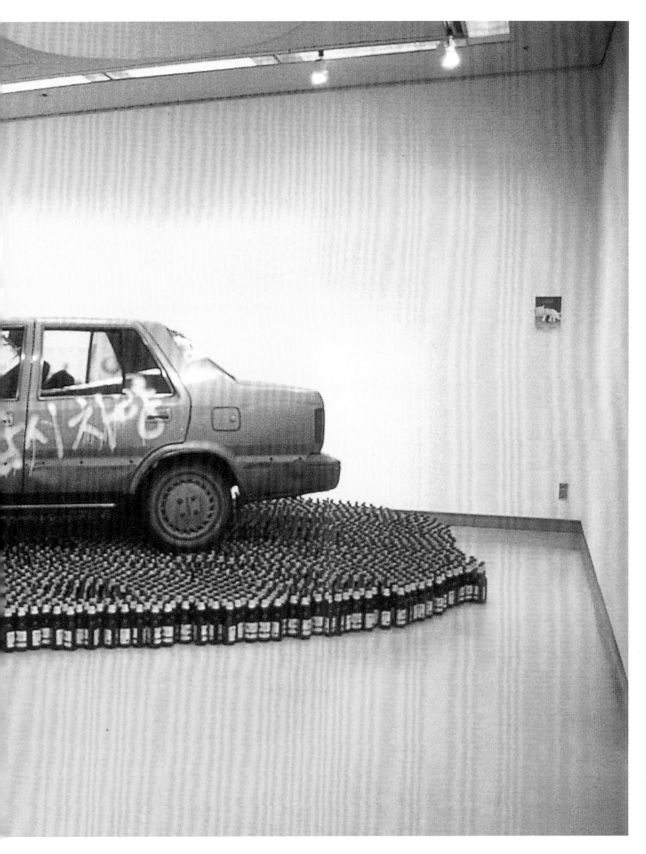

보안법 감시 차량 保安法監視車
Car of National Security Law
민족미술해방 50주년전 설치
1997

◀ 우리는 쿠바를 비웃었다, 미국처럼

제1회 광주 비엔날레 대상은 '쿠바의 난민'을 주제로 출품한 쿠바의 작가에게 돌아 갔다. 당시까지만 해도 설치미술의 개념조차 잘 정립되지 않았던 일반 사람들에게 이것은 엄청난 충격이었다.

맥주병 위에 올려진 난파선이 쿠바의 현실을 극명하게 보여 주었다는 의미에서 한 국에서 개최한 첫 국제비엔날레의 영광을 차지한 것이다.

나는 코웃음이 났다. 이를 매우 정치적이며 이데올로기적인 선택으로 보았기 때문이 다. 여전히 지하철을 타면 수상한 자를 신고하라며 국민을 이 잡듯 감시하는 나라에 서, 양심수를 양산하는 보안법이 시퍼렇게 살아 있는 세계 유일의 분단 국가에서, 쿠 바의 정치 문제에 대해 지극히 미국적인 시각으로 사안을 해석하고 미국의 눈치를 본 듯한 수상으로 느껴졌다.

결국 나는 이를 참지 못하고 그해 가을 '민족미술해방 50주년전'에 국가보안법 감시 차량(다 낡아빠진)을 상상해서 붉은 경고등까지 켜고 '신고하라, 신고하라'를 외치 는, 그래서 곳곳에 테러를 맞은 차를 맥주병들 위에 올려 놓았다. 광주 비엔날레 대 상을 패러디한 것이다.

달맞이꽃 月見草
Evening Primrose
천 위에 흙
아크릴릭
1991

쓰러진 동지에게 ▶

'모로 누운 돌부처'에 연재된 삽화다.
사람은 쓰러져도, 쓰러져도 그것으로 끝나지 않는다. 죽음은 언제나 새로운 탄생인 것이다.

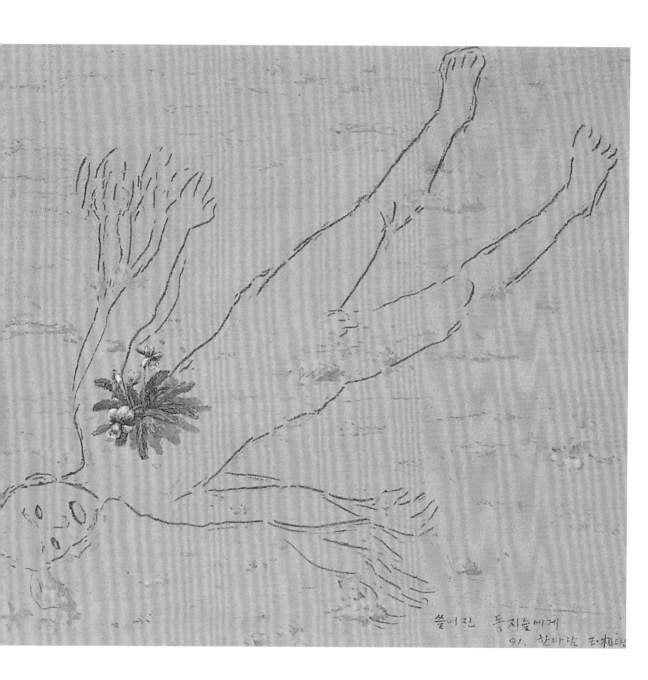

쓰러진 동지들에게
91. 한바람 玉相□

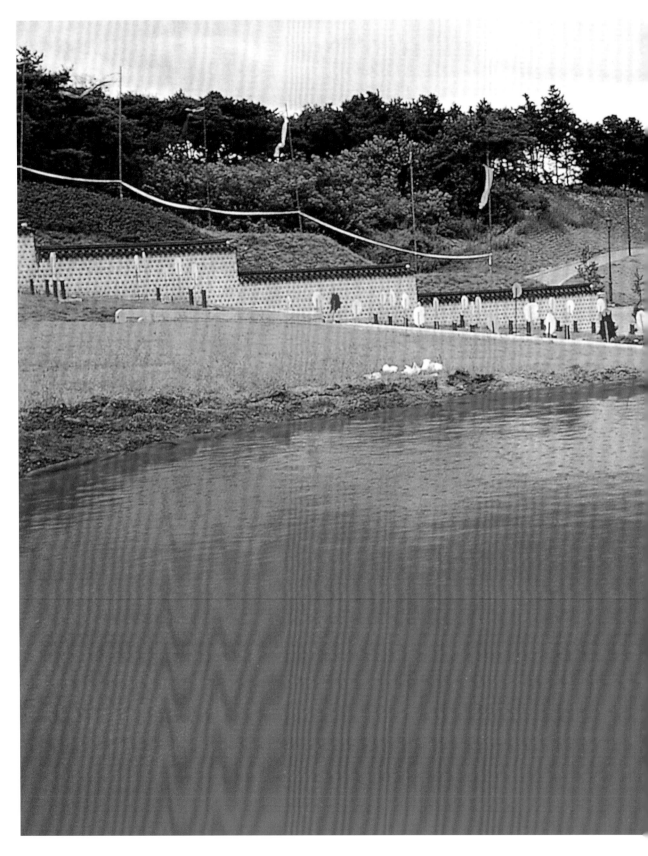

광주는 끝나지 않았다 光州不盡
Gwangju, Never Ends
지름 15m×깊이 40cm의 물 웅덩이
망월동 5·18 신묘역 내
1997

◀광주는 끝나지 않았다.

광주 민주열사들의 보금자리가 구 묘역에서 크고 넓은 신 묘역으로 옮겨졌다.

나는 이 광경을 보면서 너무 슬펐다.

단지 장소만 바뀌었을 뿐, 광주에는 아직도 해결되지 않은 많은 문제들이 있기 때문이다.

이 땅에서 광주는 아직 끝나지 않았다.

손을 펴야 꽃이 핀다

주먹을 쥔 손으로는 할 일이 별로 없다.

남을 때리거나 겁주는 일 빼고 이렇다 할 만한 일이 없다. 그렇다. 손을 펴야 할 일도 생긴다.

무엇인가 서로 주고받을 수도 있고 다정히 쓰다듬거나, 살포시 서로 손을 맞잡을 수도 있고

무엇보다 씨앗을 뿌릴 수 있다.

이젠 우리 손을 펴 씨앗을 뿌릴 때다.

그것이 꽃씨이든 곡식이든 사랑의 씨앗이든 손을 활짝 펴 씨앗을 뿌려야 할 때다.

제비꽃 菫
Violet
종이부조 + 수채
36×27cm
1997

1999 한바가 이름시 스케미

◀ 가슴속에 남아 있는 못다 한 말, 그리고 새로운 표현 양식

설치미술이 붐을 이루고 있다. 형식적으로 앞선 것이라면 무작정 덤벼드는 경우가 많다. 별 내용도 없이 형식에만 매달리는 것은 정말 안타까운 일이다. 오늘의 우리 미술계가 유행병에 걸린 것이 아니었으면, 서툴러도 좋으나 먼저 절실한 자기 내용을 가졌으면…….

설치미술은 하잘것없는 사물이나 사건에까지도 작가의 손의 움직임에 따라 새로운 관심과 해석을 가능케 한다는 점에서 매우 유효한 표현방법이다. 테크놀로지와 다른 장르, 그리고 시간·공간과 자유자재로 결합할 수 있고 또 사람과 다른 동식물과도 조화를 이루어 새로운 관계망을 만들 수 있어 작가들에게 새로운 세계를 창출할 수 있게 한다. 평면·입체·움직임·빛·소리 등 모든 표현방식을 동원할 수도 있다. 작가들에게 입체적이고도 통시적인 다양한 전문 능력을 요구한다는 점에서 새로운 도전이기도 하다.

설치미술은 정태적인 관객으로 머무는 것에 만족치 않고 서로 관계망을 형성하는 적극적인 관객을 요구한다는 점에서도 매력을 갖는다. 전시장에 물을 채웠다.

시원始原 ▶

풍수지리는 묏자리를 잡기 위한 것이 아니다.
풍수지리는 유토피아 같은 것으로서 옛 조상들의 땅의 인식이었으며 생태적 과학이었다.
삶과 죽음이 하나였던 시절. 그곳에 묘를 쓰게 된 것은
그저 자연의 이치에 따르는 자연스런 일이었다.
오늘날과 같이 대대손손 부자가 되고 싶은 끝 간 데 없는 탐욕으로 꾸며진 명당은 결코 아니다.
풍수지리는 재벌과 권력의 상징적 전유물이 될 수 없는 것이다.

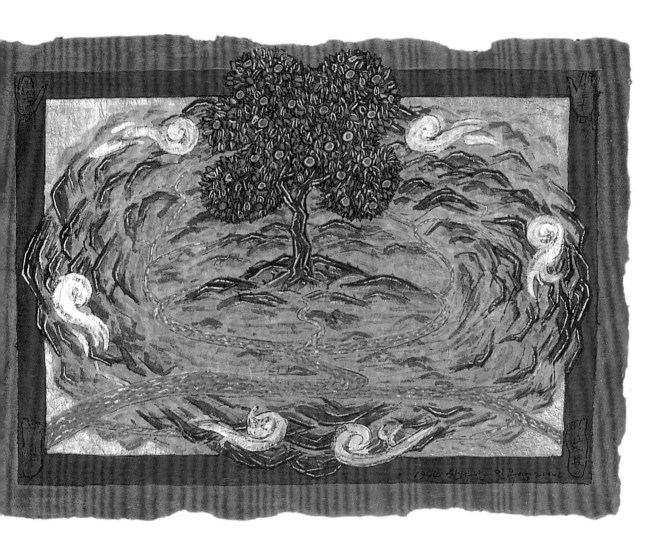

무릉도원 武陵桃源

Paradise

종이 위에 먹 + 석채

57×41cm

1995

다섯 손가락

다섯 손가락에 불을 지핀다.
엄지에는
스스로의 몸을 태워
세상을 밝히는 촛불의 희생을 생각하며,
검지에는
나도 모르게 날뛰는
적개심을 잠재우는 마음으로.
중지에는
중심을 잃지 않겠다는
자신에 대한 다짐으로.
약지에는
더불어 함께 살아가는
평등한 사회를 꿈꾸며 약속하며.
마지막 새끼손가락에는
그대,
나의 단 하나만의 사랑을 위해
불을 지핀다.
사랑의 불꽃을.

손 手
Hand
에스키스
1998

죽음은
또 다른 자유를 위한 시작임을

죽음에
덮여지는 천은
세상과의 하직을 알리는
상징 체계이다.
그러나 눈 감으면
자신과의 대화가 시작되듯
죽음은
또 다른 차원의 자유를 향유하기 위한
시작의 자리다.

일어서는 땅-천 起地-布
Rising Land-Cloth
종이부조
175×212cm
1995

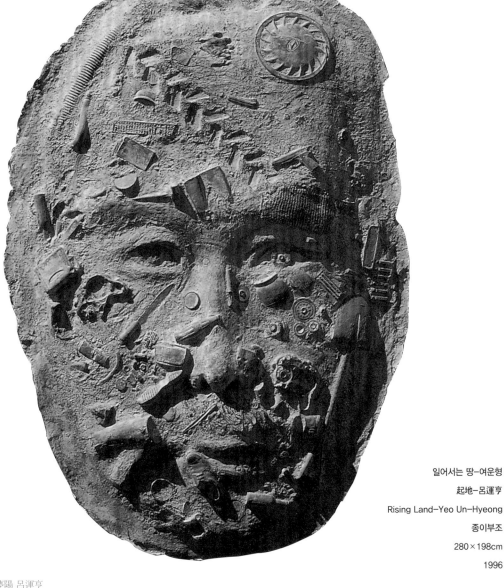

몽양 여운형夢陽 呂運亨

나는 여운형 선생에게 늘 미안하다. 좌와 우 모두에게 협공을 당하고 끝내 비명에 간 선생.

여전히 선생에 대한 역사적 평가는 냉소적이다.

선생이 만약 오늘의 우리를 본다면 어떤 표정을 지을까?

아마 이 그림과 같은 얼굴로 일그러지실 것이다.

내가, 우리가 여운형 선생의 초상을 이렇게 만들고 있는 것은 아닐까.

얼굴-아침
面-上午
Face-Morning
종이-점토
200×260×20cm
1995

땅의 모습 그대로인 어머니 아버지

흙은 흙으로 표현해야 한다.
그래서 나는 땅 위에 비닐하우스를 짓고 그 흙을 그대로 사용하여 작업하였다.
땅의 얼굴을 찾아 그 연작을 만들었다.
내가 자랐던, 보았던 우리의 어머니 아버지 그리고 그 이웃들
모두 땅의 모습 그대로였다.

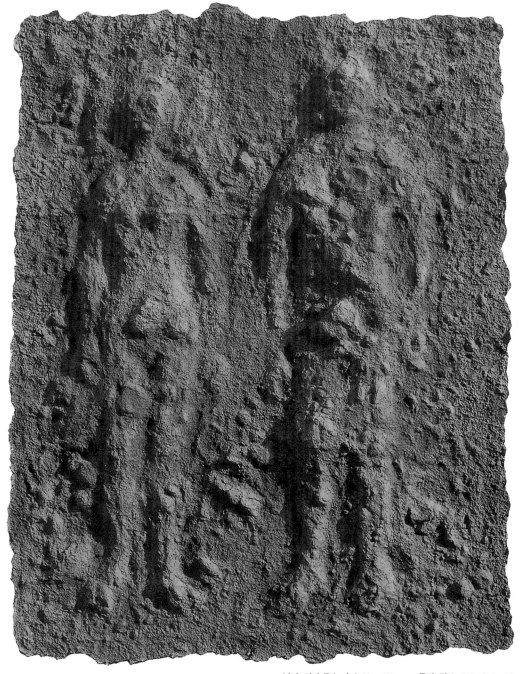

남자-여자 男人-女人 Man-Woman, 종이-점토, 176×218×20cm, 1995

사랑은 언제나 그 자리에

그들 부부는 땅에서 태어니 흙으로 돌아갔다.

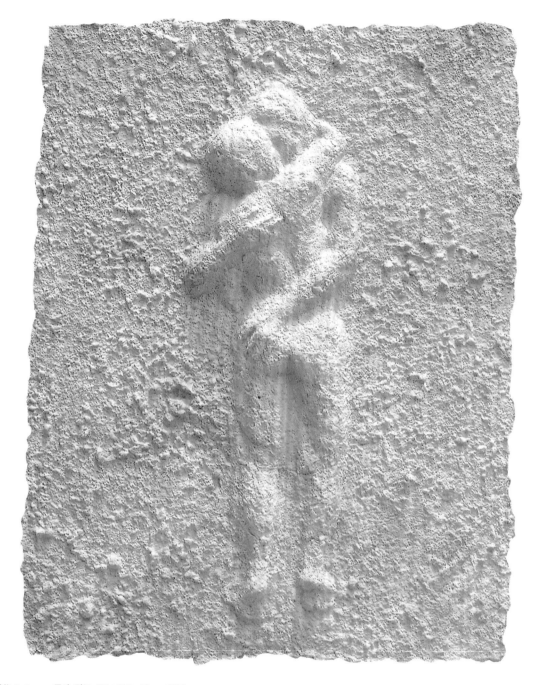

포옹 擁抱 Embrace, 종이-점토, 164×213×20cm, 1995

사랑은 언제나 뜨겁게

차가운 사랑은 없다. 사랑은 언제나 뜨겁다.

얼굴-TV 面-TV Face-TV, 종이-점토-페인트, 206×256×30cm, 1995

지금 우리의 눈은 무엇을 보고 있는가

우리의 눈은 TV 모니터다. 모니터는 ON인가 OFF인가

얼굴-냄비 面-鍋 Face-Pot, 종이-점토-페인트, 190×238×30cm, 1995

목구멍이 포도청이다

목줄을 죄고 권력과 자본은 공생한다. 곡기를 끊어 권력과 자본에 저항하고 싶다.

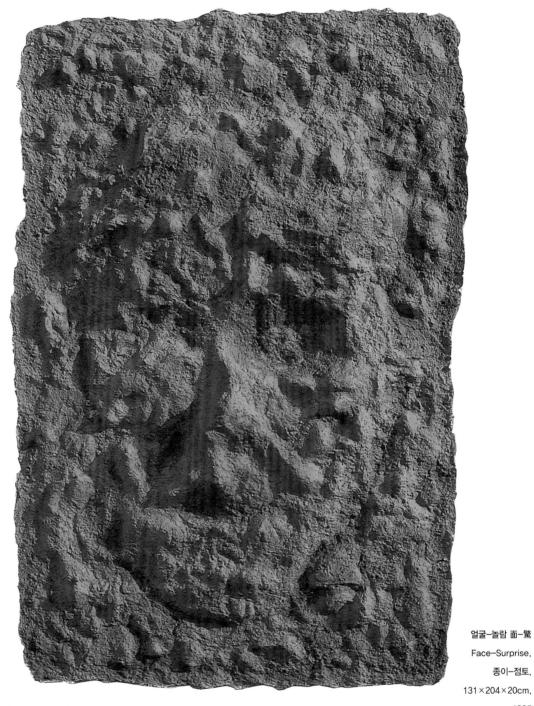

얼굴-놀람 面-驚
Face-Surprise,
종이-점토,
131×204×20cm,
1995

땅이 우라를 보고 있다

내가 나를 보고 있다. 땅의 얼굴이 우리의 얼굴을 보고 있다.

그림자 影子
Shadow,
점토,
25×25cm,
1994

내가 나를 본다

내가 드러누워 있는 나를 본다. 내 혼령이 나 자신의 육신을 본다.

영안실은 말한다. 삶과 죽음은, 사람과 땅은 하나라고

영안실 벽면 벽화 에스키스다.
삶과 죽음이 결국 하나요, 차이가 없음을, 돌고 돌아감을,
모두 죽음은 위로받아야 함을,
스스로가 견디고 사랑해야 함을, 흙을 통해 배워야 함을 그리고 싶었다.

땅의 제단
土地的祭壇
Altar of the Earth
종이-점토

니체는 지구는 인간이라는 피부병을 앓고 있다고 했지만
인간만이 인간을 위해서 지구를 파헤치고 땅을 파괴한다.
땅에서 태어났지만 땅을 떠나 영원히 살 수 있을 것처럼.
인간은 자연의 오류, 지구의 오식, 땅의 오물일지 모른다.

일어서는 땅 起地
Rising Land
종이부조 + 점토
300×500cm
1995

땅은 죽지 않는다

"땅은 지금 부재와 추방, 망각과 굴복의 형식으로만
존재한다. (⋯) 그것은 소리 없이 누워있던 것의 부
양(들어 올림), 죽었던 것의 부활, 짓눌려 낮게 엎드
리고 쓰러져 있는 것의 일으켜 세움이었다."

<div align="right">도정일('일어서는 땅'의 서문, 1995)</div>

일산벌은 훌러덩 뒤집히고 있었다.
노태우의 150만 호 아파트 건설을 위해.
나는 이 땅의 마지막 얼굴을 증언하고 싶었다.
땅의 죽임, 학살. 그 만용을 담아내야 했다.
땅은 일어선다.
땅은 죽지 않는다는 메시지를 퍼트리고 싶었다.
3×5m 종이 부조로 작업한 이 작품을
작업한 그 땅에 놓고 찍었다.
마지막 떠나는 유형수의 모습을.

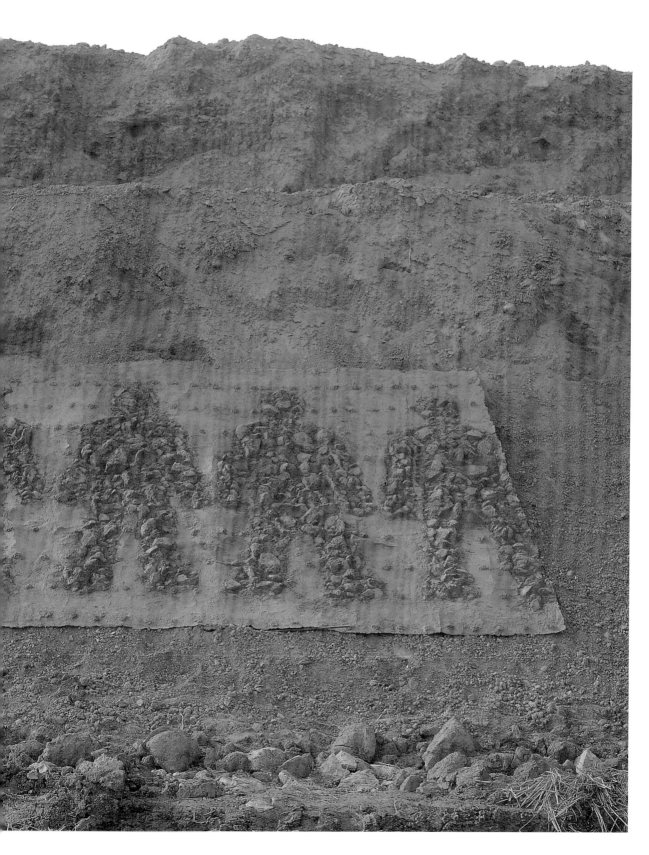

누워서 하늘을 보라

대지에 눕는다. 몸 전체로 대지를 느낀다.

허리는 펴고 고개는 약간 뒤로 젖혀지면서.

턱이 긴장한다.

다리와 팔은 이제야 드디어 힘이 빠진다.

눈은 자연스럽게 하늘을 보고,

입은 저도 모르게 벌어진다.

한숨 같은 시원한 날숨이 온몸에 평화를 준다.

아! 광대무변한 공간이여, 가냘픈 인간이여.

흰 구름이라도 한 점 흐른다면 분위기는 더욱 고조될 것이다.

피곤해진 눈이 저절로 감긴다.

이제 대지가 느껴진다. 대지에 육체가 화답한다.

너무나 바쁜 나날, 무엇을 위해 날뛰는가, 속절없음이여, 덧없음이여.

내면 깊이깊이 상념이 상념을 따라 꼬리에 꼬리를 물고 흐른다.

정적, 고요…….

그래 하루 한 번쯤은 그냥 어디에서든 옷이 더럽혀지든 말든

두 다리 쭉 뻗고 마음껏 누워보자.

아스팔트든,

잔디밭이든 전철 속이든,

사무실에서든,

혼자든,

애인과 함께든,

여럿이든

그냥 한번 누워보자.

나를 무장해제하여 보자.

누워서 하늘을 보라
당신도 예술가'
거리미술 이벤트
臥看天
'你也是藝術家'
街美術
Look at the Sky
"You are an artist"
Project
2000

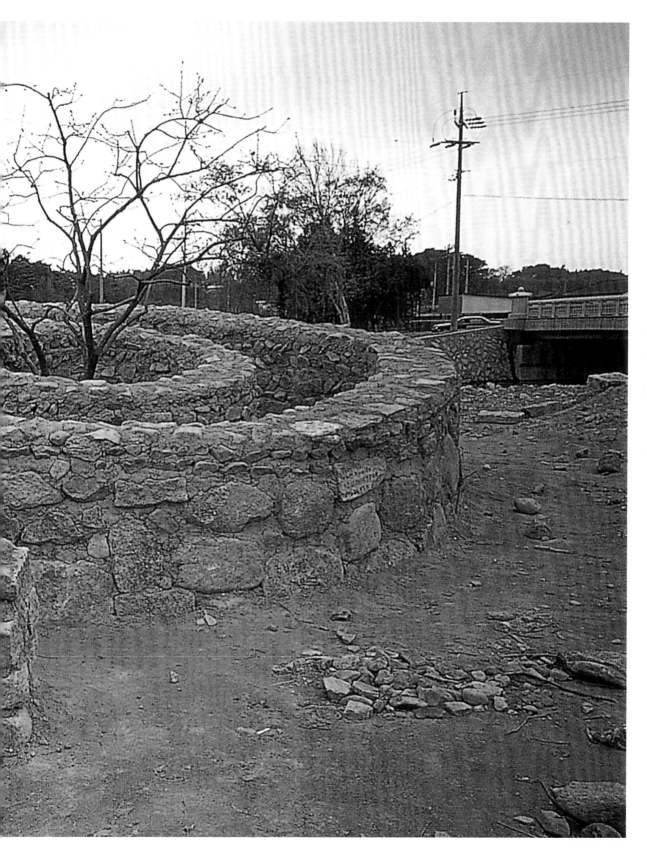

세월 歲月

Time

흙＋돌＋감나무

지름 600×높이 180cm

2000

한 생명과 사람이 깃들이는 공간 속으로

전남 영암군 구림마을!

남도의 금강산 월출산이 펼쳐지는 산자락에 기러기처럼 살포시 앉아 있는 마을이다.

옛 정취가 그대로 남아 있는 곳, 자연과 하나 되어 누대를 살아온 전통 마을이다.

꼬불꼬불한 고샷길은 좁고 불편하다 하여 이제는 거의 찾아볼 수 없다. 모두 뚝뚝 잘라

직선으로 뚫어 버렸다. 시멘트를 바르고 아스팔트를 부어 옛날의 모습은 흔적도 없이

사라졌다. 아름다운 흙담, 돌담, 탱자나무 울타리, 사립문 역시 시멘트 블록담으로 교체되었다.

옛 정취는 좀처럼 느낄 수가 없다.

삶이 각박하니 아기자기한 담이 헐어지고 높아지는 게 아니겠는가!

이곳은 삼한 시절부터 당시로서는 세계 최첨단과학단지인

도자기 가마가 2킬로미터 이상 펼쳐졌던 곳이다.

이화여대 박물관인 구림 도자기 센터의 소장품들은 이 가마터에서 생산된 것들이다.

한국 최초의 유약을 바른 도자기가 생산된 곳이다.

이를 새롭게 보자는 뜻에서 기획된 전시회가 '구림 흙 축제'이다.

마을 전체를 전시장으로 활용한 일도 국내 첫 시도였고,

또 도자기의 전통을 재조명하기 위해 주도면밀한 행사 준비를 한 것도 최초였다.

이화여대의 김홍남 박물관장 그리고 영암군이 함께 만들어 낸, 잊을 수 없는 전시다.

나는 우선 이 마을의 동선이 그대로 살아있음에 감사하였다.

자칫 끊겨버릴 흙돌담을 보존함과 동시에 새마을운동 등으로 헐려 시멘트 블럭으로 바뀐 것을 다시 원래의 흙과 돌담으로 개조해 가는 것을 보고 찬사를 보내지 않을 수 없었다. 영암군의 문화재 위원이신 박정웅 선생의 노력 덕분이었다. 작품의 마지막 영감이 떠오르지 않아 골몰하던 나는 드디어 탄성을 터뜨렸다.

"그래 가운데에 나무를 심자!"

이 마을의 평범하지만 그래서 더욱 비범한 흙돌담 전통을 이용하여 이곳 사람들과, 이곳의 흙과 돌을 가지고 미술 작품을 만든다는 아이디어는 설득력이 있었다. 그러나 무슨 나무를 심을까? 소나무, 대나무, 백일홍, 돌베나무, 매화나무…….

감나무가 제일 낫다. 특히 이 가을 해맑은 하늘과 빨간 감, 그리고 질박한 흙담. 옮겨 심은 감나무는 월출산을 돌아 휘몰아치는 강풍에도 불구하고 뿌리를 내려 5월의 따스한 봄날, 다시 찾은 나를 환희에 떨게 하였다. 이제 동네 꼬마들도 모여들어 숨바꼭질도 하고 감꽃목도리도 만들며 신나게 놀겠지…….

한 생명이 깃들이고 사람도 깃들일 작품.

동선을 떠나 계속 변하는 시점, 동선의 끝자락에서 만나는 들녘 저편. 나는 욕심을 냈다. 도로의 자투리 땅을 아예 흙돌담 공원으로 만들자고 영암군에 제안하고 설계하였다. 작은 공원이지만 국내 유일의 흙돌담 테마공원을 기획한 것이다.

그러나 그 꿈은 아직 날개를 달지 못하고 있다.

세월 歲月

Time

흙 + 돌담 + 감나무

지름 600 × 높이 180cm

2000

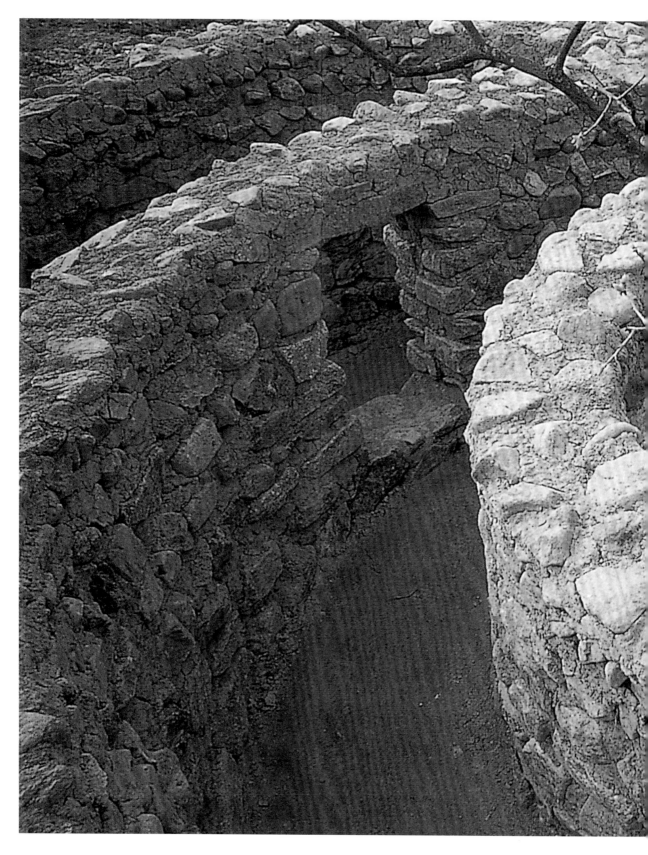

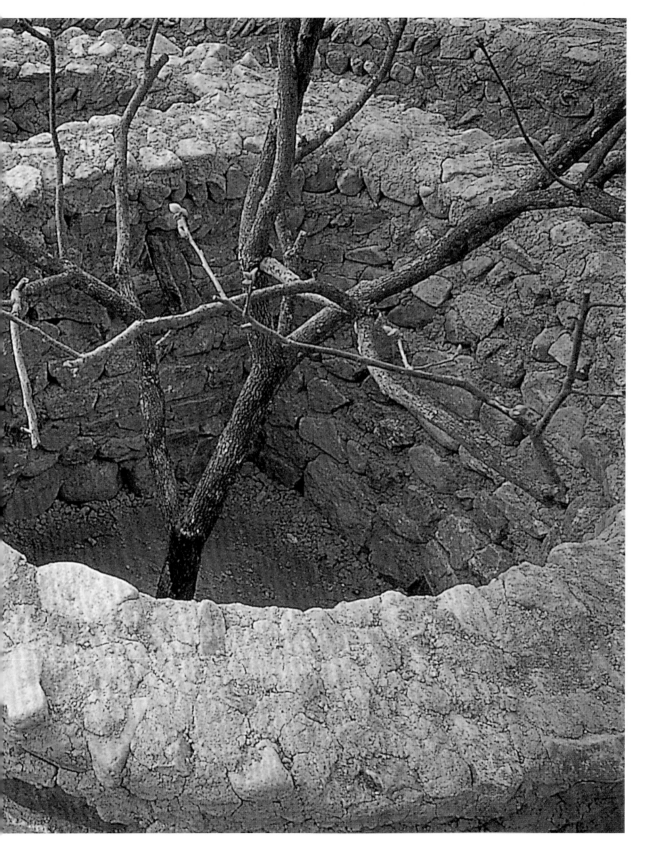

통일을 위하여 모두가 한자리에 모였다

〈아프리카 현대사〉를 그린 지 12여 년 만에야 한국 현대사를 그리게 되었다.
기회는 너무나 엉뚱한 데서 찾아왔다. 역사적인 남북정상회담을 기리기 위한 것이었다.
이 그림은 〈아프리카 현대사〉와는 달리 전시장용 그림이 아니다.
나는 이 일을 인사동에서 하고 있는
'당신도 예술가'와 같은 방식으로 풀어가자고 주최 측에 제안하였다.
즉 완성된 작품을 전시하고 끝나는 것이 아니라
시민들과 함께 완성해가는 일종의 퍼포먼스를 하자는 말이다.
일은 일사천리로 진행되었으나,
가로 100미터에 세로 2.4미터의 원화를 불과 2주일 만에 그려야 했다.
함께할 팀을 구성하는 일부터가 쉽지 않았지만,
원화의 구성이 먼저 되어야 사람을 구하고 말고를 할 것이 아닌가.
'남북정상이 만난다, 왜?' 나는 이것을 우리 민족사의 필연으로 해석했다.

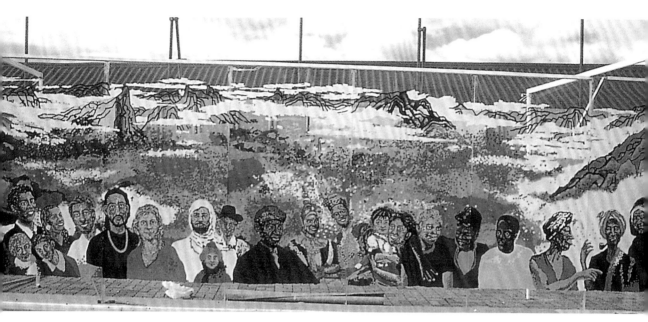

민족상생 21−경복궁에 설치된 전경 民族相生 21 Coexistence for People 21, 천 위에 아크릴릭, 100×2.4m, 2000

분단으로 그것이 이데올로기화하면서 엄청난 불화와 비극을 가져왔지만,

그럼에도 불구하고 통일을 향한 민족적 의지는 결코 흔들리지 않았다고 본 것이다.

그 민족적 의지가 오늘 그들을 한자리에 앉게 한 것으로 보았다.

작품은 완전한 대칭으로 구성되었다.

좌우 9면씩 18장면으로서, 각 장면은 서로가 서로에 대응한다.

백두산, 일제 시대, 해방 공간, 6·25, 판문점, 분단의 상징, D.M.Z, 물건들, 민족화합, 양 정상.

정중앙에는 파란 들에 웅덩이를 배치하였다.

숨 가쁘게 달려온 민족사, 이제 그 절정에 달했다.

그렇다. 바로 이 순간이 중요하다. 우리 모두 엄숙하게 자신을 보자, 생명의 샘 웅덩이에

자신을 비추고 한 박자 쉬면서 마음을 비워 보자. 민족의 앞날을 깊이 생각해 보자.

이 그림은 나 혼자만의 작품이 아니다.

원화를 함께 그린 모든 사람들의 작품이자, 완성하는 데 동참한 수천수만 시민들의 작품이다.

두 젊은이

남과 북의 두 젊은이가
서로 마주보고 있다.
두 젊은이는 자신의 뜻과 관계없이
상부의 명령에 따라 움직여야 한다.

민족상생 21(부분)—공동경비구역 民族相生 21—共同警備區域 Coexistence for People 21—Joint Security Area, 컬러 시트, 2000

그것이 국가가 명하는 제복의 충성이다.
민족·평화·평등·우정 따윈 아무 것도 아니다.
그 모든 것에 우선해서
분단국가의 이데올로기와 지휘와 명령만이 절대이다.

임옥상은 누구인가

Lim Ok-Sang's language of art is the language that awakens the people's consciousness, terrorizes peaceful and lethargic sensibility of the artworld, and restores or creates the power of narrative.

He kept trying 'to hit' on the people. It is his own special method to talk to people. He dared to criticize and start an argument with the artworld shamelessly, boldly and merrily.

He frankly gave his opinion such as "Walk out of the walls and make the move," and "Without shock, it would be the death of culture."
He made great amount of art work with his agility, spirit and civil engineering. It is difficult to find an artist who is faithful to his work and whose world of art works is broad and brave.

He mixes all kinds of images, signals and gestures of multiple areas. He used various techniques that comes from high class of art like Oriental painting, Abstract expressionistic montage, Hyper Realism, Structural painting and Minimalism. Also, he produced practical and popular pieces such as billboards, illustrations, paintings for children's book and a stage set, scribbles on the wall, posters of anticommunism, rebellious flyers, puzzles, journals and murals.

임옥상을 말한다

성완경 _미술평론가, 2000년 광주비엔날레 예술총감독

임옥상의 조형언어는
대중의 잠든 의식과 미술계의 무기력하고 안일한 미적 감수성에 테러를 가하는 언어이자
이야기의 힘을 복원하는 언어 혹은 이야기의 힘을 발명하는 언어였다.
그는 미술계와 관객에게 '수작걸기'를 지치지 않고 계속했다.
수작걸기는 그가 의식적으로 구사하는 주 특기다.
뻔뻔스런 얼굴로 명랑하고 당당하게 그는
기존 미술계에 미학적 시비걸기와 테러를 감행했다.
"벽에서 걸어나와 말하고 수작하라",
"충격 없는 문화는 죽음이다"라고 그는 거침없이 주장한다.
임옥상은 순발력과 투지, 근면과 토목으로 엄청난 양의 작업을 쏟아냈다.
작업의 양과 내용, 변화의 궤적이 이만큼 방대하고 충실한 작가를 찾기란 쉽지 않다.
거리낌없고 뻔뻔스럽고 당당하게
그는 동야의 산수화, 추상표현주의, 초현실주의적 몽타주,
하이퍼 리얼리즘, 구조 회화와 미니멀리즘 등 고급미술로부터,
뺑끼 간판 그림, 동화책 그림과 일러스트레이션, 뒷골목 낙서, 반공 포스터나
불온 전단, 무대장치 그림, 그림 일기, 퍼즐 그림, 만화, 벽화 등 실용주의 미술에 이르기까지
온갖 이미지와 기호와 제스처를 한데 끌어와
무차별적으로 뒤섞는다.

성완경

하나. 임옥상의 내용

'나무가 바람에 맞추어 춤춘다.' 그것이 임옥상의 내용이다. 바람을 맞아들이는 몸, 반응하고 응
전하는, 퍼포밍하는 몸, 그것이 임옥상 예술의 자연 곧 내용이다. 내용이란 그러니까 경험을 맞아
들이며 그것에 반응하는 몸, 바람을 맞으며 춤추는 몸이다.

'바람은 결코 한 방향으로만 불지 않는다.' 바람은 사방에서 온다. 그것은 어디에서 왔는지 모르
게 사방에서 와 우리의 몸에 닿는다. 때로는 그 바람이 세다. 세게 불면서 우리의 삶을 때리거나
밀어올린다. 우리가 사는 시대가 대체로 그러하다. 파괴와 변화를 통하여 우리의 몸을 들어올리
는 현대성의 경험, 그것이 우리 시대의 바람이다. 임옥상은 경험하게 하고 변화하게 하는 힘들의
불연속선 위에서 그 바람의 불안한 떠받침에 몸을 맡기며 살아왔다.

임옥상은 연극적 센스의 작가, 우화와 선동의 작가 그리고 거창함과 토목의 작가다. 몸 전체로
흥건히 쏟아 놓거나 토목적으로 거창하게 이루어 내는 저돌성, 그것이 임옥상이다. 그는 또한 행
동, 퍼포밍, 즉흥성의 작가이기도 하다. 최근 몇 년 전부터 그는 결과만이 아니라 움직임과 과정
에 각별한 의미를 부여하는 일련의 작업을 대중과 더불어 거리나 갯벌 등 현장에서 쇼 벌이듯,
혹은 축제처럼 해오고 있다. 이 같은 행동주의와 연행성, 현장성과 즉흥적 변신은 그에겐 본능같
이 익숙한 것이다.

그는 순수한 유희와 행동주의적 참여(정치적 혹은 생태학적)의 두 비탈 사이에서 아슬아슬한 곡
예를 벌인다. 그러면서 어느 정도 성공하거나 압도적으로 성공한다. 실패하기에 그는 에너지가

너무 많고 욕심도 많고 눈치 빠르며 부지런하다. 임옥상은 토목과 저돌성 그리고 순발력과 즉흥성으로 늘 성공하는 디오라마 흥행사였다. 말하자면 스펙터클과 토목의 지점, 퍼포밍과 즉흥성의 지점을 순발력을 갖고 분별하며 이제까지 그럭저럭 잘 써핑해왔다는 것이다. 임옥상 속에는 예술가적 배설과, 사회운동가적 후각, 사업가적 추진력, 계몽주의자적 전위성과 훈육 같은 것들이 한데 섞여 들어 있다. 이 많은 것들이 들어 있어 약간 무거운 몸이지만 여전히 그는 잘 활동하고 있고 전방위적 센스와 부지런함으로, 사업가적 센스와 참여예술가적 공공성으로 우리를 계속 놀라게 하고 있다.

임옥상의 가장 큰 덕성은 생명력 곧 변화와 경험에 대한 적극성과 능동성이다. 이것이 임옥상의 밑천이고 장점이다. 생존의 강렬하고 끈질긴 에너지, 자기 긍정의 정신, 건강한 상식과 깨어 있는 의식, 욕심과 근면성, 기업성(기획성, 엔터프라이즈한다는 의미), 빠른 눈치, 단순화의 힘, 빠르게 중심으로 들어가기, 이런 것들이 임옥상의 기본 생존 능력이자 생명력이다. 근대 이후 국내 작가 중에는 이런 건강하고 깨어 있는 의식이나 강인한 생명력을 가진 작가, 계몽적 지식인 화가이면서 지속적이고 왕성한 활동력을 가진 작가가 많지 않다. 임옥상은 가장 민중적이고 근대적인 표준 한국인의 에너지와 중심에 대한 열망, 그리고 변두리 의식을 가진 작가다. 이러한 의식과 열망은 우리 민족 그리고 우리의 근대적 체험의 아주 중요한 원형을 이루는 부분이기도 하다. 임옥상에게는 그것이 있다.
근대 한국을 살아온 대다수의 보통 사람들, 지지리 고생하면서 열심히 살아온 사람들, 농촌을 떠나 도시에 유입된 많은 평범한 사람들(나도 그중의 하나다)의 삶의 본능 속에는 사회적 상승에

대한 강력한 욕구와 추동력, 더불어 근대적 삶의 형식과 변화, 속도 등에 대한 깊은 매혹과 동경이 있다. 기본적으로 그것은 변두리 삶의 정서다. 변두리 삶의 야생성에 에너지를 공급하는 것은 중심부에 대한 열망이다. 변두리에서 중심부로, 라는 이 도식은 대다수의 보통 사람들이 갖고 있는 삶의 기본 색깔이자 열망이다. 변두리에서 공부하고 중심부로 진출하는 논리, 변두리에서 키워 놓으면 중심부가 데려다 쓰는 논리, 이것이 한국적 생존의 표준이자 성공 신화의 기본이고 근대성의 구조다. 여기에서 말하는 중심부는 서울일 수도 있고 미국일 수도 있다.

'주변부에서 중심부로의 진출'에 대한 열망과 더불어 대부분의 한국인이 버리지 않는 또 한 가지 열망은 파괴와 회귀, 변화와 보신, 발전과 전통을 한꺼번에 거머쥐려는 욕심이다. 이 욕심은 전쟁, 피난, 이농, 가난, 이별 속에서 고통을 겪으면서도 살아남는 것, 계속 커지는 것, 넘쳐나 퍼내어도 마르지 않는 본능 같은 것이다. 한 마디로 그것은 우리 삶의 기본 냄새다. 무자비한 발전과 파괴, 많은 변화와 찢겨짐과 괴멸, 그리고 이 모든 생존의 난리 속에서 우리를 버티게 하는 어머니 같은 것, 짠 눈물과 매운 고추, 땀과 희망, 사랑과 치정, 환희와 보약 같은 것이다(모든 개인의 삶, 세상의 모든 어머니들, 세상의 모든 자식새끼, 세상의 모든 살아남은 사람들의 삶은 얼마나 기구하고 드라마틱한가. 임옥상의 어머니처럼, 임옥상처럼, 그리고 나와 우리 어머니들처럼 말이다. 나의 다른 형제들도 우리의 모든 동료들도 마찬가지다).
온갖 모순과 찢겨짐, 근대화의 속도와 상처에도 불구하고 우리의 보통 민중들은 변화 그 자체에 대하여 긍정적이다. 이러한 긍정, 근대화에 대한 깊은 신뢰, 변화와 호전, 상승과 증식, 자기 성취와 행복, 발전과 확장에 대한 열망이 이렇게도 강한 민족이 있을까. 임옥상은 바로 그런 민중의

한 사람이고(임옥상과 이주일, 전두환 모두가 이 근대화의 거대한 흐름 속에 내던져져 함께 흐르는 군중의 하나, 즉 신학철의 표현을 따른다면 꼭 같은 갑돌이들이다. 임옥상은 열두 살 때 아버지를 따라 부여에서 서울로 이사 왔다), 꼭 같은 갑돌이로서 나누고 있는 열망, 그것이 그의 생명력이고 밑천이다. 그가 가장 저항적인 순간, 이를테면 분단과 개발 독재, 국가주의나 기업주의, 공해, 미군 주둔 등에 대해 비판적인 순간에도 그 밑을 도도히 흐르고 있는 것은 이 생명력이고 변화에 대한 긍정이다. 현실에 대한 임옥상의 어떤 냉소와 비판과 공격도 결국은 그 생명력의 이름으로, 긍정적 근대성의 이름으로 민중의 상식으로 행해지는 것이다.

임옥상은 한국적 근대성과 민중의 상식을 견인하는 계몽적 전위의 즐거움을 지치지 않고 만끽한다. 그는 근대성의 한가운데에 부는 바람, 변화라는 바람을 기꺼이 맞으려고 두 팔을 벌리고 몸을 흔들고 오리 궁둥이를 흔든다. 무슨 연대나 운동단체 사람들과 같이 놀기도 하고 성명서를 낭독하고 저항적 축제판을 꾸미기도 한다, 변화와 경험을 받아들이는 적극성, 온몸으로 바람을 맞으며 몸을 움직이는, 뒤틀거나 숙이거나 일으켜 세우는, 혹은 춤을 추는 혹은 흥건히 쏟아놓으며 기진하는 그 적극성과 총체 연극성 같은 것, 난리치는 몸, 퍼포밍하는 몸, 노 젓는 소리처럼 삐걱대며 앞으로 나아가는 몸, 그것이 임옥상이다. 핵심은 이 전체성, 전면적 퍼포먼스, 상식적 대중주의 속으로, 근대적 의식의 바다로 삐걱거리며 앞으로 나아가는 몸, 토목의 배 혹은 축제의 배다. 이것이 임옥상의 근대성이고 내용이다.

둘. 임옥상의 그림

임옥상은 분명히 한 시대의 풍경 위에 우뚝 솟은 실루엣으로 잡힌다. 개인적·역사적으로 고단한 삶, 그것이 우리 시대의 삶이었다. 우리들의 고단한 삶의 그 힘겨움과 모순을 열정적으로 껴안으려 한 것, 시대와 역사의 격동 위에 자신을 포개놓으려 한 것, 그것만으로도 그는 한 시대의 화가였다고 분명히 말할 만하다. 임옥상은 '모든 것에 관계하는' 전면적인 화가이기를, 역사 의식으로 살아 있는 의식화된 화가로서 작업하기를 꿈꾸었던 화가다. 그리고 그는 그렇게 꿈을 꾸며 정말 그 자신의 말처럼 "그림으로 말하고 그림으로 울고 웃으며" 한 시대를 살았다.

그는 한 시대의 진실과 폭력과 모순을 온몸으로 껴안으려 했고 그것을 충격적이고도 기이한, 뚝딱 도깨비 방망이 같고, 우화적, 혹은 초현실주의적이면서도 현실주의적인, 무어라 이름 붙이기 힘든 이상한 혼성적 조형언어로 표현했다. 무언가 풋풋하고 신선한 것, 소박하고 발명적인 것, 마성적이고 집요한 것, 이런 특징들이 하나로 혼합되어 있다고 할까? 특히 70년대 후반과 80년대 전반 그의 작업이 그러했다. 충격, 현실성, 혼성, 기이함이 이 시기 그의 작업의 지배적인 인상이라고 할 수 있다. 그런데 이 특질을 재주와 재미의 차원에서만 설명한다면, 이것은 그의 예술적 자질의 진정한 핵심을 놓치는 일이 될 것이다.

임옥상의 언어는 소박한 발명의 언어이고 뚝심의 언어다. 임옥상은 그림이 무엇인가를 실어 나를 수 있다고 믿고 그것을 추구하는 화가다. 이 전달에 대한 충동 이야기의 이심전심과 전염성에 대한 기대, 이야기 만들기에 대한 욕구, 이야기 그림의 발명에 대한, 그리고 그림을 보는 (가

능한) 태도들에 대한 거리낌 없는 제안, 그것이 임옥상의 화가적 재능의 가장 중요한 포인트다. 즉 그림의 프라그마틱스에 대한 제안의 자유로움에 그의 진정한 재능과 전위성이 있다는 것이다. 그림이 무엇을 얘기할 수 있는가에 대한, 우리가 그림에 대하여 어떤 태도를 가질 수 있는가에 대한 거리낌 없는 제안, 그리고 그것을 가능하게 한 자유로운 상상과 당당함, 그것이 그의 화가적 자질의 핵심적 덕성이라고 나는 본다.

임옥상의 언어는 발명과 뚝심의 언어일 뿐 아니라 테러와 충격의 언어이기도 하다. 발명과 테러, 뚝심과 충격은 사실 그의 작업 속에서 서로 분리하기 힘든 특성들이다. 임옥상은 '그림이란 무엇이든 될 수 있다'고 생각한다. 또한 그는 그림은 그림을 보는 관객의 태도를 (단순하고 경건한 미학주의로부터) 훨씬 다양하고 현실적이고 야생적이고 무정부주의적인 태도로 해방시킬 수 있다고 생각하는 화가다. 이 점이 그의 진짜 재능과 전위적 가치이다. 임옥상식 그리기의 자연스러움과 당당함, 에너지와 매혹이 여기에 있다.

우리의 현대미술사 특히 80년대 현대미술의 역사―70년대의 미니멀리즘의 그 얌전하고 도식적인 미학 혹은 태도와 급격한 단절을 이루는 80년대 '새로운 미술'(그것을 민중미술이라고 부르든, 현실주의 미학이란 이름으로 부르든)의 역사―속에서 임옥상의 예술이 차지하는 특별한 가치가 있다면 그것이 우선 밝혀져야 하리라고 본다. 민정기의 〈구신〉이나 〈포옹〉이나 〈돼지 그림〉이 이미지 효능의 맥락을 새롭게 회복하면서 회화의 새로운 용처를, 그리고 그것의 새로운 문화적 텍스트를 발명했듯이, 임옥상의 많은 작품들은 그림 보는 태도를 더 현실적이고 자유로운 쪽으로 유쾌하게 밀어붙인 해방적 제안들이자, 70년대의 미적 발기의 임포를 치유하는 당당

하고 뻔뻔스럽고 전위적인 미덕을 공유하고 있는 작업들이라고 할 수 있다. 따지고 보면 오윤의 〈안전모〉와 〈마케팅〉 연작들이나, 주재환의 〈몬드리안 호텔〉, 이태호의 〈장승〉을 비롯하여 '현실과 발언' 동인들의 초기작 상당수가 이 점에서 동일한 미덕을 나누어 갖고 있다고 할 수 있다.

그림을 보는 태도의 정상화와 다양화 제도권 미술의 신화 깨뜨리기, 이미지의 현실주의적이고도 대중적인 소통 기능의 회복, 이미지 주변의 다양한 컨텍스트에 대한 상상력이야말로 이 시기 새로운 작가들의 작업과 그 활력을 돌이켜볼 때, 언급될 가치가 있는 매우 중요한 미덕이었다고 할 수 있다. 임옥상의 작업은 그중 특히 주목해볼 만한 전위적 사례의 하나였다(역으로 이 프라그마틱스에 대한 상상력의 점진적 표준화, 자유와 발명의 점진적 폐색, 미술에 대한 도구주의적·경험주의적 태도의 일반화는 민중미술의 쇠퇴에 중요한 원인이 된다. 미술제도의 내부와 외부를 동시에 조망할 수 있는 개념주의적 사유의 틀을 확보하지 못한 점이나 모더니즘에 대한 과도한 냉소주의와 무지도 또한 이 쇠퇴의 중요한 원인으로 꼽을 수 있다).

임옥상의 조형언어는 대중의 잠든 의식과 미술계의 무기력하고 안일한 미적 감수성에 테러를 가하는 언어이자 이야기의 힘을 복원하는 언어 혹은 이야기의 힘을 발명하는 언어였다. 그는 미술계와 관객에게 '수작걸기'를 지치지 않고 계속했다. 수작걸기는 그가 의식적으로 구사하는 주 특기다. 뻔뻔스런 얼굴로 명랑하고 당당하게 그는 기존 미술계에 미학적 시비걸기와 테러를 감행했다. "벽에서 걸어나와 말하고 수작하라", "충격 없는 문화는 죽음이다"라고 그는 거침없이 주장한다. 그 주장이 공허하게 들리지 않을 만큼 그는 열심히 그렸다.

흥건하게 고이도록 쏟아내는 것, 뻔뻔스럽고 도취된 얼굴로 지칠 때까지 교접하는 것, 이것이 그

의 작업이다. 접붙이는 것, 무당처럼 영매처럼 접신하는 것, 땅과 하늘을 함께 뒤집고, 피의 색깔과 노을의 색깔을 혼동시키는 것, 현실과 초현실을 영매하는 것, 하늘과 땅이 서로를 저주하고, 도깨비와 임금이, 우화와 현실이 서로 자리를 바꾸는 것, 노출과 깜짝쇼와 변신술 등 다양하고 화려한 도화술사의 작업이었다.

껍질과 진실이 한데 섞인 기이한 하이브리드(혼성) 스펙터클, 그것이 그의 작업의 기본이었다. 임옥상은 순발력과 투지, 근면과 토목으로 엄청난 양의 작업을 쏟아냈다. 작업의 양과 내용, 변화의 궤적이 이만큼 방대하고 충실한 작가를 찾기란 쉽지 않다. 이미지들의 충격적 (탈)구성 내지 데페이즈망에 의한, 현실과 우화가 한데 뒤섞인 기이하고도 강력한, 터무니없고도 가소로운 하이브리드 스펙터클이었다. 이야기의 힘을 복원시키려는 본능, 미술의 기능을 발명하고 확장하려는 욕구가 이 혼성적 스펙터클의 뿌리다. 발명과 혼성의 형식은 다양하고 게걸스럽고 무차별적이다.

거리낌없고 뻔뻔스럽고 당당하게 그는 동양의 산수화, 추상표현주의, 초현실주의적 몽타주, 하이퍼 리얼리즘, 구조 회화와 미니멀리즘 등 고급미술로부터, 뺑끼 간판 그림, 동화책 그림과 일러스트레이션, 뒷골목 낙서, 반공 포스터나 불온 전단, 무대장치 그림, 그림 일기, 퍼즐 그림, 만화, 벽화 등 실용주의 미술에 이르기까지 온갖 이미지와 기호와 제스처를 한데 끌어와 무차별적으로 뒤섞는다. 산수화와 디즈니랜드, 고급 회화와 선전 전단, 미술과 연극, 공예와 몽타주, 토목과 풍자를 뒤섞는 그 세속성과 실용성으로 임옥상은 꽃밭과 지옥, 중심과 변두리, 예쁜 그림과 가투, 갤러리와 현장 사이의 경계를 흐트러트리며 자신의 보드빌(거리 연극) 무대를 세운다.

임옥상이 쉽게 그리기를 마다하지 않는 화가라는 점을 이해하는 일은 중요하다. 임옥상은 그 쉽

게 그리기의 자유로움으로, 그 뻔뻔스런 오리 궁둥이 춤으로, 당대의 사회 현실과 문화를 가로지르며 금기와 억압과 불안을 조롱하고, 두려움과 허위 의식을 폭로하고, 황량한 전 근대의 들판에 저항의 들불을 지피는 일을 즐겼다. 쉽게 그리기의 그 자유와 용기는 여러 겹의 저항을 내포한 것이었다. 그것은 사회로부터 유리된 기존 미술의 신화와 허구에 대한 거부이자, 광주민중항쟁 이후 이 사회에 또아리를 튼 전두환 체제의 억압성과 비정통성에 대한 저항, 그리고 당시 사회 속에서의 언론과 대학, 문화계 등 지식인 사회의 무력감에 대한 자괴감의 표현이었을 것이다. 아무튼 임옥상은 그 특유의 쉽게 그리기의 자유와, 때로는 무슨 암호나 수수께끼 같은 혼성적이고 기이한 회화 형식으로, 자기가 건너고 있던 한 시대의 착잡하고 복합적인 양상을 폭로하고 은유하고 저주하고 선동하는 일을 쉬지 않고 했다. 이런 일에 있어서 그는 단연 다른 사람의 추종을 불허하는 재능이 있었다. 80년대 초 임옥상은 인생과 예술에 대해 다음과 같이 말한다.

그러므로 나는 모든 것에 관계할 것이다. 그 어디에고 들러붙는다. 끈끈하게 들러붙어 흥건히 쏟아놓는다. 그리고 접목한다. 신성하다는 예술의 탈로 얼마나 많은 기만이 있는가. 껍질을 벗기는 것이다. 까고 뒤집어 폭로하는 것이다. 진실의 문턱에 다가가기 위해 우리 모두는 아파야 한다.

아름답고 밝은 것은 그대로 좋다. 더 나아지기 위해 어둡고 칙칙하고 질척이는 곳을 더듬으며 그곳에서 우리는 넘어지고 까져야 한다. 인습의 굴레, 역사의 층, 철학의 늪, 예술의 허위, 문명의 우상 그 모두를 헤쳐 내 눈으로 귀로 혀로 손으로 만져 느껴 보자. 맞서자. 이

세계에 한 인간으로 부딪쳐 보자.

인생과 예술에 대한 임옥상의 기본 자세와 저력은 이 맞섬의 용기와 자의식에 바탕을 둔다. 이 점은 임목상 예술의 당당함과 긍정적 태도를 이해하는 데 중요한 단서가 된다. 임옥상의 깡패와 토목 뒤에는 나름대로의 뚜렷한 역사인식과 자아의식이 깔려 있다.

임옥상에게 있어 미술은 무엇보다도 역사인식과 자아실현을 위한 의식화의 과정으로 인식된다. "의식한 것을 표현하고 제작하면서 미처 의식하지 못한 것을 깨닫고 심화해 가는 의식화의 과정 으로서만 미술은 그 위치를 확보할 수 있다"고 그는 믿는다. 그는 "벽에서 걸어나와 말하고 수작 하는 미술, 잠든 의식을 깨우고 두들기는 미술"을 해야 한다고 절박하게 깨닫는다. "인간의 전면 적 문제로 확산된 미술, 통합적이고 적극적인 미술의 기능 회복"을 꿈꾸는 것이다. 이 점에서 그 는 본질적으로 그 스스로가 '내용주의자'로서 미술을 하는 사람이다. 새로운 내용에 기반하여 새 로운 형식을 꿈꾸는 것, 그것이 임옥상의 내용주의. 새로운 내용은 어디서 오는가? 그것은 역 사인식과 현실인식에서 온다. 결국 역사와 시대 속에서 산다는 의식을 갖고 작업하면서 자아실 현을 꿈꾸는 것. 이것이 임옥상 예술의 기본 태도이자 내용이라고 할 수 있다. 여기에는 개인으 로서, 사회인으로서의 그의 삶의 모든 경험이 관계된다. 부여, 서울 변두리 중심(영등포), 미술반 원, 재수생, 서울 미대 입학과 연극반 활동, 입주 가정교사, 군 방위병 복무, 중학교 미술교사, 70 년대의 암중모색, 광주교육대학 교수 재직 시 겪은 5·18 광주민중항쟁, '현실과 발언' 동인 활 동, 전주대 교수, 프랑스 유학, 민족미술협의회, 가투와 인사동, 미국 여행 그리고 어머니의 아들, 아내의 남편, 두 아이의 아버지, 연애, 독신남 생활 등.

특히 5·18 광주민중항쟁의 체험은 그의 예술의 길에 지워지지 않는 흔적을 남긴 것으로 보인다. 5·18 민중항쟁 당시 임옥상은 광주교대 선생으로 이 사건을 현지에서 겪었다. '현실과 발언' 초창기 작업의 스케일과 그 파괴적 형식, 그 이름 붙이기 힘든 독특한 혼성과 깡패와 토목적 에너지는 분명히 5·18이라는 '하늘이 놀라고 땅이 흔들린' 그 사건의 엄청난 스케일과 폭력성이 준 외상(外傷, 트로마)과 분명히 연관이 있다. 5·18의 체험이 준 경악과 분노와 저항이 기괴하고 미학적이며, 폭력적이고 은유적인 이 무렵 많은 작품들의 형식의 기원을 이룬다.

임옥상의 조형언어는 기본적으로 시각적 충격에 기반한 조형언어, 대립과 대위법의 언어다. 임옥상의 대립과 충격의 언어는 우리 시대 특유의 갈등과 모순 콘트라스트와 혼란을 걸러내는 데 효과적인 언어였다고 할 수 있다. 우리 시대는 대립과 갈등이 다양한 형태로 존재했다. 농촌과 도시, 풍요와 가난, 전통과 현대, 파괴와 건설, 지역과 중심 등 대립과 갈등이 항상 존재한다. 임옥상은 이 같은 우리 시대의 현실상을 일반 사람들이 이해할 수 있는 쉽고도 대중적인 언어로, 공감을 자아내는 대중적 서사로 표현해 왔다. 그의 작품은 사실주의적, 재현적 세계에만 머물지 않고 초현실주의적 표현 어법, 암유와 상징 등을 효과적으로 구사하고 있다.

임옥상의 79년 〈땅〉 연작, 80년의 〈웅덩이〉와 〈색종이〉 등의 작품은 당시의 사회적 격동을 암유적으로 표현한 작품들이다. 그는 자연을 그리되, 그것을 초현실적이고 충격적인 방식으로 그렸다. 그 충격은 농촌의 황폐화, 도시화 현상 등 개발독재의 속도와 폭력을, 그리고 정치적 격동 등을 웅축시켜 낸다. 충격의 예는 그 밖에도 많다. 해삼 같은 살껍질 없는 징그러운 벌레들로 뒤덮인 〈메마른 나무〉가 정통성 없는 군부정권의 등장 그리고 그로 인해 암울해진, 지지리 재수 없는 불길한 세상에 대한 불안과 혐오를 함축하고 있다면, 요염하고 화려한 자태를 다투는 〈꽃밭〉의

초현실적이며 인공적인 느낌의 꽃들은 여기에 소비의 시대, 스펙터클의 시대를 보는 작가의 착잡한 심기까지 추가한 작품으로 읽힌다.

임옥상은 우리 시대의 사회사적 정치사적 화두, 혹은 민중적 화두를 끈질기게 다루어 온 작가다. 83년 작 〈가족〉이 주한 미군 기지촌 여인의 불안한 운명과 혼혈아 문제, 미군 주둔 문제 등을 특이하게 함축적인 서사로 다룬 것이라면, 군중들의 머리 위로 화면 가득히 흩날리는 〈색종이〉는 80년대에서 90년대로 이어질 대중 투쟁과 가투를 예고한 작품이라고 할 수 있다. 87년 앙굴렘 미술학교 유학 시절에 그린 〈아프리카 현대사〉가 세계식민주의의 현실을 바라보는 작가의 시각을 영화적 몽타주와 벽화적 서사로 형상화한 것이라면, 88년의 〈우리동네〉 연작은 우리의 일상적 동네 풍경 속에 87년 대투쟁 이후의 국내 정치 상황의 덧없는 변전을 바라보는 작가의 착잡한 심상이 투사된 작품이라 할 수 있을 것이다.

셋. 임옥상의 활강술 또는 변신

대중예술가 임옥상은 80년대에 그 작업의 토목과 마술로 우리를 사로잡았던 민중미술계의 화가다. 토목과 마술만이 아니다. 그는 땅의 굴곡과 바람을 따라 활강하기의 그 자유로움으로 90년대를 넘어 2000년대로 자신의 대중주의적 인기를 새로운 대중참여적 전위예술로 이월시키는 데 성공했다. 시대의 시공간 속을 활강하며 미끄러지는 폼이, 살찐 수퍼맨처럼 툽툽한 맛이 없지 않고 좀 위태위태했었는데 어쨌든 그는 활강에 성공했고, 여의도 둔치에서든 서해안 갯벌에서든 인사동 거리에서든 건재하고 있다. 거듭 나기, 새로 나기, 계속 배설할 수 있는 특권을 지키기. 사

실 이것도 인품과 철학과 재능이 있어야 가능한 일일 것이다.

임옥상은 적절한 타이밍에 기민한 변신으로 그 특권을 갱신하고 지속시키는 데 성공했다. 바로 이 부분에서 임옥상이라는 호모 폴리티쿠스 혹은 임옥상의 정치적 후각에 대하여 한번 짚고 넘어가야 할 것 같다. 또한 81년, 임옥상이 '진실의 문턱에 이르는 날까지'란 글에서 토로했던 70년대 후반과 80년대 전반기 작업의 그 당당함과 젊은 패기로부터, 그리고 그 연장선상에서의 80년대 말의 이른바 '노동자 당파성'에 바탕을 둔 '변혁적 현실주의'(벌써 여기에 약간 너무 힘이 들어갔다)를 거쳐 아슬아슬하게, 그리고 약간은 가볍게, 최근의 '생태주의 미술'이나 '대중 참여 프로그램'(최근 임옥상은 땅, 생태주의, 생명력, 종합적 인간을 자본, 권력, 대중에 대한 반대항으로 대립시키면서 작업하는 새로운 행동주의 미술을 주창하고 있다)으로 이어지기까지. 이것이 그의 변신의 궤적이라면 이것을 보다 구체적으로 역사 속에서 점검하고 음미해볼 필요도 있을 것이다.

임옥상은 대중주의자이다. 전위적이기도 하다. 엄밀하게 말한다면 대중주의적 전위미술가라고 할까. 본래부터 임옥상의 미술은 순수하고 형식주의적인 미술의 틀을 넘어선 미술, 사회적 현실의 역동성과 변화와 다면성에 화답하는 '비순수의 미술'이었다. 임옥상은 이 비순수를 통하여 대중에 가까이 다가가고 대중에게 말을 거는 미술, 살아 있는 미술을 하고자 했다. 임옥상은 작품의 형식만이 아니라 작가적 활동 방식에서도 복합적인 작가였다.

그는 갤러리 아티스트이자 동시에 문화운동가, 운동권 예술가, 사회활동가이기도 했다. 또한 그는 지하철 벽화 등 공공장소의 미술가이기도 했고 이벤트, 설치예술, 해프닝의 작가이기도 했다. 서대문형무소에 설치한 〈작은 감옥, 큰 감옥〉 같은 설치미술 작업이나, 신학철 씨의 〈모내기〉 작

품에 대한 유죄 판결 직후 이 판결에 대한 항의의 목적으로 주변의 작가들에게 보냈던, 위협적이고 코믹한 어투의 이상한 가짜 편지보내기 이벤트, 인사동 거리와 여의도 한강변 둔치에서 벌이는 '당신도 예술가' 행사, '구림 마을 프로젝트'의 흙 작업 등의 예에서 보듯 임옥상은 타블로 작업을 넘어 문화운동, 거리의 예술, 이벤트와 해프닝, 공공예술 프로젝트 등 다양한 작업을 보여주었다(임옥상은 일찍부터 흙에 주목하고 흙으로 작업을 많이 했다. 초기작들에서의 흙이 대지, 자연, 농촌 등을 상징하는 것이었다면 95년 광주 비엔날레 이후 임옥상의 작업에서 흙은 보다 포괄적이고 보편문화적인 은유로서의 흙, 생태적이고 생산적인 의미가 더 강조되는 흙이라고 할 수 있다. 이제 그것은 설치미술, 환경미술, 현대미술, 부조, 조각, 환경 자체로서의 흙 등으로 더욱 다원화된다).

그러나 작업의 다양성 그 자체보다 더 중요한 것은 시대적 상황의 변화에 대한 그의 긍정적 사유 방식이라 할 수 있다. 그는 포지티브하고 실질적인 것을 사랑한다. 그의 아호 '한바람'처럼 그는 큰 스케일로 그리고 넝쿨식물처럼 왕성하게 펼치는 창작력으로 현실에 대해 항상 능동적인 반응을 하며 살아 왔다. 그는 현실의 변화에 실질적이고 기민한 대응을 하면서, 다양한 얼굴의 자기 변신을 이루어 왔다. 바로 이 기민성과 변신의 다면성이 그를 복합성과 모호성의 영역에 놓이게 한다. 그는 민중성과 현대성, 운동성과 상업성이 혼재하는 아슬아슬한 경계의 영역에서 자기 변신과 흥행의 성공을 이루어 왔다.

임옥상 속에서는 대중주의와 전위주의, 민중미술과 갤러리 미술이 모호하게 혼재한다. 이 복합성과 모호성을 이끌고 다니며 임옥상은 항상 성공한 작가였다. 물론 아주 성공했다기보다는 그럭저럭 성공한 정도이긴 하지만 자타가 인정하는 역량 있는 민중미술가이자 현대 미술계, 혹은

미술관, 화랑 등 이른바 제도권 미술계에서까지 대체로 환영받는 작가로 입지할 만큼 그는 스타 작가가 되었다. 아직도 꼬리표가 떨어지지 않은 운동권 작가 내지 저항적 지식인 작가이자, 인사동식 혹은 평창동식 거대 갤러리의 후견 속에서 스타성과 상업성도 웬만큼 누리고 있는 복합적 얼굴의 성공한 작가가 임옥상이다. 이 복합적 활동 역량과 스타성은 그의 인생적, 예술적 장점을 증거하는 매력 있는 부분이기도 하지만 또한 그의 취약점을 모호성 속으로 감추어 버리는 기능을 하는 위험한 요소일 수도 있다.

인사동에서 혹은 평창동에서 예술을 얘기하기의 어려움, 이 나라에서 예술하기의 어려움, 그 어려움은 미학적인 것만이 아니라 도덕적 정치적인 것까지 포괄하는 그런 어려움, 한 마디로 표현하자면, 좀 어려운 용어이긴 하지만 그대로 쓴다면 '개념주의적 상황'의 어려움이라 할 수 있다. 말하자면 우리 모두는 전근대와 후진 그리고 변두리에, 그러면서도 예술의 신비주의와 그 제도적 폭력 속에 있다는 것, 그것이 우리 현실의 '개념주의적 상황'이다. 개념주의적 시각에서 조망할 수 있는, 그럼으로써 예술의 미학성과 정치성 그리고 역사성의 문제를 한꺼번에 얻는 시야의 획득이 비로소 가능한 시점이라는 말로 이 '개념주의적 조망'의 뜻을 이해해 주기 바란다. 이것이 진정한 현실 인식이라면 바로 이런 현실 인식에 기초할 때 제기될 수 있는 문제를 지금 말하고 있는 것이다.

예술이란 인사동에서건 그리고 심지어 운동권에서도 신비하고 낡은 것이며 모호한 것이다. 이 틀을 벗어나는 것이 쉬운 일이 아니다. 개념주의적 조망을 갖는다는 것은 역사적이고 정치적이며 미학적인 조망 곧 언어적 문화적 조망을 갖는다는 것이다. 이것은 진정한 변화를 위한 필수 조건이다. 이 조건에 걸맞는 새로운 것, 진정한 변화에 가늠하는 새로운 것을 예술에서 한다는 것, 그것이 정말 어려운 것이다. 진정한 전위성을 성취한다는 것은 정말 쉽지 않은 일이다. 세속적으로 통용되는 전위성의 허구와 한계가 무엇인지도 알아야 한다.

임옥상은 그 자신의 아호인 '한바람'처럼 큰 것을 지향하는 작가다. 그러나 '큰 것'이 쉬운 일은 아니다. 한쪽으로 도덕성과 정치성, 다른 한쪽으로 미학성과 언어성의 문제는 예술에서 피할 수 없는 문제다. 이 양자의 문제를 한꺼번에 푼다는 것은 그렇게 중요하면서도 어려운 과제이다. 경계해야 할 것은 그 양자의 절충적 해결의 방식이고, 그 절충적 해결에 의한 대충의 성공의 주변을 벗어나지 못하는 일이다. 임옥상의 예술이 보여 온 복합성이 이런 의미의 절충성의 수준인지 아닌지를 잘 가늠해 보는 것도 중요하다.

임옥상은 운동성과 예술성이라는 두 개의 밭 사이에서 밭을 갈아 왔다고 할 수 있다. 그런데 그 밭이 너무 적당한 정도로 기름진 고만고만한 밭이 아니었는지 질문해 봐야 할 것이다. 이를테면 '인사동 민중미술'이라고 불리울 그런 손쉬운 밭이 아니었는지 자문해 봐야 한다는 것이다.

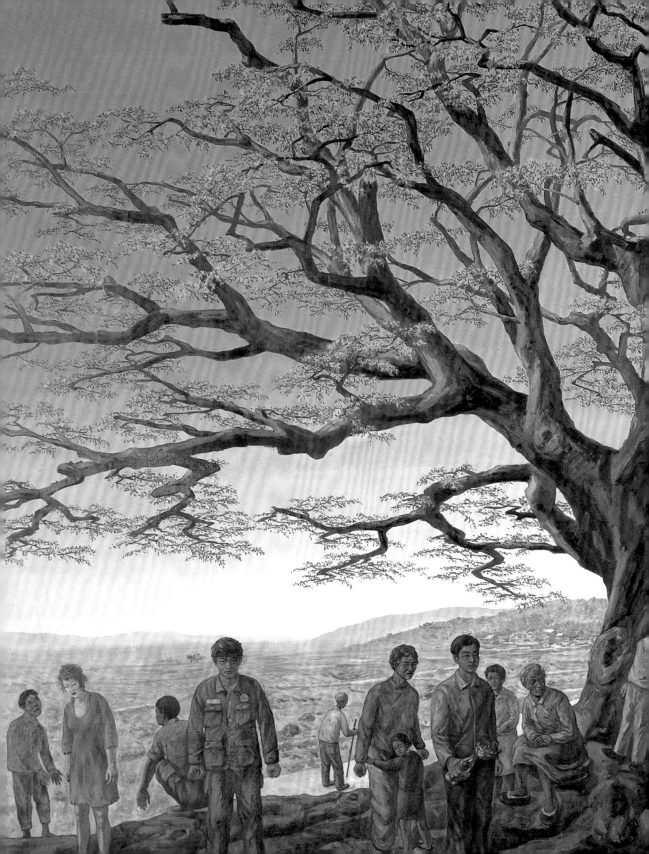

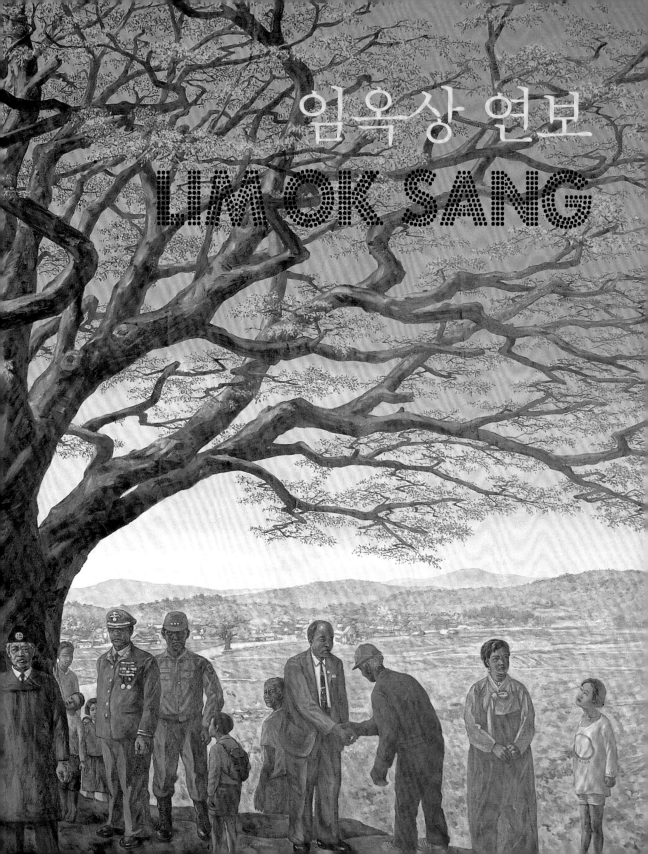

1950	충남 부여군 부여읍 상금리에서 아버지 임영수와 어머니 전예식의 삼형제 중 장남으로 태어났다. 부여읍 상금리는 전형적인 시골 농촌으로 이후 나의 성격 형성에 많은 영향을 주었으며, 이곳에서 1962년 서울 영등포로 이사할 때까지 살았다.
1954	모든 가족을 남겨두고 아버지 혼자 서울 피혁공장으로 떠났다.
1955	부여군 송간초등학교에 입학, 1학년 때부터 나는 그림에 흥미를 느꼈다.
1957	초등학교 3학년 도덕시간, 밀레 같은 화가가 되겠다고 장래의 희망을 발표하였다.
1961	부여중학교에 입학하였으나 부여초등학교와 백제초등학교 출신 미술반 아이들 실력에 주눅들어 감히 미술반에 지원하지 못하고 그 주위만 맴돌았다(당시까지만 해도 매우 수줍어하고 겁도 많은 내성적인 성격의 아이였다). 그해 5월 어느 날, 윤완호 미술선생님의 배려로 드디어 꿈에 그리던 미술반원이 되었다. 자상하고 따뜻한 윤 선생님의 지도를 받으며 그림 그리기에 열중하였다. 큰어머니가 돌아가셨으며, 나를 제외한 어머니와 두 남동생은 아버지가 계시는 서울 영등포로 이사하였다.
1962	가족을 따라 서울로 올라갔다. 서울 영등포중학교로 전학하였고 역시 미술반에서 활동하였다. 홍익대학교 전국미술대회에 출전하여 특선하였다.
1963	치명적인 실수로 인하여 고등학교 입시에 낙방하였다. 열등 의식에 사로잡혀 사춘기를 보내며, 재수를 준비 하였다.
1965	서울 용산고등학교에 입학하였다. 교내 미술대회에서 최고상을 받았으며, 김응래 등 선배들의 권유로 미술반 활동을 시작하였다.
1967	서울대학교 미술대학 응용미술학과를 지원하기로 결심하였다. 수도여사대 전국미술대회에서 최고상을 받았다.
1968	제2지망으로 지원하였던 서울대학교 미술대학 회화과에 합격하였다. 입주 가정교사 아르바이트를 하면서 연극반 활동도 하였다. 신경호, 민정기 등을 만나게 되었다.
1969	연극 〈문 밖에서〉의 카바레 주인으로 출연하였다.

아버지가 정년퇴직하시고 부모님이 다시 부여로 내려가셨다.

1970 동양화를 전공할까 하는 갈등도 있었지만, 결국 서양화를 선택하였다.
연극 〈학춤〉으로 전국대학 연극경연대회에서 우수상을 받았다. 당시 '염소 영감' 역을 맡았다.

1971 고혈압으로 고생하시던 아버지가 68세로 세상을 떠나셨다.
연극 〈신의 대리인〉에 '대령' 역으로 출연하였다. 신경호, 민정기 등과 '6인 회화전'을 가졌다.

1972 경제적 어려움과 박정희의 유신 독재 체제 등으로 극한 의식에 사로잡혀 지냈으며, 첫사랑에 실패하였다.
대학을 졸업하고 동 대학원에 진학하였다.
신경호와의 인연으로 김진환, 김진성, 김재홍 등 다른 대학 선배들과 교우하였다. 대학원 진학과 함께 그동안 하지 못했던 공부를 다시 시작, 닥치는 대로 책을 읽었다. 대학 4년 간의 미술수업에 회의하던 나는 나름대로 새로운 출발을 위한 다짐과 꿈에 부풀었다. 김경인 선배의 〈맹인〉 연작을 보고 깊은 감명을 받았다.

1973 시간·죽음·영원성·윤회 등의 문제에 관심을 가졌다. 미술은 전통에 기반을 두되 역사 의식과 현실 인식이 반영되어야 할 것이라고 나름대로 확신을 갖기 시작하였다.

1974 '한국현대미술의 개념 설정에 관한 연구'라는 제목으로 석사 논문을 제출하고 대학원을 졸업하였다(유근준 교수는 당시 이 논문은 논문이 아니라 일종의 수필로서 심사 대상이 될 수 없다고 심사 불가 판정을 내렸다. 많은 수정과 보완 끝에 논문 심사에 간신히 통과되었다). 유 교수는 내가 주장하는 그림을 자기 그림으로 예시하라고 논문 발표 심사장에서 계속 요구하고, 나는 논문은 논문일 뿐 그런 예시물을 보일 이유가 없다고 맞섰다.
'십이월전' 창립 및 창립전에 작품 〈유관순〉을 출품하였다. 구성원으로는 김범열, 최인수, 최남진, 신경호, 민정기, 원승덕, 소완수, 한운성, 김정현 등이었다. '십이월전'은 해마다 12월에 가졌기 때문에 붙인 이름이다.
동성고등학교 미술강사로 지내는 중 어머니가 서울로 이사와 돈암동에 짐을 풀었다.

1975 중앙여중 미술교사로 재직하였다.

1976 〈땅〉 연작을 그리기 시작하였다. 당시 방위 복무를 하면서 신경호, 민정기와 '3인전'을 가졌다.

1977 창문여중 미술교사로 재직, '제3그룹전'에 합류하였다.

1978 한애규와 결혼하였다.
전주대학 강사로 출강하였다.

1979 광주교육대학의 전임강사로 있으면서 광주의 매력에 도취되었다. '현실과 발언' 동인을 창립하였다.
딸 임나무를 환희와 축복 속에서 얻었다.

1980 '2000년전'을 창립하였다.
광주민중항쟁이 일어났다. 낙관적이며 다소 낭만적이기까지 한 기존의 관념론적 역사 의식에 새로운 전환을 맞았다. 미술회관의 '현실과 발언 창립전'이 당국의 제지로 무산되고, 동산방화방에서 당초의 출품작 〈신문〉 대신

〈웅덩이〉와 〈하늘〉을 전시하면서 창립전을 가졌다.

1981 전주대학으로 학교를 옮기고, 9월 미술회관에서 제1회 개인전을 열었다. '충격적 상상력'이라는 찬사를 받으며
 화단에 진입한 뒤 나는 '현실과 발언'의 '도시와 시각전', '제3그룹전', '십이월전' 등 많은 전시회에 참여하였다.
 시인 김용택을 만났다.

1982 당국으로부터 〈땅〉·〈불〉·〈얼룩〉·〈웅덩이〉 등 4점을 압수당하고 문공부에 경위서를 제출하였다. 이로 인해 학
 교에서 경고를 받고 시말서를 썼다. 그들의 주장에 따르면 내가 '좌경 용공'이기 때문이란다.

1983 '현실과 발언'의 '행복의 모습전', '정예작가 초대전', '문제작가전' 등에 출품하며 활발한 활동을 하였다. 첫 종이
 부조 작품을 발표하였고, 서울미술관에서 개인전을 성공적으로 열었다.

1984 가족과 함께 프랑스로 유학, 앙굴렘 미술학교에 입학하였다. 〈아프리카 현대사〉를 그리기 시작하였고 독일, 네덜
 란드, 벨기에, 룩셈부르크, 스페인 등을 여행하였다. 당시 나는 일주일에 한 번씩 한국의 신문을 받아보며 한국에
 돌아가면 독재와 싸우겠다고 다짐하였다.

1985 베를린, 스위스, 영국, 프랑스 등을 여행하였다.
 학원미술상을 수상하였다.

1986 앙굴렘 미술학교 졸업, 디플름을 취득하였다. 〈아프리카 현대사〉 2부를 완성하였다. 앙굴렘에서 전시회를 가졌
 다. 라벤나, 파도바, 아시시, 베니스, 로마, 카라라, 시실리 등을 여행하였다.
 귀국하여 최유찬 등과 함께 전북민주교수회를 조직하였다. 85년 창립된 민족미술협의회에서 활동하였다.

1987 밀라노 트리엔날레에 〈달동네의 딜레마〉를 출품하였다.
 《남민》에 〈전북미술 어떻게 할 것인가〉를 게재하였다.

1988 '아프리카 현대사전'을 가나화랑에서 가졌다.

1989 함부르크의 아트페어 '포름'에 단독으로 참가하였다.
 김희경을 만나게 되었다.

1990 '우리 시대의 풍경' 개인전을 전주 온다라미술관에서 가졌다. 또 '들·바람·사람들'이라는 동인을 결성하여 창립
 전을 가졌다. 〈6·25 후 김씨 일가〉 등을 출품하였다.

1991 '임옥상 회화 초대전'을 호암갤러리에서 가졌다. 김지하의 '모로 누운 부처' (《동아일보》 연재)에 삽화를 그렸으
 나, 그해 5월 5일 《조선일보》에 기고한 김지하의 〈죽음의 굿판을 집어치워라〉라는 글에 나는 충격을 받고 깨진
 〈거울〉을 보고 있는 김지하를 신문에 '모로 누운 돌부처' 삽화로 싣는 바람에 연재는 중단되고 말았다.

1992 12년을 몸담았던 전주대학을 그만두고 서울로 올라왔다.
 1차 실크로드 탐사에 나섰다. 서안, 환주, 돈황, 트루판, 우르무치, 네팔, 티벳, 델리, 아그라, 바릿나시 등을 20여

일 여행하였다.

1993 민족미술협의회 대표를 맡았다.
2차 실크로드 탐사에 나섰다. 카슈가르, 호탄, 키길, 라닥, 알치, 스리나가르 등을 여행하였다.

1994 '민중미술 15년전', '동학 100주년 기념전' 등 민족미술협의회 대표로 전시를 기획하였다.
미 국무성 초청으로 75일간 전 미국 ─ 뉴욕, 멤피스, 보스턴, 샌프란시스코 ─ 을 여행하였다.

1995 '광주 비엔날레', '베니스 비엔날레 특별전', '한국의 색과 빛'(호암갤러리), 영국의 스코틀랜드 '정보와 미술전' 등
에 출품하였고, '일어서는 땅' (가나화랑) 개인전과 파리에서의 개인전(가나보브르화랑)을 가졌다.
〈5·18 기소하라〉 포스터를 제작, 광화문에 부착하여 경찰에 연행, 기소되었다.

1996 이혼하였다.

1997 제2회 광주 비엔날레 특별전 '통일전'의 5·18 신 묘역 현지에 큰 웅덩이를 제작하여 문제를 일으켰다.
뉴욕 얼터너티브 미술관 초대전 '저항의 정신전' 개최, 《뉴욕 타임스》와 《아트 인 아메리카》에 리뷰가 실렸다.

1998 '불온한 상상력전'에 출품한 편지가 불의를 빚었다. 능곡에서 평창동으로 작업실을 옮겼다. 북아일랜드, 베를린
등에서 개최된 아셈 문화 프로그램의 하나인 예술인 교육 과정에 2개월간 참가하였다.

1999 환경운동가 최열 등과 함께 유럽 6개국의 환경실태 여행을 떠났다. 갯벌 살리기 문화예술인 모임과 대인지뢰 반
대 문화예술인 모임을 결성하고 그 대표를 맡았다. 갯벌과 지뢰탐사를 기획하였다. 거리 미술 이벤트 '당신도 예
술가'를 기획하여 현재까지 매주 일요일 인사동과 여의도 등지에서 진행하고 있다.
'박노해의 희망 찾기' (《중앙일보》)에 삽화를 그리고, 미술 칼럼을 게재하였고, 서대문형무소 역사관에서 '작은 감
옥, 큰 감옥' 설치전을 가졌다.

2000 북아일랜드에서 'DMZ 임옥상전'을 가졌다. 영암의 '구림 흙 프로젝트'와 서울대학교 박물관 '역사와 의식', 지하
철 7호선 '달리는 도시철도 문화예술관' 등에 설치미술을 출품하였다.
미술의 공공성과 공익성에 관심을 갖고 광화문 전철역, 나눔의 집, 진주박물관, 생산기술연구소, 담배인삼공사
등의 환경조형물을 제작하여 설치하였다.
작품이 국립현대미술관과 호암미술관, 성곡미술관, 서울시립미술관, 가나화랑 등에 소장되었다.

1950 Born in Sanggeum—ri, Buyeo—eup, Buyeo—gun, Chungcheongnam—do. I was the first boy of three. Sanggeum—ri was ordinary rural countryside which profoundly affected my personality. I had lived there until I moved to Seoul in 1962.

1954 My father left for Seoul to work for a leather factory. My family was left in Sanggeum—ri.

1955 I entered Songgan elementary school. I got to have an interest in painting when I was a 1st year student.

1957 In my 3rd year at school, I presented my dream of being a painter like Millet in a good citizenship class.

1961 I entered Buyeo middle school and I was discouraged by students of art clubs from Buyeo elementary school and Baekje elemetary school. I thought they drew better than I did, so I could not register myself to an art club and was wandering around it(until then, I was a very shy and introverted boy). May of that year, art class teacher, Yoon In—ho, helped me to be a member of the club. I was absorbed in painting under teacher Yoon's thoughtful and kind guidance.
My aunt passed away and, except me, my mother and two little brothers moved to Yeongdeungpo—gu, Seoul which my father lived in.

1962 I lived with my family in Seoul. I transferred to Yeongdeungpo middle school. I continued to draw. I submitted my painting to National Art Contest hosted by Hongik University and I got a prize.

1963 I failed high school entrance exam due to a critical mistake. I spent my adolescence period with sense of inferiority. I prepared to retry the exam.

1965 I entered Yongsan high school. I won the first prize at the school art contest and seniors like Kim Eung—rae recommended me to be a member of an art club so I joined it.

1967 I decided to apply to Department of Applied Arts, College of Fine Arts, Seoul National University. I won the top award in Art Contest held by Sejong University.

1968	I graduated from high school and entered Department of Painting, Seoul National University which was my second choice. I was a resident tutor as a part-time job and a member of college theater club. I met Shin Gyeong-ho and Min Jeong-gi there.
1969	I acted on the stage as a cabaret owner in a play called *The Man Outside*. My father retired from his job and my parents went back to Buyeo-eup.
1970	I had a trouble of choosing which field should I take. I considered Oriental painting first, but I chose Western painting. I was given excellence award in Theater Competition of Universities for playing *Crane Dance*.
1971	My father suffered from high blood pressure and died at his age of 68. I performed a play *A representative of God*. I had 'Exhibition of Six' with Shin Gyeong-ho and Min Jeong-gi.
1972	Economical difficulties and the Yu-shin regime made me extremely conscious. I lost my first love. I graduated from university and went to graduate school. With the friendship of Shin Gyeong-ho, I had a relationship with seniors including Kim Jin-hwan, Kim Jin-seong and Kim Jae-hong. I started reading books again. I had doubted my 4-year-education at university but I was excited about the fresh start. I was deeply impressed and moved by ⟨the Blind⟩, Kim Gyeong-in.
1973	I was engaged with the topics such as time, death, eternity and samsara(the eternal cycle of birth, death, and rebirth). I was quite sure that art must be rooted on tradition but reflect historical consciousness and awareness of a reality.
1974	Submitted a master's thesis that was '*A Study on the way to Set Concepts of Korea contemporary Art*' and got master's degree(Professor Yoo Geun-jun criticized that my thesis was not a thesis but an essay so it was inappropriate for dissertation examination. After enormous revisions and corrections, my thesis barely passed the examination.). Professor Yoo kept insisting that I had to explain the ideal painting by using his painting as an example but I confronted against him that there was no need of physical evidence-like his painting itself- to prove my idea. I sent ⟨Yoo Gwan-sun⟩ to the inaugural exhibition of 'December Exhibition'. Here are the names of 12 members of the exhibition; Kim Beom-yeol, Choi In-su, Choi Nam-jin, Shin Gyeong-ho, Min Jeong-gi, Won Seung-deok, So Wan-su, Han Un-seong and Kim Jeong-hyeon. 'December Exhibition' was held in every December so we named it after that. While I was teaching art class at Dongsung high school, my mother came to Donam-dong, Seoul.
1975	I worked as an art teacher at Jungang girl's middle school.
1976	I started to draw a series painting of ⟨Earth⟩. Serving in the army, I had 'The 3rd Group Exhibition'

with Shin Gyeong-ho and Min Jeong-gi.

1978 Married Han Ae-gyu.
I was a lecturer at Jeonju University.

1979 Teaching in the Gwangju University, I was attracted by city of Gwangju. I established 'Reality and Utterance.'
My daughter, Lim Na-mu was born with blessings and great joy.

1980 Established 'the year of 2000 Exhibition'.
The May 18th Democratic Movement happened in Gwangju. Historical awareness which had been idealistic, optimistic and somehow romantic was faced with changeover. The 'celebration of 'Reality and Utterance' was canceled by the government. I had no choice but to celebrate foundation by exhibiting ⟨Puddle⟩ and ⟨Sky⟩ instead of ⟨Paper⟩.

1981 I transferred to Jeonju University and had 1st solo Exhibition(Art Hall). I started artistic career with extolment, "shocking imagination." I participated in 'City and Perspective Exhibition' from 'Reality and Utterance'. 'The 3rd Group Exhibition', 'December Exhibition' and so many other exhibitions.
I met the poet, Kim Yong-taek.

1982 4 pieces, ⟨Earth⟩, ⟨Fire⟩, ⟨Splotch⟩, ⟨Puddle⟩ were impounded by the authorities. Also, I was given a warning from my university. They suggested that I was 'leftist pro-communist.'

1983 Participated in 'Happiness' from 'Reality and Utterance', 'A select few painters Invitation Exhibition' and 'Exhibition of Artists in Question'. I announced my first relieve made of paper and had a Solo exhibition(Seoul Art Museum) successfully.

1984 Went to France with my family for studying. I entered Anglaim Art School. I began to paint ⟨Modern History of Africa⟩ and traveled around the Europe. At that time, I received Korean newspaper once a week and decided to fight against the dictatorship.

1985 Traveled Berlin, Swiss, England and France.
I got Hak Won Art Award.

1986 Graduated from Anglaim Art School. I finished ⟨Modern History of Africa II⟩ and had an exhibition at Anglaim Art School. I went on a trip to Ravenna, Padova, Assisi, Venice, Carrara and Sicily.
Back to Korea, I made 'Jeonbuk Democratic Faculty meeting'with Choi Yu-chan. Joined 'Peoples' Art Assocciation' which was founded in 1985.

1987 I exhibited ⟨Dilemma in Slum⟩ at Milano Triennale.
Wrote an article, 'What should we do for the art at Jeonbuk?' in *Namin*.

1988	I had an exhibition of 'Modern History of Africa' at Gana Art Gallery. (Also had an 'Peoples' Art Exhibition' at New York Artist Space.)
1989	Participated in the art fair, 'Forum', Hamburg. I met Kim Hui-gyeong.
1990	I had a solo exhibition, 'Scenery of Our Times' at Ondara Gallery, Jeonju. Also, made a club called 'Field · Wind · People', and had exhibition for establishment. I submitted 〈Kim's Family after the Korean War〉.
1991	I held 'Invitational Painting Exhibit: Lim Ok-sang' at Hoam Gallery. I drew an illustration for 'Buddha Lying on His Side' by Kim Ji-ha but I had to drew another illustration for it. And it depicted Kim Ji-ha looking at a broken mirror. I drew it like that because I was shocked by an article, 'Stop the exorcism of Death' by him which was published on May the fifth. (Had an exhibition, 'anti-apartheid' at Seoul Art Center.)
1992	I quitted the job at Jeonju University and moved to Seoul. I started the first trip for 'Silk Road'. For 20 days, I traveled many places like Nepal, Tunhuang and Tibet. (Had 'A Decade' exhibition after 'December' and got Gana Art Award.)
1992-93	I had Exhibition of the Travel to the Silk Road, DongA Gallery.
1993	I became a representative of Peoples' Art Association. I took the second trip for 'Silk Road' and went around Kashgar and Srinagar. (Participated in Queensland Triennale(Australia), 'Korean Reunification Exhibition'(Tokyo), 'Total Arts Grand Prix Exhibition'(Total Gallery) and Daejeon Expo Exhibition. And I took Total Art Award.)
1994	As a representative of Peoples' Art Association, I planned 'Korean Minjung Art' and 'Commemorative Exhibition on the 100th Anniversary of Donghak Revolution'. I was invited to travel New York, Memphis, Boston, San Francisco by United States Department of State. (Participated in '40 Years' History of Korean Modern Art'(Hoam Gallery) and 'Changes of Seoul's Landscape (Seoul Art Center).)
1995	Participated in Gwangju Biennale, Venice Biennale Special Exhibition, 'Lights and Colors of Korean Art'(Hoam Gallery) 'Information and Reality'(Edinburgh, Scotland) and had solo Exhibition, 'Rising Land' at Gana Gallery and Gana-Beabourg Paris. I was convicted and arrested of making a poster, '5.18 Prosecute' (Had 'Korea Contemporary Art Exhibition' at Beijing, China and ''95, Korea Contemporary Art

Exhibition' at National Museum of Modern and Contemporary Art, and Peoples Art Exhibition for celebrating the 50th Anniversary of Independence.)

1996 Divorced.
 (Participated in Seoul Print Fair(Seoul Art Center), the 50th Anniversary of Independence Exhibition(Seoul Art Center), Korean Artists of the 20th Century(Roh Gallery) and Korea's Mountains and rivers(Municipal Museum). I installed 'History of Gwanghwamun' at Gwanghwamun station.)

1997 I caused a trouble by making a big puddle at 5.18 cemetery in Special Exhibition 'Reunification,' in Gwangju Biennale. 'In the Spirit of Resistance' was held at Alternative Museum, New York and reviews of it was written in *The New York Times* and *Art in America*.
 (I had a solo exhibition 'Bridge of History' at Gana Art Gllery and Also, I took part in 'Korea Contemporary Art Exhibition,' The Gallery of Lu Xun Academy of Fine Arts, China and Korea's Mountains and rivers, at Seoul Museum of Art. I made 'Seven Columns of Life' for KITECH.)

1998 I submitted a letter to 'Rebellious Imagination' and it became controversial. I moved my workroom from Neunggok to Pyeongchang-dong. I attended artistic education which was one of the ASEM Cultural Programs in Northern-Ireland and Berlin for 2 months.
 (Participated in 'Kim Bok-jin Exhibition'(Chungbuk Art Center), 'Inaugural Exhibition'(Gana Art Gallery), 'Busan International Contemporary Art Exhibition'(Busan, Korea), the 50th Commemoration Exhibition of the UNCHR Human Rights'(Seoul Art Center). I installed 'Birds like water' at Jinju Museum, 'A song everyone sings' at KT&G and 'Who-to them, Mother Earth' for Japanese Military Comfort Women, History Museum.)

1999 I went out for traveling 6 European countries for examining environmental state with the environmentalist, Choi Yeol. I made an organization for saving mud flats and against anti-personnel mine, and made myself a representative. I also made public art event, 'You are an artist' and it is performed at Insa-dong and Yeouido every Sunday.
 I drew an illustration for Park No-hae's 'Searching for Hope,' contributed Art columns to the papers and had an installation art exhibition called 'Small Prison, Big Prison' at Prison of Seodaemun.
 (Also, Had an exhibition, 'Donggangbyeolgok'(Gana Art Gallery), and participated in 'Northeastern Asia and the 3rd World Art'(Seoul Museum of Art) and 'Museums on the Table'(Art Side Net). I made a sculpture called 'Let's go get the Moon' at Ubang apartment, Jeungsan-dong.)

2000 I had an exhibition, 'D.M.Z Lim Ok-sang' in Northern Ireland. I submitted a few of my installation works to 'Gurim, Earth Project'(Youngam), 'History and Conciousness'(Seoul National University), 'Running Urban Railway Art & Culture Hall'(subway line number 7).
 I paid particular attention to public concern and benefit so I installed environmental sculptures at The House of Sharing, Gwanghwamun station and Jinju Museum.
 My works are stored in National Museum of Modern and Contemporary Art, Ho-Am Art Museum,

Sungkok Art Museum, Seoul Museum of Art and Gana Art Gallery.

(I gave 〈Gaia〉 to 'Hey-ri Art Valley Performance' and sent my work pieces to Auction for 'the Peace between Korea and Vietnam'. I participated 'Coexistence for People 21' at Gyeongbokgung Palace and an exhibition of illustrated poems by Kim Yeong-hwan at Gana Art Gallery.)

Solo Exhibition

2017	The Wind Rises, Gana Art Center, Seoul
2015	Mureunmudeung, May Hall, Gwangju, Korea
	Lim Ok-Sang, Gallery Hana, Germany
2011	Total Art-Water, Fire Wind, Flesh, Steel, Gana Art Center, Seoul
2003	Autumn Story, Pyundo Tree Gallery, Seoul
2002	Since Iron Age, Insa Art Center, Seoul
2001	A song of Water and Fire, Korea Art Gallery, Busan
	Selected Major Group Exhibitions
2017	April Flower Remembering Culture Festival, Arario Museum, Juju, Korea
2016	Eye and Mind of Korean Contemporary Art II: Reinstatement of Realism, Insa Art Center, Seoul
2015	PLASTIC MYTH, Asia Culture Center, Gwangju, Korea
2014	Neo-Sansu, Daegu Art Museum, Daegu, Korea
2013	The 30th Anniversary Exhibition: Contemporary Age, Gana Art Center, Seoul
2012	Here Are People, Daejeon Museum of Art, Daejeon
2011	Abstract It, National Museum of Modern and Contemporary Art Deoksugung, Seoul, Seoul, Seoul Museum of Art, Seoul
2010	Beijing Biennale, Beijing
	The 30th Anniversary Exhibition of Reality and Utterance, Insa Art Center, Seoul
2009	Beginning of New Era, The Old Defense Security Command Site, Organized by National Museum of Modern and Contemporary Art, Seoul
2008	Busan Biennale-Sea-Art Festival, Busan
	The 25th Anniversary Exhibition: The Bridge, Gana Art Center, Seoul
2005	Logic and Prospects of National Art, Mokpo Culture and Arts, Mokpo, Korea
	The 25th Commemoration Exhibition of 5.18 Democratic Movement: Meet on the Road Again, Gongpyeong Art Center, Seoul
	The 60th Commemoration Exhibition of Independence: Berlin to DMZ, Seoul Olympic Museum, Seoul; Jeonju; Busan
	Good Pupil from a Lousty Teacher, Kyeonghyang Gallery, Seoul

Reread Fabre's Souvenirs Entomologiques Kinetic Art, Gail Art Museum, Gapyeong, Korea

The Battle of Visions, Frankfurt Book Fair Culture Event, Frankfurt am Main, Germany

Non-Profession and Life: Je Jung-Gu in His Memory, Hakgojae Gallery, Seoul

2004 Beijing Biennale, Beijing

Atelier People, Gana Art Center, Seoul

Perspective of Contemporary Art, Sejong Center, Soul

Steel of Steel, Posco Art Museum, Seoul

Peace Declaration 2004: Contemporary Art, Gwacheon, Korea

2003 Environmental Art: Water, Seoul Museum of Art, Seoul

Pyeongchangdong People, Gana Art Center, Seoul

2001 The 1980's Realism and the Age, Gana Art Center, Seoul

Korean Art 2001: Reinstatement of Painting, National Museum of Modern and Contemporary Art, Gwacheon, Korea

Family, Seoul Museum of Art, Seoul

Younpilam-Temple of Sabulsan-Mountain Exhibition, Hakgojae Gallery, Seoul

Major Public Art Projects

2016 Place of Memory: Japanese Military Comfort Women (Namsan, Seoul)

2015 Changsindong: Re-Yagi (Communication Center, Seoul)

2014 The Tree of Peace and Reconciliation (Sejong Center, Seoul)

Flowers Fade Before Blooming (Cheonggye Square, Seoul)

2012 Now, It's a Farming (Gwanghwamun Square, Seoul)

2011 The Son of Land: Roh Moo-Hyun Monument (Bongha, Korea)

2010 Prism of Hope (Eagon Windows & Door Systems, Seoul)

The World Where People Living Design (Copenhagen, Denmark)

2009 The Water Drop (Taebaek, Korea)

Sky in a Bowl (Sangam Worldcup Park, Seoul)

2008 Anti MB Candlelight (Sejong Center, Seoul)

A Tombstone of Poetry for Moon Ik-Hwan's Words (Hanshin University, Seoul)

2007 STOP CO_2 (Seoul City Hall Square, Seoul)

2006 Playground 'I'm a Magpie' (Siheung, Korea)

2005 The Street of Jeon Tae-Il (the Cheonggye Creek, Seooul)

The Navel of the World (The Book Theme Park, Seongnam, Korea)

2003 For Labor (Green hospital, Seoul)

A Dreaming School Project (KB Bank, Korea)

A song for the Jar of Moon (The World Ceramic Biennale, Yeoju, Korea)

2001 Ellza (the Joint Security Area of Panmunjeom, Korea)

Books

2003 Autumn Story Diary (Myungsang)
2000 Without Wall Museum (itreebook)
 Who Doesn't Dream of a Beautiful World? (itreebook)

Awards

2004 DongA Play Award for Stage Design

Collection

National Museum of Modern and Contemporary Art, Korea
Seoul Museum of Art, Seoul
Gyenggi Museum of Modern Art, Ansan, Korea
Gwangju Museum of Art, Gwangju, Korea
Gyeongnam Art Museum, Changwon, Korea
Sungkok Art Museum, Seoul
Hansol Museum, Wonju, Korea
Gwangju Biennale, Gwangju Korea
Jeju Museum of Art, Jeju, Korea
Total Museum, Seoul
Gana Foundation for Arts and Culture, Seoul
OCI Museum, Seoul
Museum of Art, Seoul National University, Seoul

벽 없는 미술관 1970~2000

1판 1쇄 펴냄 2017년 12월 7일
1판 1쇄 펴냄 2017년 12월 15일

지은이 임옥상
펴낸이 김철종 · 박정욱
펴낸곳 에피파니
책임편집 김성은
마케팅 오영일
인쇄제작 정민문화사

출판등록 1983년 9월 30일 제1-128호
주소 03146 서울시 종로구 삼일대로 453(경운동) KAFFE빌딩 2층
전화번호 02) 701 - 6911 팩스번호 02) 701 - 4449
전자우편 haneon@haneon.com 홈페이지 www.haneon.com

ISBN 978-89-5596-827-9 03600

이 도서의 국립중앙도서관 출판예정도서목록(CIP)은
서지정보유통지원시스템 홈페이지(http://seoji.nl.go.kr)와 국가자료공동목록시스템
(http://www.nl.go.kr/kolisnet)에서 이용하실 수 있습니다.(CIP제어번호: CIP2017030367)